葉大松亞洲建築史研究

第 7 冊

日本建築史（下）

葉 大 松 著

花木蘭文化出版社

國家圖書館出版品預行編目資料

日本建築史（下）／葉大松 著 — 初版 — 新北市：花木蘭文
化出版社，2015〔民 104〕
目 4+224 面；21×29.7 公分
（葉大松亞洲建築史研究；第 7 冊）
ISBN 978-986-404-188-6
1. 建築史 2. 日本
920.9 103027915

ISBN-978-986-404-188-6

9 789864 041886

葉大松亞洲建築史研究
ISBN：978-986-404-188-6

日本建築史（下）

作　　者　葉大松
主　　編　葉大松
總 編 輯　杜潔祥
副總編輯　楊嘉樂
編　　輯　許郁翎
出　　版　花木蘭文化出版社
社　　長　高小娟
聯絡地址　235 新北市中和區中安街七二號十三樓
　　　　　電話：02-2923-1455／傳眞：02-2923-1452
網　　址　http://www.huamulan.tw 信箱 hml810518@gmail.com
印　　刷　普羅文化出版廣告事業
初　　版　2015 年 3 月
定　　價　共 8 冊（精裝）台幣 22,000 元

日本建築史(下)

葉大松　著

自　序

　　日本這個國家是我們的近鄰，我國與日本交往歷史達二千年以上，遠如傳說中的徐福到瀛洲（九州）、蓬萊（本州）、方丈（濟州島）等三仙山求取仙草；《漢書》所載東漢光武帝中元二年（57）頒授倭王金印「漢委奴國王」在九州被發現；《三國志・倭人傳》所載魏明帝景初二年（238），邪馬臺國卑彌呼女王遣使進貢受封「親魏倭王」；到了南北朝時代，倭王讚、珍、濟、興、武五王，累受南朝冊封安東大將軍倭國王之史事；隋煬帝大業四年（607）日本使者國書有「日出處天了，致書日沒處天子」之語，日本才開始改變對中國稱臣之外交政策；唐朝時代日本派十五次遣唐使學習大唐帝國典章文化，直到德川朝末代將軍德川慶喜大政奉還（1887）明治親政為止，日本以師承中國為主之東方文化為本；十九世紀末西洋科學文明入侵世界，日本頓然覺醒，力行明治維新政策，以西方文明為圭臬，數十年之間，躍為世界強權，遂睥睨東方，尤其是中國，悍然發動侵華戰爭與太平洋戰爭，自嘗了二顆原子彈無條件投降之後，如今又以雄厚經濟力量滲透到亞洲及全世界，似乎又取得戰爭無法摘取的勝利果實。

　　日本與我們距離得這麼近，可是我們從未徹底了解這個國家，歷史上中日互相錯估對方，曾經爆發了五次中日戰爭（唐朝與大和朝廷在百濟白江口海戰，元朝襲日時江南水軍之博多海戰，明朝援助朝鮮擊退豐臣秀吉之戰，清朝與明

治爭奪朝鮮的甲午之戰及二戰時期的日本侵華戰爭），這五次戰爭結果表面各有勝負，實際上卻是兩敗俱傷；但是戰後之日本，似乎沒有徹底檢討這種擴張政策的歷史教訓，例如日本要求日美安全防衛指針干涉範圍竟然擴大到日本領土周邊的臺灣及朝鮮半島，司馬昭之心令人不安。

當今海內外中國人應該對日本歷史、文化、典章、風俗、民情生活習慣徹底地再研究，就如同日本對中國各方面研究之透徹一樣，如此才會使我們更加瞭解日本，知己知彼，才會有正確之對日政策，比方日本人「只重強權，軟弱就是應受欺侮」之東洋武士霸道思想與中國「扶弱濟傾」王道思想相悖，我們與日本應多多交流，消弭二千年來認識之隔閡，使日本拋棄霸道，奉行王道，永保中日與東亞之和平。

本人有鑑於此，故廣羅搜集各方面資料，融匯編輯若干日本傳統建築之式樣、構造及演進歷史，以及對與中國建築之淵源多所著墨，庶幾可瞭解日本文化之滄海一粟，願拋磚引玉，與同好共勉之，並願海內外賢達不吝指正。

民國八十九年（2000）四月二十五日
葉大松序於新莊茅蘆

上　冊
自　序 ………………………………………………… 序1
第一章　緒　論 ………………………………………… 1
　　第一節　日本建築概說 ………………………………… 1
　　第二節　日本建築史之分期 …………………………… 7
第二章　日本上古之建築 ……………………………… 11
　　第一節　日本上古建築概說 …………………………… 11
　　第二節　繩文文化時代之建築 ………………………… 12
　　第三節　彌生文化時代之建築 ………………………… 15
　　第四節　古墳時代之建築 ……………………………… 18
　　第五節　日本原始建築式樣 …………………………… 23
第三章　飛鳥時代之建築 ……………………………… 29
　　第一節　飛鳥時代建築概說 …………………………… 29
　　第二節　飛鳥時代佛寺與塔建築 ……………………… 31
　　第三節　飛鳥時代宮室苑囿建築 ……………………… 44
　　第四節　飛鳥時代建築特徵 …………………………… 46
第四章　寧樂時代之建築 ……………………………… 53
　　第一節　寧樂時代建築概說 …………………………… 53
　　第二節　寧樂時代都城計畫 …………………………… 54
　　第三節　平城京之佛寺建築 …………………………… 63
　　第四節　寧樂時代宮殿、邸宅、神宮建築 …………… 91
　　第五節　寧樂時代建築特徵 …………………………… 95
第五章　弘仁時代之建築 ……………………………… 101
　　第一節　弘仁時代之建築概說 ………………………… 101
　　第二節　弘仁時代之營都計畫 ………………………… 102
　　第三節　弘仁時代之宮室建築 ………………………… 107
　　第四節　弘仁時代佛寺建築 …………………………… 112
　　第五節　弘仁時代之神社建築 ………………………… 119
　　第六節　弘仁時代住宅建築 …………………………… 123
　　第七節　弘仁時代建築之特徵 ………………………… 123
第六章　藤原時代建築 ………………………………… 125
　　第一節　緒　論 ………………………………………… 125

目　次

第二節　藤原時代之佛寺建築 ……………………………… 127

第三節　藤原時代之神社建築 ……………………………… 147

第四節　藤原時代住宅建築 ………………………………… 149

第五節　藤原時代建築之特徵 ……………………………… 152

第七章　鎌倉時代之建築 …………………………………… 155

第一節　緒　論 ……………………………………………… 156

第二節　鎌倉時代禪寺建築 ………………………………… 157

第三節　鎌倉時代佛寺建築式樣 …………………………… 166

第四節　鎌倉時代佛寺殿堂佛塔實例 ……………………… 180

第五節　鎌倉時代神社建築 ………………………………… 202

第六節　鎌倉時代住宅建築 ………………………………… 205

第七節　鎌倉時代宮殿建築 ………………………………… 210

第八節　鎌倉時代建築特徵 ………………………………… 211

下　冊

第八章　室町時代之建築 …………………………………… 215

第一節　緒　論 ……………………………………………… 215

第二節　室町時代之禪寺建築 ……………………………… 217

第三節　室町時代和樣寺院建築 …………………………… 231

第四節　室町時代折衷式寺院建築 ………………………… 234

第五節　室町時代之神社建築 ……………………………… 238

第六節　室町時代住宅建築 ………………………………… 242

第七節　室町時代樓閣及庭園建築 ………………………… 246

第八節　室町時代之茶室建築 ……………………………… 251

第九節　室町時代建築之特徵 ……………………………… 253

第九章　桃山時代之建築 …………………………………… 257

第一節　緒　論 ……………………………………………… 258

第二節　桃山時代之佛寺建築 ……………………………… 259

第三節　桃山時代之神社建築 ……………………………… 263

第四節　桃山時代城砦建築 ………………………………… 266

第五節　桃山時代教堂建築 ………………………………… 275

第六節　桃山時代邸宅建築 ………………………………… 276

第七節　桃山時代其它建築 ………………………………… 279

第八節　桃山時代建築之特徵 .. 286

第十章　江戶時代之建築 .. 293

第一節　緒　論 .. 293

第二節　江戶時代佛寺建築 .. 294

第三節　江戶時代之神社建築 .. 306

第四節　江戶時代之廟建築 .. 309

第五節　江戶時代之聖堂建築 .. 315

第六節　江戶時代學校建築 .. 316

第七節　江戶時代城砦建築 .. 318

第八節　江戶時代之劇場遊樂建築 .. 322

第九節　江戶時代之邸宅建築 .. 325

第十節　江戶時代其他建築 .. 339

第十一節　江戶時代建築之特徵 .. 345

第十一章　東京時代之建築 .. 349

第一節　東京時代建築概述 .. 350

第二節　東京時代之官廳建築 .. 353

第三節　東京時代之神社建築 .. 359

第四節　東京時代初期殖民地官衙建築 .. 365

第五節　東京時代之佛寺建築 .. 367

第六節　東京時代之商業建築 .. 370

第七節　東京時代之文教建築 .. 379

第八節　東京時代之教堂建築 .. 385

第九節　東京時代之住宅建築 .. 388

第十節　東京時代建築之回顧 .. 399

第十二章　日本建築史之回顧 .. 405

第一節　中國建築對日本建築的影響 .. 406

第二節　日本建築對中國及世界建築界的貢獻 .. 411

第三節　日本建築之展望 .. 413

參考文獻 .. 415

附錄一　日本年號與中西紀元對照表 .. 419

附錄二　常見日本建築術語彙集 .. 425

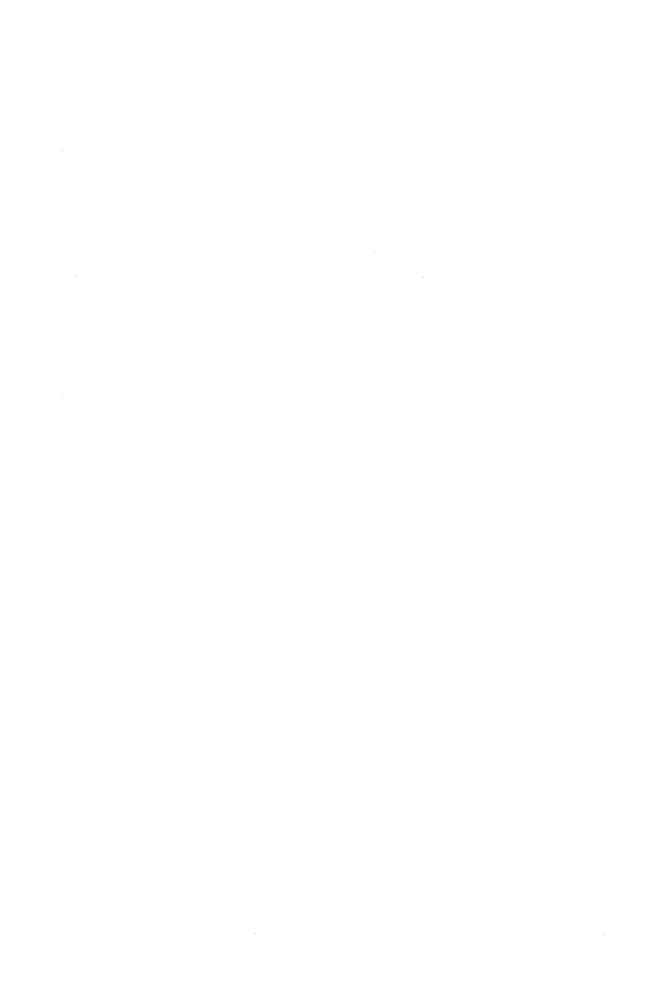

第八章 室町時代之建築

　　文保二年（1318）後醍醐天皇即位後銳意改革，毅然廢除院政並以恢復王權爲目標，於元亨四年（1324）發動正中之變，失敗後再結合延曆寺與興福寺僧徒，於元弘元年（1331）再發動元弘之變，又遭失敗被廢。後幕府之出征將軍足利尊倒戈，攻陷京都六波羅探題，興起自關東之御家人新田義貞攻陷鎌倉（1333），結束了鎌倉幕府政權。元弘三年（1333）後醍醐天皇還都京都復辟，親攬政權，勵行新政，史稱「建武中興」（1334～1335）。但是王權與武家權力水火不容，足利尊氏一再叛變，兩度攻入京都，擁立持明院系統的光明院爲天皇，而後醍醐天皇潛逃南方吉野，另建朝廷，於是皇室分裂爲京都（北朝）和吉野（南朝），史稱「南北朝時代」（1336～1392）。南朝因缺乏武士擁護，僅傳四世便滅亡。而足利尊自延元三年（1338）受封征夷大將軍後，牢牢掌控政權，至三代將軍足利義滿於京都之室町（今在京都御苑）建立新邸，在守護大名擁護之下建立了「守護領國制」，號令全國，故稱「室町幕府」，此時代即稱「室町時代」，期間計有二百三十六年（1338～1574）。

第一節　緒　論

　　室町時代初期，建築式樣仍是唐樣（禪宗樣）、天竺樣、和樣鼎立的局面，

但由於足利將軍提倡禪宗思想與文化，而且足利將軍與鎌倉幕府將軍不同，其代表文化已趨向皇室公家化，尤其是八代將軍足利義政，置社會紊亂於不顧，極力倡導我國宋元文人之茶道與書道藝術，在其東山邸第過著風雅憩靜的幽靜生活，因而產生新的文化，稱爲「東山文化」。東山文化以茶道爲高度生活藝術，追求「和靜清寂」之禪宗境界，故發展在「四疊半」斗室（面積 2.25 坪即 7.42 平方公尺），即茶室內寂靜氣氛中泡茶閒聊方式，至今仍爲日人所尊崇。由於幕府將軍之愛好和提倡，南宋山水畫與插花藝術也在此時傳入日本，室町之藝術家更進一步發揚立軸畫、障子上的「襖繪」和「屏風」及各院派之花道，一時之間，書道、畫道、花道如百花齊放，同時戲劇上之「能劇」、「狂言」以及平民詩歌「連歌」也受到武士與平民之喜愛，一時間全國藝術風起雲湧，成爲日本藝術發展的黃金時代。

室町時代後期，尤其在應仁之亂（1467～1477）以後，各地大名諸候相繼作亂，幕府無力鎮壓，將軍威令不行，幕府實權落入管領之手，管領又受其家臣所制，以下犯上，社會紛紛擾擾，鬥爭戰亂不已，持續約百年之久，直至室町幕府的滅亡爲止，稱爲「戰國時代」（1467～1573）；故幕府將軍縱情於幽閑京都邸宅之營建，將藤原時代之寢殿造以及鎌倉時代武家造式樣融合折衷，並將各殿屋自由配置，用廊廡聯在一起，建築物內以障子門隔成若干房間，房間舖蓆，以裝飾品，畫壁，層架（日人稱爲違棚）點綴書房，並附有縱深玄關，且於突出的走廊前面興建小室，以三面明亮櫺窗或明障子採光，這種建築之型式稱爲「書院造」式樣。東山文化之庭園以禪宗文化爲主導，處處追求寧靜幽玄，讓人徜徉其中，有世外桃園之感覺，對擾攘之社會可以置之度外，時而植樹蒔花引泉，時而用孤石疊石表現自然之「枯山水」，皆爲此時書院造之庭園藝術代表作，以京都慈照寺（銀閣寺）爲代表（如圖 8-1）。

足利義滿在北方營建鹿苑寺（即金閣寺）（如圖 8-2 所示），將寢殿造與禪宗樣折衷並加入唐朝著名的樓閣建築，三層樓閣之「金閣」，更是發揮樓閣建築之極致。金閣寺佈置以園林泉水錯落其間，幽靜深遠，有禪宗出世之韻味，此種建築特色稱爲「北山文化」式樣建築，「北山文化代表作——金閣」與「東山文化代表作——銀閣」其不同之處，前者強調明亮開朗活潑之特徵，故四周有平座勾欄眺望四野，以金碧輝煌裝飾其外表；銀閣的色彩較金閣灰暗，其外表

圖 8-1　慈照寺銀閣前向月臺枯山水（左），銀閣前之錦鏡池（右）

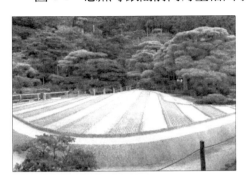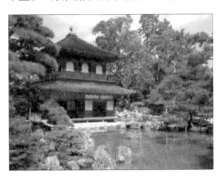

圖 8-2　鹿苑寺金閣，背景為嵐山（左），金閣前全景（右）

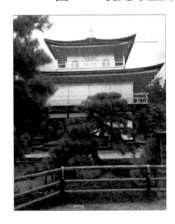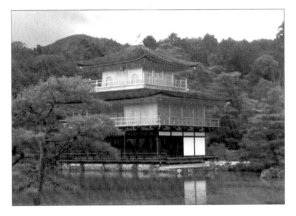

特色有閉塞幽玄之內向感覺。總而言之，此兩種書院造的表面特色，都是室町建築藝術之兩大奇葩。

第二節　室町時代之禪寺建築

鎌倉時代，由宋僧創建之禪宗寺院建築（如建長寺與圓覺寺）到此時期已非常昌盛，其中北條政子營建之壽福寺更是研究圓密禪三宗之代表寺院，而後北條時賴囑附粟船和尚興建常樂寺，以及歸隱時興建最明寺，其後北條時宗（北條氏第八代執權）更修建禪興寺，大慶寺、法源寺、淨林寺、淨智寺、東勝寺、東慶寺、靈山寺、諸禪宗寺院次第興建，使禪宗在北條氏執權提倡之下在鎌倉時代異益常興盛。而龜山上皇於正應四年（1291）在普州興建南禪寺，可見禪宗寺院已有西移京都之跡象，直至室町時代初期，建武元年（1334）初定禪宗五山為建仁寺、東福寺、萬壽寺、建長寺、圓覺寺等五寺，而足利尊氏

又於曆應年間（1338～1339）興建天龍寺，足利義滿於永德年間（1381）興建相國寺以後，遂定「鎌倉五山」與「京五山」合稱「十刹」如下：

鎌倉五山：第一建長寺、第二圓覺寺、第三壽福寺、第四淨智寺、
第五淨妙寺。

京五山：第一天龍寺、第二相國寺、第三建仁寺、第四東福寺、第
五萬壽寺。

足利義滿更以相國寺兼領僧錄司，統轄五山事務，兼掌政教。另外，淨土眞宗在室町時代已分裂成「京都本願寺派」與「下野高田之專修寺派」，但兩派相爭不已，後者遂將本寺移至伊勢，前者移至北陸加賀國發展。日蓮宗在室町初期曾傳佈至京都，但與淨土眞宗競爭不已，後因日蓮宗寺院二十一處被延曆寺僧燒毀後逐漸衰微，此三教派因爭戰之關係，故寺院營建較少。

室町時代之佛寺以禪宗寺院爲主體，當時禪林之式樣大體衍續鎌倉後期之式樣，以現存之遺構而言，計有純唐樣（禪宗樣）手法之永保寺開山堂，天竺樣手法有東福寺山門，而興福寺五重塔爲和樣建築，鶴林寺本堂爲唐樣與和樣之折衷式樣，安樂寺八角四重塔則純粹是唐樣系統之宋式建築，功山寺佛殿則爲唐樣建築手法，茲分述如下：

一、功山寺佛殿

位於山口縣下關市長府町，其寺相傳於嘉曆二年（1327）創建，但佛殿立柱有「元應二年卯月」（1320）墨書之銘記，立柱銘文代表興建年份。平面係五間五面，重簷歇山檜皮茸屋頂之殿堂，屬全禪宗樣（唐樣）手法，彌足珍貴。此殿通面闊 2.55m 與圓覺寺舍利殿相同，殿內採用減柱的手法，通進深13.16m，其正面明間柱距 3.55m，次間爲 2.37m，合計 8.29m，明間與次間的尺度比 1：5：1，進深相應尺度相同，進深減少兩根前金柱，以增大佛壇空間，木構架採用圓覺寺方式，即大月樑承蜀柱以支托後金柱上之槽樑栿的他端的減柱法，殿堂即四架橡屋月樑對乳栿方式，正面明間用棋盤格子門（日名蔀戶[註1]），次間用板門，稍間用花頭窗，背面開一門，佛壇在殿後方，佛壇前一間中央柱少二支，且其上有水藻井天花，明間跨度大於次間 1 / 3，形成佛壇前

〔註 1〕 蔀戶爲棋盤格子門，分上下兩扇，上扇可以向上推開遮陽，下扇固定。

空間擴大感，這是本殿之特色。此殿正面用蔀戶，兩旁有連子窗，兩側有棧唐戶，兩稍間呈鐘形的花頭窗，背面開一門，佛壇在殿後方，佛壇前一間中央柱少二支，以大瓶束支撐在額枋上，且其上有藻井天花，斗栱三斗雙昂，明間跨度大於次間 1 / 3，形成殿內佛壇前空間擴大感，這是本殿之特色。此殿曾在昭和八年（1933）解體整修（如圖 8-3、8-4 所示）。

圖 8-3　功山寺佛殿平面圖（左），外觀（右）

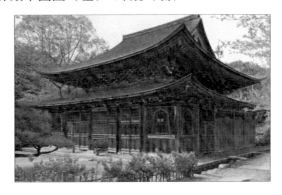

圖 8-4　功山寺佛殿右側立面圖（左），橫剖面圖（右）

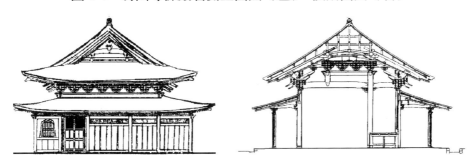

二、永保寺開山堂

在今岐阜縣多治見市長瀨，堂建於正和二年（1313），原稱為古谿庵，係禪庭大師夢窗疏石和尚創建，再讓給元翁本元經營。位於濃尾平原東北之丘陵地，面向土岐川，西面為岩石丘陵，中央有大水池，池畔有觀音堂（如後述），跨池有單亭栱橋稱為「無際橋」，池西即開山堂，寺境融合山水、庭園、殿堂之幽趣，而臻世外禪林之境界。

開山堂平面呈凸字形，前為禮堂，方三間，單簷歇山屋頂，後面為方一間重簷歇山屋頂的祀堂，兩堂地坪呈前低後高之勢，用相之間連繫。禮堂中央

無柱，上有鏡狀天花藻井，斗栱爲一斗三升式三重踩組合，柱係圓柱，博風有虹樑大瓶束並有懸魚飾，係純唐樣禪宗佛殿建築，又是室町時代昭堂遺構代表。兩堂中央以相之間廊廡連接，從側面而觀，形成錯落之屋頂天際線，兩堂渾然一體，是爲禪宗複合建築最佳範例（如圖 8-5、8-6、8-7 所示）。

圖 8-5　永保寺開山堂平面圖（左），正立面圖（右）

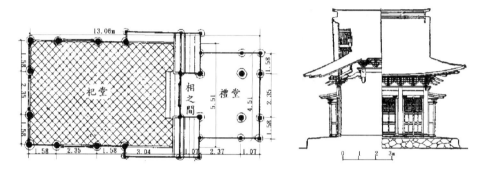

圖 8-6　永保寺開山堂右側立面圖（左），剖面圖（右）

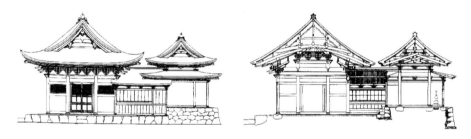

圖 8-7　永保寺開山堂右側外觀

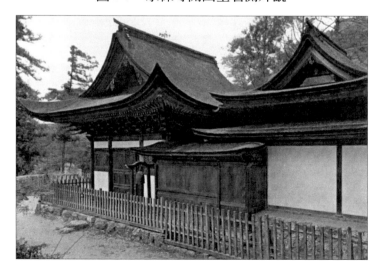

三、永保寺觀音堂

建於正和三年（1314），在永保寺大池畔，爲方三間加副階共五間五面，平面 9.6m 見方，明間寬 2.28m，次間及稍間均爲 1.83m。重簷九脊頂，屋瓦葺以檜皮。正面中央三間爲欄扇門（棧唐戶）及板拉門（引戶），四周簷柱有睒電窗，側面有三處板門柱、天花藻井、斗栱重踩、殿外有月樑，佛壇有須彌座，地坪已採高床式，此堂式樣爲和樣與唐樣之折衷（如圖 8-8 所示）。

圖 8-8　永保寺觀音堂正面外觀（左），平面圖（右）

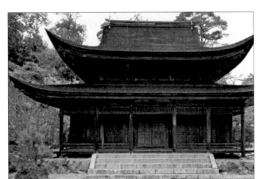

四、安國寺釋迦堂

在廣島縣沼隈邵革丙村，曆應二年（1339）由足利尊所建，天正七年（1579）惠瓊和尚重建本堂，但仍屬室町時代式樣。堂爲方三間單簷歇山瓦葺之堂宇，可惜已毀於二戰原子彈炮火。

五、酬恩庵本堂

在京都府綴喜郡田邊町，俗稱妙勝禪寺，始建於龜山天皇文永四年（1267），但毀於元弘之亂（1331），康正年間（1455～1456）由一休禪師重建。本堂三間三面，單簷歇山屋頂，葺以檜皮屋頂，正面中央棧唐戶，兩次間火燈窗，兩側面前端爲棧唐戶，內殿後方中央有佛壇，壇中央有一間方形藻井，其構造純屬唐樣手法（如圖 8-9 所示）。

六、不動院金堂

位於廣島縣牛田新町之安國寺，爲該寺之不動院金堂，建於天文九年（1540）。前面一間拜殿。重簷歇山屋頂（明治九年改修時，改爲廡殿屋頂），

圖 8-9　酬恩庵本堂平面圖（左），外觀（中），剖面圖（右）

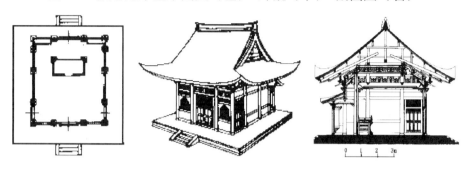

爲室町時代中期代表性禪宗建築。不動院金堂通面闊 15.54m，進深爲 16.8m，寬五間，深六間，正面多一排簷柱，進深第三縫減柱四根，第四縫移柱二根，第五縫減柱二根，移柱二根，第六縫減柱四根，以增大佛壇前後空間，在佛壇構架橫向縱向月樑上承蜀柱，蜀柱再承中金柱上之槽樑栿（如圖 8-10、8-11 所示）。

圖 8-10　不動院金堂平面圖（左），明間剖面圖（右）

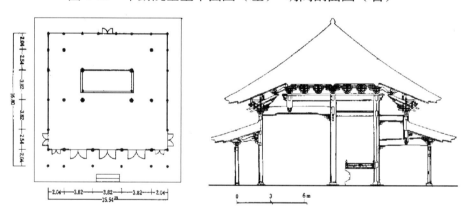

圖 8-11　不動院金堂稍間剖面、立面圖（左），內部木構架（右）

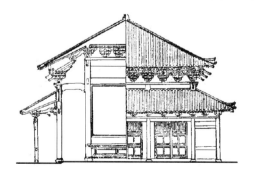

七、安樂寺四重塔

在長野縣小野郡別所村愛宕山溫泉旁，寺原建於天平年間（730），壽永元年（1182）燒毀於本曾義仲兵火，建長四年（1253）北條時賴與弘安元年（1278）北條貞時兩度重修，而塔在安和二年（969）由維茂和尚創建，重建於室町初期。

四重塔八角四層，初層正面板唐戶，第二層屋簷與第一層屋簷距離較小，總計第一、二、三簷屋頂坡度較平，第四層屋頂坡度較陡，屋頂為八角攢尖屋頂，其上有鑄鐵相輪。內殿中央有八角須彌壇，各邊長4尺3寸（1.3公尺），有八根柱圍繞，上部斗栱重踩，有鏡天井。八角塔僅在藤原時代洛東法勝寺有八角九層塔，八角四層的安樂寺四重塔在日本建築史上並不多見，現日本僅存此例；其斗栱三出踩，翼角角樑有二層放射形排列（扇垂木），考中國塔在五代以後，塔變成六角或八角平面，唐代四方形平面塔已少出現，故此塔受到宋元塔風格影響顯而易見（如圖8-12所示）。

八、永福寺本堂

在山口縣下關市觀音崎町，創建於大同元年（806），為藤原多嗣邸宅寺院，嘉曆二年（1327）慈均禪師重建。其形式為禪宗佛堂，堂內外皆用唐樣手

圖8-12　安樂寺四重塔外觀（左），平面圖（中），立面圖（右）

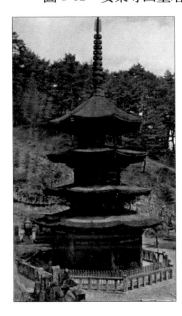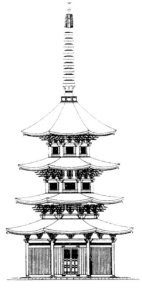

法，形狀秀麗珍奇，爲唐樣式手法成熟之典型。本堂平面方形，長寬各五間，屋頂寶形構造（四方攢尖形式），葺以檜皮瓦作。可惜本堂於 1945 年 7 月空襲時燒毀。

九、清白寺佛殿

在山梨縣山梨市上新町村。正慶二年（1333）足利尊應夢窗國師之請求創建，但佛殿上斗栱有應永二十二年（1415）的墨書銘文，應是該佛殿的重建年代。佛殿爲方三間帶副階合計長寬方五間，近深第三縫減柱 4 根，第四縫減柱 2 根，以增大佛壇前空間，明間 1.96m，次間及稍間皆 1.31m，其明間與次稍間比爲 1：5：1，通面闊及通進深皆爲 7.2m。一層明間格板門，次間及稍間爲嵌板花頭窗，斗栱一層，三鋪作，一斗二升，二層以上四鋪作，二杪偷心造，補間鋪作明間二縫，次間一縫，上昂尾里跳及轉角鋪作 45 度「火打樑」固定。重簷歇山檜皮瓦屋頂，下簷用平行椽配置之「疏椺」，上簷用全放射狀的佈椽之「扇垂」，外觀具禪刹之特質，內部裝飾亦甚珍奇，爲當時禪宗樣珍貴標本（如圖 8-13 所示）。

圖 8-13　清白寺佛殿正面外觀（左），平面圖（右）

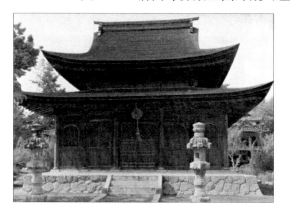
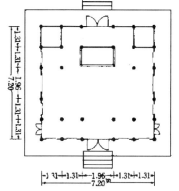

十、善福院釋迦堂

在和歌山縣海草郡下津町。方五間。重簷四阿殿（廡殿）瓦頂。原寺由榮西禪師創建於建保二年（1214）。寺原爲禪寺，後轉變眞言宗，再變爲天臺宗的律寺，其四阿殿屋頂在日本非常稀少，但正脊無鴟吻。因該寺堂內木尊釋迦如來上有「嘉曆二年（1327）丁卯二月廿四日修理之奉居」銘文，爲重修於該年

的證據。釋迦堂明間 3.37m（11 日尺），次間 2.15m（7 日尺），稍間 1.86m（6 日尺），共長 11.39m（24 日尺），進深各間尺寸相同，堂內進深第三縫減柱 2 根，而大月樑承蜀柱挑樑之構架法，顯係受江南禪寺影響，但其外觀具有南北朝前後時期形式。釋迦堂為禪宗式建築，其構造手法號稱奇拔雄健，在明治四十三年（1910）修理（圖 8-14）。

圖 8-14　善福院釋迦堂內部角隅結構（左），平面圖（右）

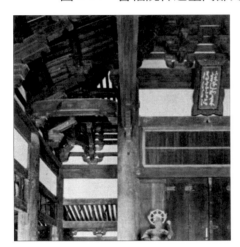

十一、普濟寺佛殿

在京都府船井郡東本梅村，方三間，單簷歇山茅草葺屋頂。普濟寺傳為足利尊氏於延丈二年（1357）創立，其寺之外觀與殿內須彌壇具有禪剎之特質。

十二、西願寺阿彌陀佛堂

在千葉縣市原郡平三村，方三間，單簷攢尖式屋頂，葺茅草。該寺之安永四年（1775）之銅鐘銘記土橋平藏創建。西願寺阿彌陀佛堂又名光堂，構造與圓覺寺舍利殿相似，殿內須彌壇櫥子構造奇特，當係建於室町時代早期。堂在昭和三年（1928）修理。

十三、東福寺禪堂

在京都市東山區本町通。經歷元應元年（1319 年）、建武元年（1334 年）、延元元年（1336 年）三次火災後，重建於貞和二年（1346），為坐禪之堂。面寬九間，進深六間，雙層建築，上層係懸山式屋頂，下層前面有唐戶及火燈

窗，上層前面中央突出拜閣，其構造手法屬於室町時代（如圖 8-15）。

十四、天恩寺佛殿

　　天恩寺傳爲貞治二年（1363）足利義滿所創建，屋簷以上構造係後代改建者，面寬及進深各三間，單簷廡殿柿木葺頂，手法雄健係典型禪宗建築。

十五、神角寺本堂

　　在大分縣大野市朝地町，傳建於欽明天皇時代（約550），慶安二年（1649）大友氏重建。平面方三間，單層攢尖屋頂，檜皮葺鋪蓋，具有簡潔穩健的禪堂風格（如圖 8-16）。

圖 8-15　　東福寺禪堂　　　　　　　圖 8-16　　神角寺本堂

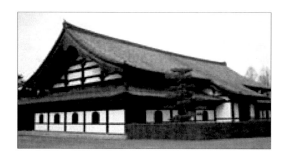 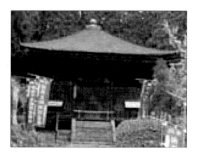

十六、安國寺經藏

　　在岐阜縣吉成郡國府八日町。面寬與進深皆三間，方形九脊柿木片葺屋頂殿堂，面闊之明間 2.89m，次間 2.74m，通面闊 8.37m，進深相同（圖 8-17左）。正面僅開一門，其餘各間板壁，門額上四週的障日板用睒電窗，上簷闌額下直櫺窗障日板，平面採用移柱手法，中央四金柱移動，以增大輪藏空間。經藏建於應永十五年，斗栱爲五鋪作雙杪計心單栱造，無補間補作。經藏在大正十一年（1922年）解體修理時，有「應永十五年（1508年）6月18日，願主超一敬建」墨書，爲該寺建造年代。寺係足利尊奉天皇敕建，經藏係本一公興建，爲日本最古輪藏建築（如圖 8-17 右）。

十七、興隆寺本堂

　　在愛媛縣周桑郡德田村。面寬五間，進深六間，單層廡殿柿葺瓦作。創建年代不詳，惟重建於文治年間（1185～1190），係室町時代初期建築風格。

圖 8-17　安國寺經藏平面圖（左），外觀（右）

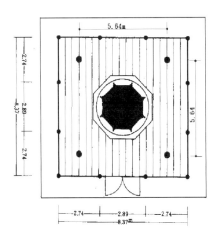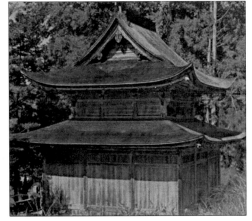

十八、圓融寺本堂

位於東京目黑區碑文谷，面寬三間，進階四間，單簷歇山茅葺屋頂。寺相傳建於弘仁時代仁壽三年（853），由覺慈大師創建，重建時間不詳，其樣式屬於南北朝時代之禪刹（圖 8-18）。

十九、舊東慶寺佛殿

在神奈川縣橫濱市中區木牧町。面闊與進深各五間，懸山屋頂、重簷，上簷茅草葺，下簷柿木茸。原係鎌倉東慶寺，大正年間（1912～1925）移至本址。東慶寺係弘安八年（1285）北條時宗之妻覺山尼創建，但佛殿建立年代不詳，惟其形式及斗栱細部皆呈室町時代唐樣禪刹風格（圖 8-19）。

圖 8-18　圓融寺本堂　　　　　圖 8-19　舊東慶寺佛殿

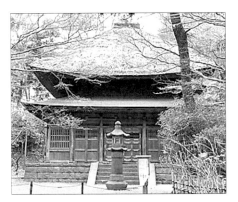

二十、妙心寺玉鳳院開山堂

建武四年（1337），關山慧玄開山，位在京都市右京花園妙心寺町，爲三間四面，重簷歇山瓦頂式樣，係花園天皇在妙心寺竣工後所興建的隱居場所，爲典型禪宗式樣，構造手法係屬室町時代。

二十一、正福寺地藏堂

位在東京都東村山市野口町日橋村。方三間，左右副階一間，共方五間，正面、明間 2.43m，次間 1.72m，稍間 1.32m，通面闊 8.5m，進深相同，進深第三縫減二金柱（圖 8-20 右），下面明間爲槅扇門，次間歡門，稍間花頭窗，門額上有睒電窗障日板。地藏堂爲弘安元年（1278）無象靜照創建，但在其斗栱上「應永十四年（1407）」的墨書，應是重建年代。副階下簷用平行椽的疏椽，上簷則用全放射性佈椽的「垂椽」，斗栱副階單杪，屋頂簷係在福島縣河沼郡日橋村，方三間，重簷廡殿茅頂，建立年代不詳，惟其構造式樣屬室町時期，具有唐樣禪宗佛堂雄麗之美，部三杪翼角有簷椽及飛簷椽，用平行排列之「疏椽」重簷廡殿柿皮茸頂，副階銅版屋頂，惟其構造式樣屬室町時期，具有唐樣禪宗佛堂雄麗之美（如圖 8-20）。

二十二、洞春寺觀音堂

在山口縣山口市，寺相傳在永享二年（1430）由大內氏建立。面寬與進深各三間，重簷歇山柿木茸屋頂，正面中央板門，兩側爲花頭窗（圖 8-21 左），

圖 8-20　正福寺地藏堂外觀（左）及平面圖（右）

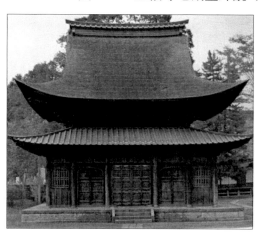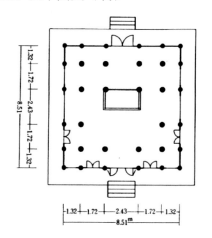

圖 8-21 洞春寺觀音堂（左）及簷角鋪作（右）

隅角及補間鋪作爲一斗三升斗栱（圖 8-21 右）。其內殿特別寬敞，爲禪宗建築空間擴大法處理，內殿須彌壇上有石窟式樣。

二十三、建長寺昭堂

寺相傳於長錄二年（1458）建立，位在神奈川北鎌倉小板村。昭堂安奉開山祖師蘭溪道隆墓塔，面寬與進深各 3 間，單層廡殿式茅葺屋頂，堂宇手法簡樸粗獷，有枯淡之禪宇風格，爲室町時代唐樣佳例（如圖 8-22）。

二十四、東禪寺本堂

在愛媛縣今冶市日吉村，單層歇山瓦葺屋頂，寺傳建於推古天皇時代（約593），文明三年（1471）重建。構造形式屬於禪宗式樣，手法勁拔豪放，具有室町中期特徵。本堂已毀於昭和二十年（1945）8 月二戰末期的戰火。

圖 8-22 建長寺昭堂　　　　圖 8-23 定光寺本堂

二十五、信光明寺觀音堂

在愛知縣額田郡岩津村，方三間，單簷歇山茅屋頂。寺傳建於文明十一年
（1479），其棟間有虹樑大瓶束等禪宗建築細部，具室町中期特色。

二十六、定光寺本堂

在愛知縣春日井市品野町，創立於建武三年（1336），明應二年（1492）重
建，永正七年（1510）地震大損，天文三年（1534）重修。面闊及進深各五間，
重簷，上簷硬山柿葺屋頂，基層斗栱、蝦虹樑、棧唐戶及大小櫺子三處，皆為
室町時代中期佳例（圖 8-23）。

二十七、金剛寺鐘樓

在大阪府河內郡天野村，面闊三間，進深二間，重簷，屋頂瓦葺。寺傳建
於承和三年（836），慶長十一年（1605）豐臣秀賴修護，為禪宗建築，構造屬
於鎌倉至室町時代。

二十八、鳳來寺觀音堂

在千葉縣市原郡富山村，面寬與進深各三間，屋頂為懸山茅葺屋頂。原為
全福寺，在明治十六年（1883）與鳳來寺合併，本堂創立時代不詳，堂之壁畫
雄健，其建築式樣屬於室町後期（圖 8-24）。

二十九、延曆寺瑠璃堂

在滋賀縣滋賀郡坂木村，祀奉藥帥琉璃先如來，面闊與進深各三間，單簷
歇山檜皮葺屋頂。正面明間為棧唐戶，稍間花頭窗，孤立於林野之中，建築風
格與自然融合（圖 8-25 所示）。

圖 8-24　鳳來寺觀音堂　　　　圖 8-25　延曆寺瑠璃堂

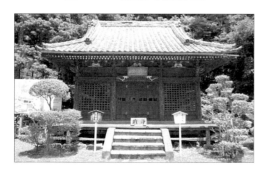 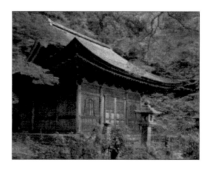

三十、藥師堂

在群馬縣吾妻郡澤田村，面闊及進深各三間，單簷廡殿柿皮葺屋頂。寺傳創立於永延年間（987～988），天文四年（1535）重建，其蟆股彩繪奇麗，細部有唐樣手法。

第三節　室町時代和樣寺院建築

室町時代和樣佛教寺院受唐樣與天竺樣之影響，漸趨於折衷樣式，茲舉例如下說明：

一、應永年間之興福寺

興福寺金堂於弘仁時代神龜三年（726）創建，但在寬仁元年（1017）、永承元年（1046）、治承四年（1180）、文和五年（1356）及應永十八年（1411）五度燒毀，東金堂重建於應永二十二年（1415），五重塔重建於應永三十三年（1426）。享保年間（1716～1735）再次發生火災，所幸並未快及堂塔。

圖 8-26　興福寺東金堂外觀（右），平面圖（左）

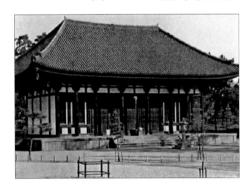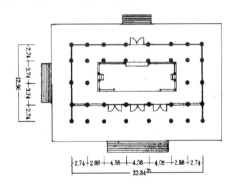

圖 8-27　興福寺東金堂正立面圖（右），剖面圖（左）

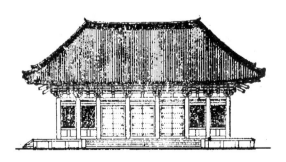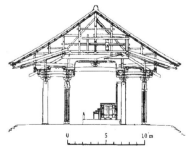

東金堂五間四面，前面一間廊廡與外開通臺階，無右階，正面中央三間寬 14 尺（4.2 公尺），兩次間 10 尺（3 公尺），兩稍間 9 尺（2.7 公尺），側面中間 兩間 13 尺（3.9 公尺），兩端間 9 尺（2.7 公尺）。東金堂外觀為厚重高大之單簷 廡殿屋頂，比例約佔立面的二分之一，其規模及外觀與唐招提寺金堂相仿，正 面明間及次間用金釘間（唐），稍間及畫間用連子窗（如圖 8-26、8-27 所示），但屋頂坡度較陡，柱為圓柱，內殿柱與廊柱同，斗栱一斗三升三出踩，沿襲寧 樂時代創建手法。

五重塔係復古手法，交互使用唐樣及天竺樣之優點，塔身細長，相輪九級，連水煙之刹竿佔全塔高度三分之一，塔平面逐層縮小，以增加穩定性，塔有天 竺樣的圓柱，斗栱三出踩，二重斜削昂（二軒繁棰）為和樣之復古手法（如圖 8-28 所示）。

圖 8-28　興福寺五重塔平面圖（左），立面圖（中），外觀（右）

東金堂於昭和十四年（1939）解體修理，五重塔曾於寬仁元年（1017）、康 平元年（1060）、治承四年（1180）、延文元年（1356）、應永十八年（1411）五 度毀於火災，後於應永三十三年（1426）重建，並於明治三十二年（1899）更 換屋瓦。

二、法觀寺五重塔

寺位在京都東山區八坂通下河町，又稱八坂之塔。推古元年（592）聖德

太子創建，後毀於源平戰火，治承三年（1179）源賴朝重教，後又毀於建久二年（1291）的雷火。現五重塔係永享十二年（1440）足利義教重建者，塔四面五層，高 46m、本瓦葺，為純和樣之範例（如圖 8-29 所示）。

三、喜光寺本堂

位於奈良市菅原町，原名菅原寺，係靈龜元年（715）行基和尚創建，重建於應永年間（1394～1427）。本堂為五間四面，重簷廡殿屋頂，側面第一間為無屋裳堂，斗栱有二重菱組支輪，為和樣之特色（如圖 8-30 所示）。

圖 8-29　法觀寺五重塔　　　　圖 8-30　喜光寺本堂

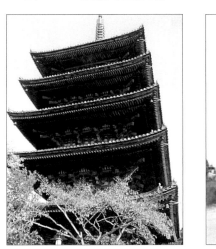
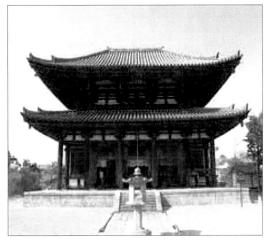

四、大傳法院多寶塔

多寶塔位在和歌山縣那賀郡西阪本村，寺於藤原時代為鳥羽天皇許願建造，塔創建於大治四年（1129），現存之塔於永正十年（1530）重建，永正十二年竣工，幸免於天正十三年（1585）豐臣秀吉之兵火。本塔模仿高野山金剛峰寺大塔，基層平面係十二支圓柱構成圓形，配置外方加以五間方簷廊，故平面呈內圓外方形態，其上有饅頭形多寶塔之肩，肩上有十二柱圍作圓形勾欄，二層柱上有一斗四升斗栱，頂上有剎。本塔平面基層方形邊長達 49 尺 1 寸（14.7 公尺），全高達 117 尺（35.1 公尺），規模宏大，為現存日本最大的多寶塔，細部手法為和樣之風格，斗栱有貫鼻之繰形突出為其特徵（如圖 8-31 所示）。

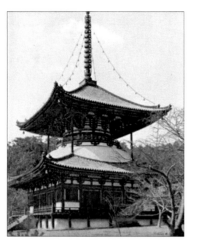
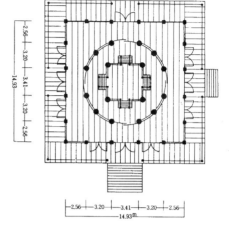

圖 8-31　大傳法院多寶塔外觀（左），平面圖（右）

第四節　室町時代折衷式寺院建築

　　室町時代折衷式建築的特色是以和樣爲主體，配合唐樣與天竺樣之細部手法，茲舉例以明之：

一、東福寺山門

　　在京都市東山區本町通，創建於嘉禎朝（1235～1237），係寬元元年（1243）入宋僧開爾和尙開山，元應元年（1319）受祝融之災而全毀，應永三十二年（1425）足利義持重建完作，山門曾於昭和五十二年（1977）解體修理。

　　東福寺山門爲日本禪宗山門最古遺構，更是最優秀的樓閣建築，平面五間三戶，雙重簷歇山建築，其外觀樣式屬於唐樣，斗栱三出踩差肘木及扇垂和重昂又屬於天竺樣形式，第二層平座又有禪宗樣之重臺勾欄，基層中央三間板門，兩梢間土壁，第二層正面五間右側面一間爲棧唐戶，屋簷「二軒繁垂木」即重昂以承挑簷，第二層內部須彌壇上供奉寶冠釋迦與十六羅漢像，中央有鏡心藻井天花，內殿虹樑有昇龍、降龍及花草紋飾，有大陸元末明初繪畫風格，此門應具有唐樣，天竺樣與和樣混合風格（如圖 8-32 所示）。

二、鶴林寺本堂

　　在兵庫縣加古川市加古川町，寺傳建於養老二年（718），係聖德太子創建，重建於應永四年（1397），屬於室町前期手法，曾於寬政九年（1797）、明

圖 8-32　東福寺山門平面圖（左）及外觀（右）

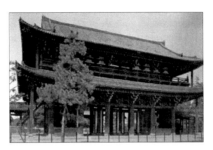

治三十六年（1903）及昭和四十六年（1971）修理。

　　平面七間六面單簷歇山屋頂，正面七間、兩側五間、背面四間皆開設棧唐戶，前面三間為外殿，後三間為內殿，三面治階缺左階，內部構架採用彎曲形之繫虹樑（稍間用海虹樑斗栱四出踩），而斗栱間之板蟆股上承以唐樣雙斗，又四隅斗尻呈繰形之天竺樣手法，內殿之佛殿與櫥子用唐樣與和樣之調和手法，佛壇中置羽目板，勾欄望柱頭寶珠形，勾欄架木用唐樣斗栱，此堂為密宗本堂折衷樣之傑作。尤其可注意者，本堂是自鎌倉時代觀心寺本堂更進一步趨向自然折衷式樣之代表性遺構，在室町建築史上佔有重要地位（如圖 8-33、8-34 所示）。

圖 8-33　鶴林寺本堂平面圖（左），樑架圖（中），外觀（右）

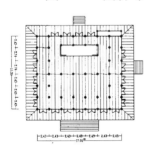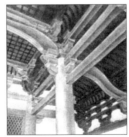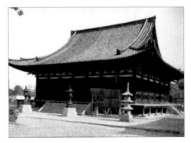

圖 8-34　鶴林寺本堂正立面圖（左），右側立面圖（右）

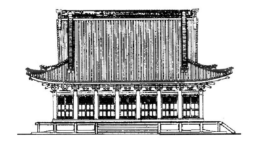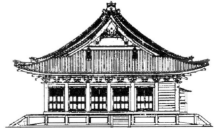

三、道成寺本堂

本堂位於和歌山縣日高郡矢部村，本寺傳爲文武天皇許願於大寶元年（701）創建，但在鬼瓦上有「天授四年」（1378）銘文，應是重建年代。本堂爲五門五面，單簷歇山屋頂，惟堂內虛柱造成方三間之廣間，斗栱大體係和樣，座斗上有彩繪花肘木，肘木上置雙斗，係天竺樣雙斗與唐樣木鼻結合而成之斗栱結構，爲室町前期南北朝時期廣泛應用構造（如圖 8-35 所示），如大日堂與本山寺本堂皆有同樣手法。

四、大日堂

大日堂位於和歌山縣那賀郡革內淵村，原爲舊神宮寺。大日堂係五間五面，單簷懸山屋頂建築，內堂圍成三面三間，形式與道成寺本堂相似，內堂有當時興建的三間櫥子（如圖 8-36 所示）。重建年代雖然不明，惟棟上有「正平十二年」（1357）銘文，應爲重建年代。

圖 8-35　道成寺本堂　　　　　　　　圖 8-36　大日堂

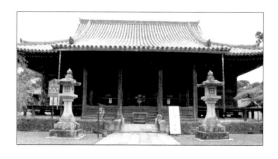 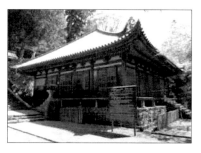

五、本山寺本堂

位在香川縣，其寺建造年代由重建所搜集棟木上有觀應元年（1350）之銘，但其手法又是南北朝特徵。本堂面闊與進深各五間，單簷廡殿建築，堂前有江戶時代增修之拜堂，堂內後方爲三間二面天臺宗式平面，係唐樣之特色，然屋頂與江戶時代神社形式相同，此屋頂應當係後者演變之藍本（如圖 8-37 所示）。

六、常樂寺本堂與三重塔

常樂寺位於滋賀縣甲賀郡石部町，草創於和銅年間（708～714），重建年代不明，該寺雖有延文五年（1360）之勸進狀，但構造手法卻是南北朝形式，距

圖 8-37　本山寺本堂平面圖（左），堂內佛壇佛帳（右）

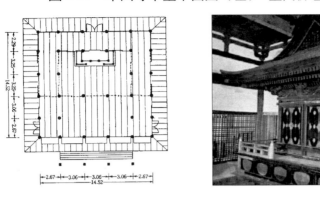

延文五年相距久遠，想係南北朝時代重修。常樂寺的簷軒有二層疏棰木，棰端呈繰形，明顯受唐樣影響，爲金閣與銀閣簷軒之先驅。

　　而三重塔係應永七年（1210）重建，三間三重，其構造手法大體上係和樣與新樣式之折衷，惟塔基層內部須彌壇係唐樣手法，日本木塔在鎌倉時代以後大部份都是和樣系統，採用唐樣手法極少，三重塔惟木鼻小部份尚有唐樣或天竺樣之運用，二三層佛教壁畫，色彩鮮艷。爲提供一樓佛壇空間，塔心柱由二樓貫通至屋頂，由一樓頂上十字樑支撐爲其特色（如圖 8-38、8-39 所示）。

圖 8-38　常樂寺本堂平面圖（左上），三重塔平面圖（左下）
　　　　　及結構立面圖（右）

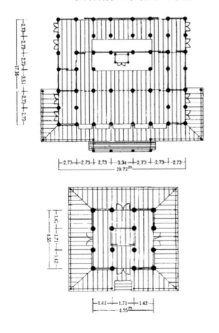

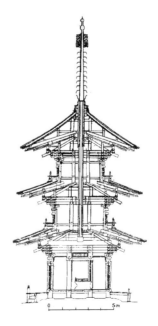

圖8-39　常樂寺本堂（左），常樂寺三重塔外觀（右）

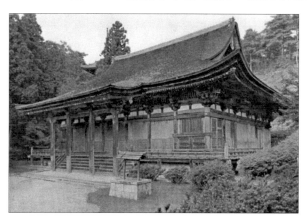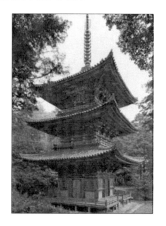

第五節　室町時代之神社建築

　　一改鎌倉時代神社制式規格，室町時代神社式樣活潑而意匠變化靈巧，自弘仁時代以來，神社手法多沿襲佛寺，但室町時代細部手法採靈活變化，如正面向拜柱與本柱高低柱間使用海老虹樑連繫，正面配以虹樑及蟆股，側面博風部份配以虹樑、大瓶束及懸魚飾，昂材之鼻更施以雕刻，而雙破風之造形是使外形更富變化，如吉備津神社；前後殿與中殿以渡廊連接，如建水分神社更是其中佳例，茲舉例敘明如下：

一、住吉神社本殿

　　在山口縣豐浦郡勝山村，創建時代不明，今社係慶安三年（1650）大內弘世營造。外觀爲九間社流造，實際上是一間社流造之五神殿，神殿間連以千鳥破風屋頂，覆以檜皮瓦，拜殿之斗栱間蟆股飾以透雕寶相華文，各神殿前設臺階通入彩繪之門戶，拜殿走廊設勾欄，殿內外丹底描彩貼金，形態與手法秀麗（如圖 8-40 所示）。

二、建水分神社

　　在大阪府南河內郡赤阪村，社傳崇神天皇五年（93 B.C）創建，建武元年（1334）楠木正成重建。本殿設三神殿祭神座五座，中殿一間春日造，左右二殿爲二間社流造並立於東西面，各殿間以渡廊連結，各殿前有拜亭，此三殿一體之形式，立面自由變化手法靈活，爲室町神社之特色（如圖 8-41 所示）。

圖 8-40　住吉神社本殿（左）及平面圖（右）

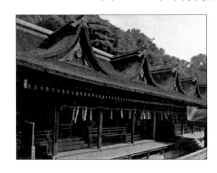

圖 8-41　建水分神社本殿正面圖（左）及平面圖（右）

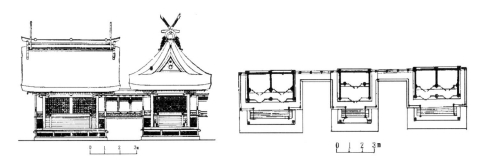

三、吉備津神社本殿與拜殿

　　祀奉主神大吉備津彥命〔註2〕。在岡山縣吉備津郡高松町。傳創建於仁德天皇御宇之時代，時當古墳時代，正平元年（1351）失火燒毀，明德元年（1393），足利義滿重建，明治四十二年（1909）曾解體修理。

　　本殿，面寬七間，進深八間，殿分三層，最內為內內殿三間二面，其前為內殿三間一面，復以方五間中殿包圍，中殿之外有五間一面之拜堂（日名向拜），中殿之外在一間米壇之間，其外即外殿。各層殿高低不同，內內殿最高，其次係內殿，再次為中殿，最低為外殿，各殿間皆有臺階上下，漸漸登級而上可以增高神之威靈感覺。外觀之雙破風又稱比翼歇山造，極為奇特。而建物又在龜腹基壇上，基壇中央微凸，斗栱為雙出踩差肘木、單昂及繰形斗尻，外簷安置海老虹樑，有天竺樣之餘韻（如圖 8-42 所示）。

〔註2〕　日本傳說大吉備津彥命為保護人民，率領家臣犬飼健、樂樂森彥、留玉臣等三人前往鬼城擊退惡鬼「溫羅」，當時用弓箭讓溫羅一箭斃命的箭，一箭射中溫羅的眼睛，一箭則射中吉備津神社前的大石，大石與箭身仍保留至今。

圖 8-42　吉備津神社本殿、拜殿平面（左下），剖面圖（左上），
　　　　　正立面圖（右上），左側立面圖（右下）

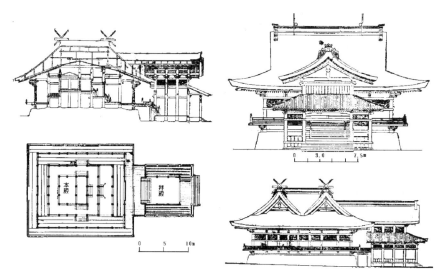

　　拜殿，三間四面，重簷懸山屋頂，正面破風有懸魚飾，殿三面廊廡，拜殿
兩坡屋頂與本殿屋頂相連，整個本殿與拜殿合成凸字形，外觀仿如五破風歇山
建築，又柱如旋槳轉動，變化靈巧活潑，體現了室町時代神社建築特色（如圖
8-43 所示）。

四、今八幡宮社殿

　　位於山口縣吉敷郡宇野今村，拜殿創立於貞觀元年（859），重建於文龜三
年（1503）。神社含樓門，本殿拜殿各殿門前後接近，並以渡廊連繫。本殿三間

圖 8-43　吉備津神社本殿及拜殿外觀

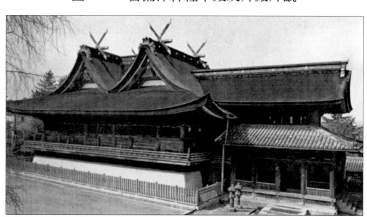

流造，拜殿正面一間，深三間，懸山屋頂，樓門一間一戶，左右有翼廊，前面設拜亭，葺以柿板瓦，其配置原則爲簡單三棟房屋，但以渡廊連接，產生起伏靈巧外形，顯示手法之變化翻新（如圖 8-44 所示）。

圖 8-44　今八幡宮社殿正立面圖（左）及右側立面圖（右）

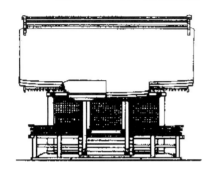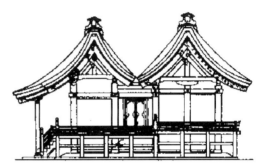

五、土佐神社社殿

在高知縣高知市一宮村，天武天皇四年（675）創建，但毀於永祿六年（1563）木山茂辰之亂兵火，元龜元年（1570）長曾我部六親重建。社殿含有本殿、幣殿、拜殿、左右翼廊，各殿間以翼廊連接，構成一個奇巧平面。本殿五間四面，歇山屋頂，前面有三間拜亭，拜堂之虹樑兩端有精巧龍形雕刻，虹樑置於左右柱上，而柱身上部有魚形浮雕，蟆股雕刻成龍形，其他各細部也有精雕奇狀，幣殿位在本殿之前面，正面一間，進深三間，懸山屋頂，手法簡潔，內部有平棋天花，但中央有方形鏡天井繪以雲龍，拜殿方一間，地坪較高，但以左右翼廊連接本殿及樓門，拜堂正面一間深七間置於拜殿之前，拜殿與拜堂天花均有藻井，各殿屋頂均覆以柿板瓦，拜堂與拜殿政處屋頂提高（如圖 8-45 所示）。

圖 8-45　土佐神社社殿立面圖（左）及平面圖（右）

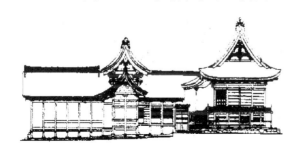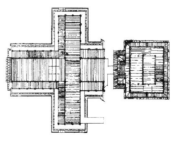

　　此殿之平面及手法有推陳出新風格，由俯視看其屋頂，中央屋頂抬高，有
翅有首有尾如蜻蛉展翼，故稱爲「蜻蛉造」，在室町晚期大放異彩，並爲開拓桃
山時代建築之先驅。

六、錦織神社

　　位在富田林市宮甲田町。本殿爲宋式的歇山十字脊屋頂造，有四向博風
面；其正面突出拜亭爲唐破風，十字脊端立有脊叉，屋頂角隅做成弧角，基層
二重臺階以上高腳地坪；外觀遠望如直升機翼旋轉飛昇，造型頗爲輕盈奇巧
（如圖 8-46 所示）。

圖 8-46　錦織神社本殿外觀（左）及屋頂脊叉（右）

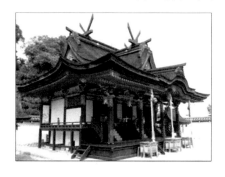

第六節　室町時代住宅建築

　　室町時代，依據描繪室町末年的京都風俗圖「洛中洛外屏風」，民家住宅
多半是面寬二間、進深二間之硬山屋頂房屋，葺茅草覆鎮以石板，牆爲土壁，
地坪舖板，牆外有過廊亦舖以板，多以平房爲主，少部份有二層房屋（如圖
8-47 左、8-48 右所示）。通常一般百姓住宅格局比較簡單，依據室町中期土佐
光信的《星光寺緣起》繪畫中，百姓家屋一層，木構造草葺雙坡屋頂，木板門
（板扉）、半舞良戶（板門下半有橫條，上面糊紙）、納戶（寢室）、付書院、布
簾玄關之簡潔樸實的佈置（如圖 8-48 左所示）。而較富權勢者繼武家造後又有
「主殿造」之邸宅，爲田字型平面，正面門內玄關可進入中央主殿，再通至御
中居、御客殿、常御所、綱所、佛堂等殿宇，各殿以遣戶（又稱舞良戶）、明障
子、襖障等隔屏門連接（如圖 8-47 右所示）。書院造是把建築物連在一起，以
明障子隔間，房間舖席。以下茲分別舉例以明之。

圖 8-47　《洛中洛外屏風》平民住宅之建造（左），主殿造第宅（右）

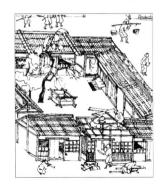

圖 8-48　土佐光信《星光寺緣起》繪畫──室町時代之平民住宅（左），
　　　　　武家造──《一遍上繪傳》中的筑前國（福岡）武士之館（右）

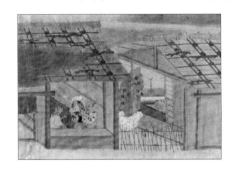

圖 8-49　《洛中洛外圖屏風》所描繪細川管領住宅（左），典廐者住宅（右）

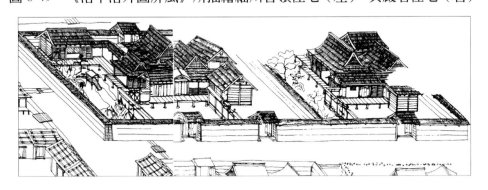

　　主殿造之範例是桃山末期建造滋賀縣園城寺（三井寺）之光淨院客殿，為室町遺留下的風格。其構造方式，面寬七間，進深六間，單簷柿木瓦頂，脊瓦有獅子飾，左前方一間為寄車間，右前方三間為出入口，前面左端為妻戶，其旁吻上連子窗，其右為妻戶，其右連續四間半蔀戶，左側入內為舞良戶、明障子，右側面高腰障子門，後面箱板，屋頂歇山式博風並有木連絡子飾，期在

正面臺階上簷段為唐破風，寄車間硬山屋頂，內部有天井天花，內外均以素木裝修。

據《室町殿屋形私考》所述的武家之邸宅，邸宅圍牆有外門，其內有玄關，門內又有重屏門，門內有會客所，又有遠侍間，為家臣所居，其內有御會所（即客殿），御會所內有寢殿，為主人之居殿除外另有主殿，屋頂唐破風草茸，檜木地板，可聽雨淋之聲，其內設置帳臺構（房間側面凹入處，可置寢具），為主人寢室，又有書院、主人之書室，院內有禪家講佛書之處，客人出入之地即為「妻戶」，其前面有停車場，稱為「車寄」，主人之馬廄三間，置於主殿前。

今舉足利將軍數人第邸說明之：

足利義滿第邸為室町之花御所（室町殿）與北山殿，在永和四年（1378），義滿興建完成並遷入。花御所的位置在室町東，鳥丸西北小路之北，佔地二町，正門為四足門，西向，內有寢殿、中門廊、臺盤所（廚房）、常御所、公御所、公御座、侍所。北山殿在應永和四年（1397）建成，其內有寢殿、東對、小御所、奧御倉所十五間、中門廊、殿上間、常御所、釣殿、四足門、金閣（舍利殿）、持佛堂、北山總社等房屋（如圖 8-50 左所示）。

足利義持第即三條坊門第，應永十六年（1409）上棟落成，在三條坊南，萬里小路東方，富小路西方，方圓一町。其第有寢殿、殿上、公卿座、常御所、常御座所、對屋九間、御會所、新造會所、觀音殿、十二門、中門、中門廊、屏中門、隨身所、車宿、廄、泉殿、御臺御座所、東御座所、四足門、上土門、唐門、築垣等殿房（如圖 8-50 右所示）。

圖 8-50　足利義滿北山第寢殿（左），足利義持第（右）復原平面圖

　　永享三年（1431），足利義教將義持三條坊門第移建於義滿花御所室町
第，移建後共有寢殿十一棟、門六棟、新設寢殿、常御所、臺屋三處、御廚子
所、御雜掌所、諸大名出仕所、會所、車宿、隨身所、持佛堂、觀音殿、新造
倉所、泉殿、新造北會所，其第宅之圖爲《永享四年室町殿御亭大裟饗指圖》，
現藏於日本國會圖書館（如圖 8-51 所示）。

圖 8-51　室町殿御亭大裟饗指圖（左）及復原平面（右）

　　由以上武家尤其幕府大將軍邸宅可知其豪華已邁過皇室，因將軍實是日本
統治中心之故，天皇僅是備位而已。至於東山文化中心東山第在京都市左京區
銀閣寺町，係室町八代將軍足利義政於文明十四年（1482）在京都東山山麓所
建山莊邸宅，現尚留有寢殿、持佛殿（即東求堂）、觀音殿（即銀閣），其寢殿
屬於書院造建築，寢殿有寢室（即納戶），有室內中庭（即石山之間），另有寢
室數間（按其間大小稱北五間、西六間、三間、九間之類），後面尚有陽臺及書
院（如圖 8-52 所示）。

　　持佛閣稱爲東求堂，建於文明十七年（1485），在本堂之東，其尺度爲七公
尺四方小堂，前面五間，後面四間，側面三間，單層單簷歇山柿皮瓦屋頂，正
脊有獅口吻，簷有雙重疏槤（昂）。正面唐戶，唐戶兩側有腰窗及板壁，右梢間
有高腰障子，障子內有四疊床（即四個塌塌米，每個疊爲 3 尺×6 尺），背面東
側爲四疊半，即稱「同仁齋」，爲茶室，同仁齋北側有半間違棚，違棚是可置書
畫及文房四寶之壁架。其旁爲「付書院」即高地床席上鋪板空間，有舞良戶及

圖 8-52　慶長十三年（1608）《匠明殿屋集》東山殿配置圖（左），
東山殿復原平面圖（中），東山殿常御所平面圖（右）

明障子，可供憩息讀書（如圖 8-52 中所示），其四壁有永納，元信，相阿彌水墨畫，天井稱爲「猿頰天井」（即天井格條削成梯形斷面，因頗似猿面頰而得名），同仁堂之右邊即爲佛堂，有六疊，其外有棧唐戶連子窗及花狹間爲唐樣手法，其內安奉義政木像。持佛堂之設計，尺度雖小，但手法精細，風格簡樸優雅，應用明障子、連子窗、棧唐戶可採光的門窗，使室內光源充足，視線明朗，內部空間自然開放，爲書院造最佳範例，影響日本傳統住宅極爲深遠。

第七節　室町時代樓閣及庭園建築

樓閣建築在日本室町時代並不多見，三重、五重木塔屬於臺榭建築，平等院鳳凰堂只有雙翼廊之角樓一隅樓爲雙層樓閣，但並非是以樓閣爲主體建築，眞正的樓閣建築應以鹿苑寺金閣——俗稱金閣寺爲濫觴。

一、鹿苑寺金閣

金閣在京都市上京區衣笠山金剛寺町，衣笠山爲足利義滿所喜愛勝景，在義滿於應永元年（1394）讓將軍職位於義持後，興建別莊於衣笠山（即北山），稱爲「北山殿」，在應永四年（1397）完工遷住，通稱「北山山莊」，應永十五年（1408）義滿逝世後，遺命改山莊爲寺，並請夢窗疏石開山，改稱「鹿苑寺」，爲當時最奢麗之園林，惟毀於應仁永祿年間（1467～1569）兵亂，直至寬文元年（1661），由鳳林和尙重建，歷五百年後，在昭和二十五年（1950）年又被瘋和尙燒毀，五年後（1955）第二次原樣重建完成。金閣係庭園內臨水樓閣，高三層，雙簷攢尖屋頂，第一層稱爲「法水院」爲書院或位宅，第二層「潮音閣」爲和樣佛堂，第三層稱「究竟閣」爲眺望之閣樓，閣側突出水池中

稱爲「嗽清所」（即盥洗間）爲雙坡懸山亭子。金閣的第一層平面五間之面，面寬 38 尺（11.4 公尺），進深 28 尺（8.4 公尺），前面爲通蔀戶，兩側西南端唐戶，角柱，內部中央須彌壇，壇上有彌陀三尊及開基祖夢窗疏石像，櫉內有義滿像，其上平座勾欄，第三層四周迴廊，內部天井描繪天人、飛天、樂器、寶相華文；第二層平面縮進，平座勾欄置於二層屋簷上；屋頂爲柿木葺瓦寶形屋頂，攢尖處有露盤，其上有金銅製鳳凰，與鳳凰堂相同；第二、三層各面唐戶，花頭窗，勾欄，迴椽，內部鏡天井、柱、壁、窗、戶、斗栱三出踩、軒簷用雙重子角椽，全部貼塗金箔，並漆塗金彩，從外型來看，整個樓閣金光閃閃，故稱「金閣」。

　　金閣之三層金色閣樓在日本建築空前絕後，有人認爲是足利義滿效法漢武帝之金屋棲以金雀，有人認爲是南柯一夢的靈感而建造，或是由佛經所謂「上有樓閣亦以金銀琉璃硨磲、赤珠、瑪瑙而嚴飾之」之啓發都有可能。在萬綠叢中，金閣獨立，其瀟灑典雅之逸情，令人嘆爲觀止，可稱爲室町時代建築的代表作（如圖 8-53、8-54 所示）。

圖 8-53　室町時代足利義政之東山別業配置圖（左），鏡湖池（右）

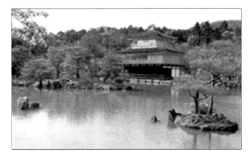

圖 8-54　金閣立面圖（左），配置圖（右）

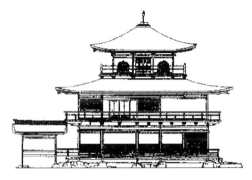

二、慈照寺銀閣

無獨有偶，足利義滿的子孫第八代將軍足利義政於文明十一年（1479）在東山山麓（今京都市左京區淨土寺町月待山之麓）興建東山殿，於文明十五年（1480）竣工，也頗富林泉國林之勝。延德二年（1490），義政逝世，遺命捨殿為寺，稱為「慈照寺」，今尚遺留有東求堂與觀音殿（即銀閣）。

銀閣在庭園之西南隅，面寬四間，進深三間，雙層雙簷攢尖柿木屋頂，攢尖上有銀露盤及銅鳳凰蔓標，下層有軒簷一層，用疏垂一重（格子角樑），方木，舟肘木，高腰障子（上半明格，下半橫木條）內部分為四室，有石窟狀佛壇，安奉觀音像，故又稱「觀音閣」，上層方三間，正背面各有三個花頭窗，西側面中央唐戶，兩旁有花頭窗，下簷上部有平座勾欄，斗栱用一斗三升之補間斗栱，屋簷用格子椽，柱頭上置臺輪，號空心殿，上層內外貼飾銀箔，下層為純書院造式樣與金閣上層相同，風格麗脫流暢，為純唐樣手法（如圖 8-55 所示）。

圖 8-55　銀閣正立面圖（左），左側立面圖（右）

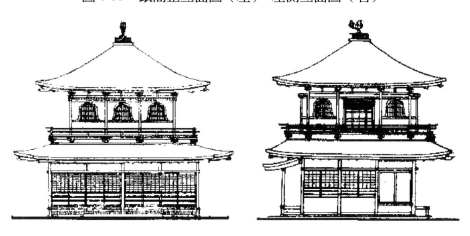

比較金閣與銀閣，前者明亮活潑，後者幽靜含蓄，前者猶如摩登少女，後者仿如端莊村婦，兩者皆倒映於前方池水之中，藉水中樓閣倒影漣漪來體會虛實之禪境。禪意庭園應具下列特色：

1. 庭景禪意：意境以寂靜、自然、幽玄、樸素、枯淡的禪意為原則。如唐詩「風生白蘋動，霜落紅葉深」之寓意。

2. 顏色對比：丹楓、綠樹、白石等多樣對比色彩，但眾色歸一皆成空。

3. 曲徑生幽：如唐代詩人常建「曲徑通幽處，禪庭花木深」之詩境意涵。

4. 沙石有情：鋪沙像水、疊石像山。

5. 景物和諧：草木、苔徑、石橋、池沼、懸瀑、島石、錦鯉與木造禪房佈局的和諧。

　　室町時代庭園建築之興盛，與當時政治紛擾及各地大名征戰不休，致使歷任足利幕府將軍皆縱情於山水園林之趣以消除對局勢之無力感有關，由藤原時代寢殿造之釣殿泉殿之臨水樓殿之流風，又受到鎌倉時代禪宗思想幽靜玄寂之風尚交互影響，室町庭園佈置必尚林泉樹石之趣，所謂「松陰棋斜水清淺，紅葉點綴群樹中，流泉激石見游魚，偷得浮生半日閒」正是徜徉其庭園之寫照。室町時代金銀閣臨水而建，倒映水中，這種虛實樓閣建築哲學思潮是開桃山與江戶時代庭園建築的先鋒。

三、室町庭園之實例

　　現舉室町庭園之實例說明如下：

（一）天龍寺庭園

　　天龍寺庭園位於京都市右京區嵯峨野之馬場町，曆應二年（1339）足利尊為紀念南朝吉野逝世的後醍醐天皇而創建，由高僧夢窗疏石開山。天龍寺庭園以曹源池為中心，並在附近的嵐山龜山遍植松、櫻、丹楓做為陪襯之借景，池濱臨法堂畔，池中佈置汀島池之深處有巨石二段懸瀑，其下佈置鯉魚石，有魚躍龍門之意；其次，池中有七石，大小不一，其中一石崢嶸凸出，代表蓬萊仙島；沿池闢小徑，供迴遊觀覽，汀島上佈置天然石橋，池內飼養鯉魚，每當秋季，紅葉映於池中之漣漪，其景緻就如在宋元山水畫中，在法堂修鍊，只有梵音與水瀑聲交響成籟聲而達到空無的禪境，是一個典型禪宗（臨濟宗）庭園佳例（如圖 8-56 所示）。

圖 8-56　天龍寺之山水禪庭

（二）龍安寺枯山水庭園

其次，舉一個枯山水的禪庭，即是龍安寺，在京都右京區之衣笠，屬於臨濟宗妙心寺派。原爲德大寺家之別莊，寶德二年（1450）讓給管領細川勝元後捨宅爲寺，由義天玄承開山，應仁之亂時燒毀，細川政元重建，寬政九年（1797）火災，

圖 8-57　龍安寺枯山水

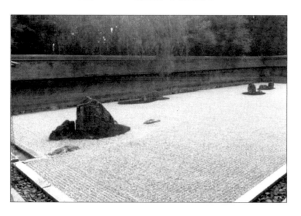

方丈、佛殿、開山堂全部燒毀，現存方丈由該寺西源院移建。方丈南側石庭相傳爲室町中期相阿彌之作品，其石庭在方丈南之東西北三面圍牆屏內建造石庭，面積約 250 平方公尺，其周有條石圍土屏，其內平鋪白沙，白沙約略有直波紋，砂面稀疏敷鋪十五個庭石，大小不一，分爲五群，第一群五石，第二群二石，第三群三石，第四群二石，第五群三石，或直立或偃臥，或倒置或橫列，稱爲「母虎渡子」石庭，石上略有蒼苔，遠眺如海中孤寂仙島，或浮或沉，沒有水卻有汪洋大海之感，頗有「不盡盡之，不了了之」之感覺，其禪意盡在不言中，此庭應爲枯山水最富禪意之聖品（如圖 8-57 所示）。

（三）大德寺大仙院枯山水石庭

大德寺在京都市北區紫野大德寺町，延慶元年（1308）天臺宗大燈國師宗峰妙超（1286～1336）開山，原名白毫寺，元應元年（1319）赤松則村改爲禪寺，正中元年（1324）擴大寺域，始改名「龍寶山大德寺」，元弘三年（1333）後醍醐天皇祈願後賜爲五山之一，至德三年（1386）足利義滿定五山十刹而落名，文安二年（1445）養叟宗臨重建再列五山之列，經享德二年（1453）火災及應仁元年（1467）的兵燹，堂塔已失，文明五年（1473）住持一休宗純（1394～1481）再度募款重建，文明十年（1476）方丈上樑。現有總門、勅使門、三門、浴室、佛殿、經藏、法堂、唐門、方丈、庫裡、鐘樓等堂宇。寺內有四院即寺北大仙院，寺南內側、左側龍源院，總門左側瑞峰院，內側西側高桐院。

其中大仙院在永正十五年（1513），由古嶽宗亘開山創建，其本堂棟樑上有該年 2 日 12 日上樑銘文，而枯山水名庭就是他的傑作，石庭在方丈後院牆內，面積約 70m²，石庭鋪地爲白砂，砂作流水波紋狀，其上有大大小小的天然石錯落於其中，石狀或平或兀象山，或成扁條形家橋，或成船形，或成階級狀，疊石與牆間蒔花植草，白砂像水，石置於砂中似島，疊石者家像山，山間有花木，此時枯山水已融合中國假山並植花木，枯山水之風格爲之一變，成爲假山眞木，假水眞石的佈局，其意境非盡是虛，已有出俗之勢，爲枯山水手法又一大變（如圖 8-58 所示）。

圖 8-58　大德寺大仙院石庭，由室內眺望（左），大仙院石庭石橋（中），
　　　　　大仙院石庭全景，前爲石橋，中爲船形石（右）

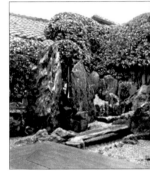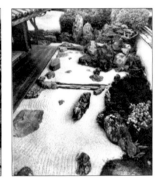

第八節　室町時代之茶室建築

東山文化在足利義政提倡之下蓬勃發展，受到宋元傳來之花道、茶道、水墨畫和庭園藝術的影響，在日本藝術史上可謂是黃金時代。義政本人仿如宋徽宗，不理國政，在東山第中過著逍遙幽閑文人生活，水墨畫家如僧如拙、周文、雪舟、狩野正信父子都是名家，義政將名家作品置於東求堂同仁齋中的四疊半（7.33 平方公尺）之違棚，在付書院明障子前讀書，並在齋中舉行茶會，以茶會友及宣傳政令，所謂「四疊半斗室茶席爲人生和敬清寂的境界」，廣爲室町時代朝野所效仿，庭園中置茶亭，上蓋茅草葺，以及斗室四疊半茶室兩種茶室建築風行於當時。同仁齋茶室在付書院處以明障子門通內外，使室內光線充足，晴天時推開半扉，園樹池水映入眼簾之中，陰雨天閉合障子，室內有朦朧光線，可聽到滴滴雨點打在柿板瓦淅瀝之聲，猶如自然音籟，於其間飲茶談禪

論國事，正是東山文化所追求的意境（如圖 8-59、8-60、8-61 所示），而這些情境也表現在室町末年的文人畫作中（如圖 8-61 所示）。

圖 8-59　東求堂平面圖（左），立面圖（右）

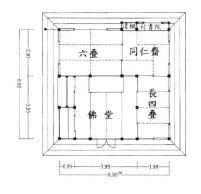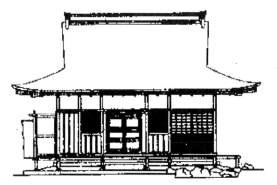

圖 8-60　東求堂之四疊半茶室──同仁齋，其前方為付書院（閱讀處），
　　　　明障子可眺望庭院（左），東求堂同仁齋室內立面圖（右）

圖 8-61　室町時代佚名畫家之溪陰小築圖（左），天章周文溪流茶亭
　　　　山水圖（右）之飲茶意境

　　室町末年，對田珠光提倡飲茶藝術代的「侘茶」方式，提倡將淡雅書齋兼作茶室，室內蒐集茶風書畫、卷軸與青瓷，在品茶閑聊之餘可供欣賞，平民茶會稱爲「茶寄合」，住宅後方面臨後院之四帖半茶室演變成書房兼茶室，成爲以後桃山、江戶、東京三個時代五百年後住建築之必要組成部份，這應是東山文化對日本生活文明之最大貢獻。

第九節　室町時代建築之特徵

一、平面

　　本時代平面最大特色爲書院造住宅平面或採獨殿堂式或以廊廡聯繫式，配置相當靈活，不似寢殿造，將外殿內寢分開，並以透廊及門廊使室外之池沼庭院與各殿屋相連，書院造強調寢殿或堂寢合在一屋中，藉著廣間連接周圍各間，如東山殿會所之廣間——嵯峨之間可到左邊之西六間、右邊之狩門、後面茶湯間、納戶（即四周有板之收納間）及石山之間，東山殿會所則以中央之寢所不動，而四周之耕作間、八景間、西六間、御湯殿、畫御所、西三間互通以供通行之用。南半面之間通常爲會客之用，北半面爲居住之用。

　　佛寺之平面，禪宗佛寺以方丈爲主殿，其它殿堂配置在其左右。方丈室內配置，例如室町中期龍吟庵方丈分成居室與庫裡兩部，居室之中，前爲室中（起居室），後爲眠藏（寢室），前面走廊可通至後面庫裡之廚房（臺所）。永正十年（1513）之大仙院方丈，室中之後有佛間（佛堂），左右爲壇那間及禮之間，佛間左右爲衣缽間及書院，其動線皆由前面室中可到達各室。

二、立面

　　室町時代最著名之金閣採用四周有平座勾欄開放活潑之立面，銀閣採用幽玄陰暗的壁窗式立面，這是兩個立面風格之極端。應永三十二年（1425）再建之吉備津神社雙搏風的屋頂加上甍標上之叉木猶如浮在海面水的翼船，頗爲凸出，室町末年之嚴島神社祓殿其正面垂直於正脊的博風指引著海中大鳥居，則是以屋頂變化來造成立面的變化。

三、室內隔間

　　室町時代的室內隔間（尤其是書院造之隔間），以繪畫的障子門（襖障子）

以及密閉式之舞良戶可使室內房間彈性運用，室外用半透明障子門（明障子）可朦朧透光，半開時可將室外園景映入眼簾之中，這是室町時代書院造詩情畫意的特色。東求堂之四帖半茶室小間，其外爲幽稚之庭，可以在茶室內飲茶清談竟日不倦。總而言之，障子隔間成爲後世日式建築的一大特徵。

四、庭園

　　禪寺建築往往配置著禪宗庭園，禪意中之「靜即是動」「空即是色」「枯淡即是蒼鬱」的意境，發展了「枯山水」之庭園，枯山水係以靜置之砂石代表自然山水，其砂石有如恆河沙之多，代表了江湖大洋，其同心之漣漪代表波紋，長紋代表川流不息的水，豎立之岩石代表海中或湖上的小島。最著名者爲室町中期細川勝元建立之龍安寺方丈前的石庭，石庭東西 31 公尺，南北 15 公尺，其上佈滿白細石，其細石海中配置著十五石，或離或散，或遠或近，或立或倒，有「不盡而盡之」、「不了而了之」之禪意，吾人認爲係代表「蓬萊、瀛洲、方丈」三神山在各種不同時空心靈視覺之印象，象徵仙山之形狀變化無常，讓人有虛無縹渺之冥想。其它如大德寺大仙院大書院古岳宗旦創作山兩降海枯山水石庭，以及夢窗疏石創作天龍寺石庭皆是，值得一提的是夢窗疏石所作的臨濟宗西芳寺之池泉迴遊庭園，庭分三段，下段爲池沼，上段爲人造假瀑布，稱爲枯瀧，中段枯山水，以小溪縈繞庭之四周，庭之空地種以青苔，密植楓櫻寺樹，庭徑亦有淺苔，此寺可稱滿園秋色半是苔，故稱西芳寺爲「苔寺」。除外庭園常在池沼旁植青苔與丹楓，象徵國畫之丹青也因「色即是空」之禪意，讓人之覺由多采多姿現實人生（即丹楓青苔）進入幽玄靜寂（枯山水）之禪界，以陶冶人的心靈，這正是禪宗追求最高境界，由南宋移入日本之禪宗庭園，因日本氣候土壤適合種植丹楓與青苔，使禪宗庭園竟在東瀛發揮得淋漓盡致（圖 8-62 所示）。另外金閣寺西南等持院西庭，亦由夢窗創作，遠觀利用附近衣笠山借景，近觀以池沼、石橋、錦鯉水景點綴其間，創造大我（遠山）與小我（池沼）了然於胸之禪境（如圖 8-62 右所示）。

五、門窗

　　明障子與繪障子之廣泛運用，使書院造的寢間更富有書香門第之高雅，且具有空間之靈活性。舞良戶爲木板拉門，不透明。繪障子有單獨繪、連環繪、

圖 8-62　夢窗疏石創作西芳寺黃金池之蓬萊島（左）、
迴遊庭園（中）及等持院石庭（右）

連續繪圖三種形式。「衾帳子門」則係帳子門貼以唐紙即印製好的紙門，而窗
戶除橫墊木外，只有直格木，窗戶固定，不能開，稱爲「茂欄間」，如龍吟庵
窗戶。

六、牆壁

　　障子尺寸高約 7 尺，其上約三四尺做小壁、漆白、稱爲「小壁」。若干牆壁
中有抽屜，稱爲「天袋」，天袋下有置物格，可做爲置物使用，或做書架櫥稱爲
「違棚」。在明障子之窗臺，凹入做平臺，鋪木板，可供閱覽之用，稱爲「付書
院」。

七、天花

　　平棋之格子狀天花常用之稱「格天井」，格天井之格子縮小至三寸之網格
稱爲「小組格天井」，如東山殿東求堂天井。天井有直格，無橫格，上鋪木板，
其格條削成倒梯形，如猿之面頰，稱爲「猿頰天井」（如龍吟庵），如天花未施
天井，可直接仰望木構架，則稱爲「化粧屋根裡」。天花或素面或繪以幾何花紋
或各種花紋，平棋之邊框或漆或包金箔之裝飾。

八、地板

　　地板高床即高架地相，廣間常鋪釘木板，其他各間常用稻草疊席（或榻榻
米），每塊尺度 6 尺×3 尺面積，半坪鋪於房間內，房間尺寸爲 3 尺的倍數使鋪
席縱橫排列成錯格形，疊席無需切割這是書院造最大特徵。

第九章　桃山時代之建築

　　室町中期以後，農民與莊園領主因土地租賦（年貢）矛盾而爆發了長達一百五十年（1428～1580）的「土一揆」農民起義運動，衝擊了室町幕府的統治基礎。室町末期，幕府又因與守護大名間爭權的矛盾而發生激烈鬥爭，尤其是應仁之亂（1467～1477）擴及全國，室町幕府統治解體。各地大名之間及守護代之間你爭我奪，激烈鬥爭持續了百年（1467～1573），此時代稱為「戰國時代」。

　　戰國時代群雄並起，諸大名群起逐鹿，結果尾張的織田信長壓制群雄，尤其在永祿三年（1560）桶狹間之戰擊敗稱雄東海之今川細元，遂生統一日本之志。織田信長於永祿十一年（1568）進據京都，控制幕府，再於天正元年（1573），逐出第十五代將軍足利義昭，終使室町幕府滅亡。信長掌握大權後，以殘酷手段整肅異己，元龜二年（1571）火燒延曆寺，追殺僧兵，以報復後者曾幫助朝倉義并與浩淺井長政之恨，但自己卻在天正十年（1582）遭其部將明智光秀圍殺於京都本能寺，統一大業功敗垂成，由其部將豐臣秀吉繼承大業，歷經八年之征討，終於在天正十八年（1590）統一日本。

　　織田信長於天正三年（1575）在京都附近之近江（今滋賀縣）安土興建安土城（今在近江八幡市蒲生郡安上町），其天守閣六層高百尺。作為侵略四方之基地，後被明智光村所據，但在天正十年被執意為兄復仇的信長之弟織田信雄所焚毀。而豐臣秀吉在晚年時也曾築城於伏見（今京都市伏見區桃山町之東伏

見山），但於江戶時代之元祿年間（1688～1703）被拆除。城拆除後遍種桃花，故又稱爲「桃山」，城又名「伏見桃山城」。而織田信長與豐臣秀吉開創的統一基業，在豐臣秀古野心勃勃兩度發動侵略朝鮮戰役（文祿元年文祿之役與慶長二年慶長之役）因明援軍的干預而失敗，秀吉在慶長三年（1598）氣死，其餘業卻被德川家康坐享其成，經過二次大阪城之戰，其幼主豐臣秀賴被殺，其妾淀君自盡，大阪城陷落，德川家康終於滅掉吒咤風雲三十年的豐臣氏，奠定了二百六十餘年的江戶時代。

織田信長與豐臣秀吉宰制日本時代雖僅四十餘年（1573～1615），但卻是日本統一史上最重要時代。舊勢力完全崩潰，又擺脫了傳統宗教束縛，新的武士與都市商人（町人）階級隨經濟飛躍發展，財富累積越來越多，又因西方文明的輸入，帶動文明絢麗燦爛發展，此時文化稱爲「桃山文化」。而織田、豐臣兩氏掌權政權時代稱爲「織豐時代」，又稱「安土桃山時代」或簡稱「桃山時代」。

第一節 緒 論

桃山時代之文化猶如中國秦隋文化，暴起暴落，但是卻成爲德川之江戶文化以及現代東京文化的啓鑰。這當然與織、豐兩氏之銳意經營以及敢於對抗傳統有關，隨著天文十二年（1543）火炮傳入日本，防禦用的城砦遂成爲本時代之建築重心。傳統上的築城法爲平地上城郭——即「平城」以及建在山上城砦即「山城」合而爲一，其營城法通常在營建本城之外，尚在控制本城之制高點興建幾道堅固城郭，並挖掘寬深護城河稱爲「掘」。城郭中央高處更興建堅固雄偉城樓，可供領主居住，因其居高臨下，軍事上又可供瞭望及防禦之需要，有邸宅及堡壘的雙重作用，通稱「天守閣」，爲封建領主威權之象徵，這種城砦建築取代了前代寺院建築而成爲本時期建築主流。

除了城郭之外，將軍及各地領主皆在城郭內興建豪奢邸第，保留室町時代書院造式樣，室內之牆壁及障子門繪有金碧絢麗濃繪風格之「障壁畫」，又稱「障屏畫」或稱「襖畫」，使幽暗的空間顯出宏麗開朗的感覺，尤其強調豔麗色彩與顯著線條之狩野派繪畫，乃是桃山建築障壁畫之特色。而豐臣氏京都聚樂第更是桃山邸第最佳傑作，其它建築雕刻因佛教式微也表現在建築殿舍之細部裝飾

上，如大德寺唐門裝飾之華麗更屬空前。從建築式樣而言，天守閣變化多層的建築擺脫了傳統寺院建築之束縛，內部構造靈巧，形狀多變化，平面複雜，這是日本自創之建築風格，在日本建築發展史上異常重要。

桃山時代的社寺建築，其風格受城砦建築與將軍、領主意志的影響，屋頂係以歇山式屋頂自由配置唐破風、千鳥破風，靈活變化而成的繁複破風屋頂。室內門扇、欄間、樑枋之雕刻由宗教主題改為生活及享樂主題，這都是桃山時代建築之特色。

然因桃山時代的終結者德川家康與織、豐兩雄同樣出身於戰國大名，為了鞏固後代子孫政權的永續，不但徹底剷除織、豐氏軍事上的殘餘勢力，連其出身發跡地安土城與桃山城作斬草除根似的破壞，例如對豐臣氏之家廟——方廣寺以及娛遊之園邸——聚樂第刻意加以破壞或令其自然圯毀等，故桃山時代最雄偉華麗的建築反而無法保留至今，與明成祖拆毀元大都宮殿如出一轍，這應是朝代開創者標榜除舊布新之歷史規律。

第二節　桃山時代之佛寺建築

一、桃山時代佛教式微之概況

佛教自飛鳥時代經聖德太子大力提倡，歷經平安、室町兩時代持續發展達到最高峰，佛寺建築成為日本當時建築的主體，佛教思想主導當時日人思想與日常生活，而僧徒在武家之呵護下亦有自衛武力（即僧兵），尤其是參與戰國群雄之鬥爭，結果遭到火燒的延曆寺，片瓦不存，本願寺被毀，伽藍遭殃，以及本能寺之變發生，寺院因為戰爭慘遭池魚之殃，直到豐臣秀吉時代，佛寺大規模興建不多，大部份是重修舊寺，以安撫戰後民心。

二、重建或再興之桃山時代佛寺

（一）比叡山延曆寺

元龜二年（1571），織田信長火燒延曆寺快及比叡山社寺，原是傳統信仰中心的比叡山頓然瓦解，直到天正十二年（1584），賢珍、詮扁二僧重修比叡山之山門坊舍，天正十三年，再建日吉神社樓門拜殿，建立根本中堂假殿，十四年（1586）德川家康興建四季講堂、轉法輪堂（圖9-1），永祿二年（1593）修建

二宮之神殿，四年修建神殿西塔，慶長元年（1596）頒賜領寺判證，使比叡山逐漸恢復舊觀。

（二）東寺金堂

慶長十一年（1606），豐臣秀賴重建。正面七間寬 110 尺 6 寸 7 分（33.2 公尺），側面進深五間 59 尺 6 寸 4 分（17.9 公尺），重簷歇山建築，有唐樣鴟吻、和樣的高床，但斗栱爲天竺樣手法，惟正面上簷下方伸出一段拜殿屋頂爲其特色（圖 9-2）。

圖 9-1　延曆寺四季講堂（左）及轉法輪堂（右）

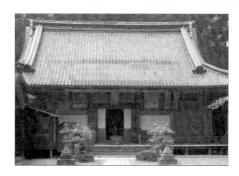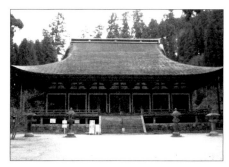

圖 9-2　東寺金堂平面圖（左）及立面圖（右）

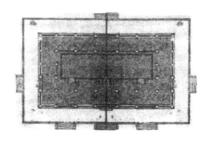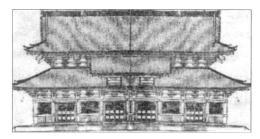

（三）法華寺本堂

位在奈良市法華寺町，天平十七年（745）光明皇后興建之總國分尼寺，但在明應八年（1499 年）、永正三年（1506 年）之戰火及慶長元年（1596 年）之地震下，除東塔以外之堂殿全部毀壞，直到慶長六年（1601）由片桐且元重建。本堂爲七間四面，廡殿瓦頂建築，屋坡平緩，前面有伸出拜亭，內部有嵌金墨漆櫥子；勾欄望柱頂用擬寶珠飾及本堂有所牆「間斗束」補間斗栱、拜亭「蟇股」、大佛樣「木鼻」雀替等新舊建築樣式混合應用是折衷樣特色（圖 9-3 左）。

圖9-3　法華寺本堂（左）及園城寺金堂外觀（右）

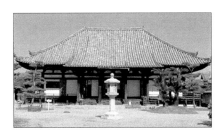 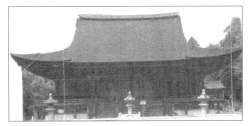

（四）園城寺金堂

在滋賀縣大津市，慶長四年（1599）北政所奉秀吉遺命重建，慶長六年竣工。金堂南向，方七間，四周繞以勾欄，前面有三間拜亭，正面七間之中央五間板唐戶，兩稍間爲連子窗；側面有一間板唐戶，其餘連子窗；背面中央板唐戶，其餘各間連子窗。金堂內部再隔成內外堂，外堂七間二面，內堂五間三面，內堂正面五間板唐戶，兩側各三間嵌板，後面中央板唐戶兩梢間嵌板，其內外堂均爲天臺宗寺院特色，其細部蟆股間裝飾著鳳凰、唐獅子、牡丹竹虎等透雕，拜亭柱方形、柱頭出三斗，軒簷部有牡丹蓮華之雕刻，天花周圍一間用化粧屋根裡（平板天花），中央用格柵天井，虹樑端有桃山式樣的雕刻，博風處用大瓶束蜀柱及虹樑，屋頂爲歇山檜皮葺，軒簷用二重繁椏（密椽），屋脊兩端用鬼瓦，本堂爲豪華雄偉的桃山時代和樣佛殿（圖9-3右）。

三、桃山時代新建之佛寺

（一）方廣寺

豐臣秀吉於天正十四年（1586）命前田玄以、淺野長政、增田長盛、石田三成、長束正家五奉行籌建，並限五年內竣工。天正十六年五月奠基，並聘奈良之宗貞、宗印兄弟領班，再令諸國奉獻木材，佛殿高二十丈（60 公尺），木佛像 6 丈 3 寸（18.9 公尺），於天正十七年開眼。但佛殿於慶長元年（1596）因地震倒塌。慶長七年，豐臣秀賴重建，尚未竣事又遭火災，堂宇化爲灰燼。慶長十五年（1611）再建，費時十年完工。

方廣寺在京都洛東阿彌陀峰西麓。四周以廊圍繞，廊寬 4 尺 7 寸（1.4 公尺），南北各 122 間 3 尺 2 寸（約 367 公尺），東西各 90 間 5 尺（271.5 公尺），面積達十公頃。西門爲仁王門，南面 30 間（57.3 公尺），北面 23 間（43.9 公

圖 9-4 方廣寺圖——《豐國祭禮屏風圖》局部

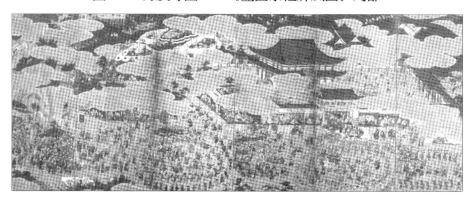

尺）；南面南門，西面 24 間（45.8 公尺），東面 20 間（38.2 公尺）〔註1〕，總計寺開工後歷二千日建造，耗費一千萬人工。

大佛殿面寬 55 間計 29 丈 5 尺 2 寸（88.6 公尺），進深 37 間計 18 丈 3 尺 6 寸（55 公尺），面積 4,873m²（1,474 坪），面積超過寧樂時代的東大寺大佛殿 4,377m²（1,342 坪）以及現存江戶早期重建之東大殿面積 2,399m²（726 坪），為日本建築史上最大的木構建築。平面共 92 支木柱，中央大虹樑長 15 間，厚五尺，寬 7 尺，柱徑 5 尺，隅柱徑 6 尺。殿正面及背面各十一間，中央九間開門，左右七間，其中三間開門，門高 4 丈 3 尺（12.9 公尺），每楹建四扇門，殿中央為唐博風，棟木係秀吉命德川家康砍伐富士山樹切割加工，耗銀千兩，屋瓦大小 1 尺 9 寸×1 尺 6 寸。殿中央有八角形金剛柵，佛壇為二層蓮座，壇上安置 6 丈 3 寸盧舍那膠漆五彩木佛像，大鐘口徑 9 尺 2 寸（2.8 公尺），高 1 丈 4 尺（4.2 公尺），重十萬六千斤，有國家安康銘文。屋頂為重簷廡殿瓦頂，簷高達 25 間（47.8 公尺）。

方廣寺大佛殿在江戶時代疏於維修，寬文二年（1662）又遭震災破壞，復遭寬政十年（1798）7 月雷火，大佛殿、木佛像、樓門全部燒毀，一代宏偉的豐臣家廟終成歷史，現只有在《豐國祭禮屏風圖》見證其雄麗之風格以及在豐國神社前尚有迴廊礎石遺跡供後人憑弔。

（二）瑞巖寺

位在宮城縣松島灣頭一帶。承和五年（838）覺慈大師草創，慶長年間

〔註1〕豐臣秀吉制的文祿樓定 6 尺 3 寸（191 公分）為一間。

（1596～1614）伊達政宗重建堂塔，後寺廢由明治天皇再興。瑞巖寺係日本三景之一。

伽藍包含本堂、御成門、中門、裏庫、迴廊、書院、方丈、鐘樓係伊達政宗招集當時紀伊長匠刑部左衛門國次中村，以及日向良匠守吉次等，並利用紀伊州熊野地方良材，歷經五年營造而成。

本堂又稱「大方丈」，爲書院造式樣，面右方附屬御成門玄關，本堂面寬十三間，右側深九間，左側深八間，歇山瓦頂。本堂附屬玄關構造奇巧，平面三間六面，屋頂有歇山屋頂正面之千鳥破風前面再加捲棚式唐破風，形狀奇特，正面中央唐戶，次間爲壁，左右側火燈窗，純粹是唐樣手法。

（三）高臺寺

慶長十年建立（1605），其佛殿、大方丈、小方丈皆爲桃山宮殿移建而成，現存開山堂三間三面，屋頂攢尖寶蓋頂，正面唐破風，其內部裝飾秀麗，其鏡天井相傳是用高臺院車蓋裝飾。有茶室造之時兩亭及茶屋，單簷，形狀雖小而具有幽玄之美。

圖 9-5　高臺寺開山堂

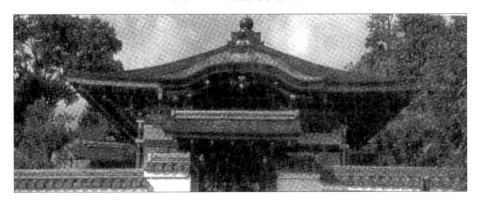

第三節　桃山時代之神社建築

桃山時代神社已朝向自由平面，其推陳出新之構造方式稱爲「權現造」。

權現造同寺院開山堂形式差不多，開山堂有祠堂與禮堂渡廊，桃山時代神社亦採用此種型式，在本殿與拜殿之間以「相之間」媒介連絡，平面呈工字型，其下舖石，其上有軒頂。通常拜殿之歇山屋頂前面有千鳥破風，而本殿爲歇山

造或流造，其屋頂棟脊相互平行，而「相之間」則與兩者垂直連繫，此兩殿屋頂皆設唐破風，此種構造即「權現造」，其細部手法稍異於寺院。現將桃山時代神社之遺構舉例說明之。

一、豐國神社

位在京都洛東阿彌陀峰之山麓，今東山區茶屋町，慶長四年（1599）創建，祀奉豐臣秀吉，因秀吉歿後諡號「豐國大明神」而得名。本社周圍有南北 59 間（112.7 公尺），東西 46 間（87.9 公尺），寬 2 間（3.8 公尺）之迴廊，社殿正面有唐門，向西，門前有 283 間（540 公尺）馬場，前有樓門、鳥居、唐門下六百餘級石階可至神馬廐、神供所，社殿南有連願所。社殿以金銀裝飾，極為壯觀，共八十餘間。但神社在元和元年（1615）被德川家康為斬斷豐臣氏風水之根，徹底破壞後荒廢，現在豐國神社係明治三十二年（1898）重新建造者。

<p align="center">圖 9-6　豐國神社圖──《豐國祭禮屏風圖》局部</p>

二、北野神社

又名北野天滿度，建立於天曆元年（947），天德三年（959）藤原師博增築，現有社殿係慶長十二年（1607）由片桐且元奉行豐臣秀賴之令重建，其擬寶珠有刻秀吉一生紀功銘。

北野神社式樣為權現造，由本殿、石之間、拜殿三棟連結成一棟複合建築。本殿與拜殿為千鳥破風屋頂，拜殿與兩翼房由本殿之廂房分出，形成所謂「八棟造」，其殿內雕繪絢麗，為京都地區桃山末期神社之代表作，除此之

圖 9-7　北野神社屋頂平面圖（左）及一層平面圖（右）

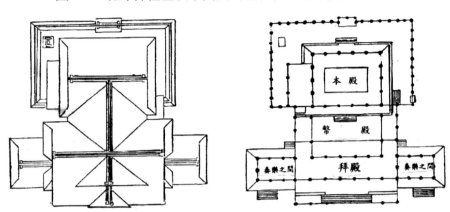

外，尚有俗稱三光門之四腳唐門亦建於同時，其結構複雜異於尋常，與本殿合為桃山神社結構的重要特徵。

三、大崎八幡神社

在宮城縣仙臺市青葉區八幡町，源義家創建於天喜五年（1057），該神社原在遠田郡田尻町，天正年間（1573～1591）伊達政宗移至玉造郡岩出山。慶長五年（1600）政宗依照仙臺城居民之請再移至八幡町。神社於慶長十二年建成，社殿曾在明治三十二年（1898）解體修理，昭和二十四年（1949）修理屋頂，惟仍為日本現存最古老桃山時代權現造神社遺構，彌足珍貴。

圖 9-8　大崎八幡神社屋頂平面圖（左上），正立面圖（左下），
　　　　右側面圖（右上），剖面圖（右下）

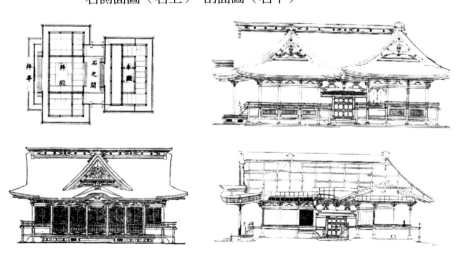

本殿七間三面，拜殿五間三面，以「石之間」連繫，以正面而言，本殿為歇山建築但正面多一個千鳥破風，其前又增進深一間面寬五間之拜亭，拜亭中央唐門，以側面而言，拜殿亦有歇山建築，但本殿與拜殿以一垂直兩殿屋脊線之等高屋頂連繫，稱為「石之間」屋頂，石之間屋脊線由本殿破風脊（亦稱博脊）延至拜殿屋脊，使本殿與拜殿連作一棟建築物，其屋脊線形成工字形，極為奇特，此為權現造最大特徵。本神社細部手法靈活，雕繪精美，意匠繁複但又保持均衡之調和感，堪稱為——壯麗殿閣。

第四節　桃山時代城砦建築

日本為島國，沒有與鄰國鄰接之國境線，故不像我國自古以來凡都市必有城，即所謂「城市」的狀況。《魏志‧倭人傳》所謂「樓觀城柵嚴設」，當即指防盜用木柵屏障及瞭望樓櫓而已，至中古以後，富室豪族邸宅常在屏障門戶旁設「櫓」，可置防禦用兵器，並於柵牆之外設壕，以阻絕敵人於外，復於邸宅附近制高點設山城，除了可作為平地邸宅、居館之屏障，戰時則作為平地邸宅、居館失守以後的避難所。室町初期南北朝六十年間，各地戰亂不已，以土築城櫓之風漸盛，所謂「土狹間櫓塗塀」見於諸書，以防火攻。室町末期戰國時代戰火更烈，築城之風更盛，所謂本丸、二丸、三丸者為城牆幾重數也。而以木屏塗泥之城牆，此種築城方法稱為「塗籠造」之城牆。戰國時期因火炮之傳入，築城更進一步累石為垣，以為堅固之城廊更是築城一大進步。至桃山時代，各地大名諸候猶如獨立王國國王，競相建築堅固城郭與護城河，而城郭最高點之天守閣，原來僅是軍事城堡之性質轉變成平面複雜，外形高聳，結構巧妙，內部裝飾富麗的將軍或領主誇耀財勢象徵之邸第，吾人可以將城郭分為下列各種：

其一是山城，是於標高約 100～200 公尺山地所築之城，利用山之起伏及天險做為屏障，導源於南北朝爭戰時代利用山嶽寺院之院牆加固強化而成，如岐阜城、郡上八幡城、岩國城築等。其次在戰國末期，戰國大名對於山城交通之形式，如姬路城、彥根城、犬山城皆是。其三是桃山末期及江戶初期，各大名領土廣大，為經濟上、政治上、軍事上之需要限制，常築城於較低平之丘陵地，並可於城下之市鎮連成一體，有事則躲進內曲輪天守閣內，桃山時代諸城

圖 9-9　建在標高 329 公尺金華山頂立岐阜城（左），
　　　　建在八幡山上之郡上八幡城（右）

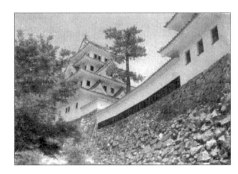 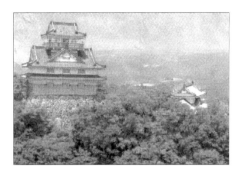

昭和三十一年（1956）RC 復原　　　　　　原建於永祿二年至昭和八年（1559～1933）以
　　　　　　　　　　　　　　　　　　　　木構造復原

大部份皆如此，往往在平原上築城，如名古屋城、清州城、大阪城皆是。

　　桃山時代爲加強防禦效果皆築有數重城郭，且做成曲折形狀（即所謂「曲輪」），並將最重要的內城（本丸）重重包圍，爲將天守閣建於制高點，砦門，櫓間或顯或隱，忽上忽下，猶如迷宮，確屬城防上之高招。

　　茲將諸雄興建城郭分述如下：

一、安土城

　　位在滋賀縣近江八幡蒲生郡安土町安土山中之城。城在天正四年（1576）由織田信長所築，城郭以巨石砌築，城內建高達 107 尺（32.5 公尺）之天守閣，即爲城郭天守閣之起源。天守閣地下一層、地上六層、地下一層建多寶塔，平面往上逐縮，第一層爲不等邊八角形，面積達 960m²，內有東西 17 間（32.5 公尺）、南北 20 間（38.2 公尺）之石砌倉庫，第三層前後有大千鳥破風，第五層平面爲六角形，由第四層屋面突出，第六層唐破風，正脊兩端鍍金正吻。天守閣之柱裝修較特殊，如第一層至第五層柱塗黑漆，第六層柱貼金箔，第七層第三間柱有昇龍與降龍裝飾，四面以金泥塗佈，極爲雄壯華麗，當時葡萄牙東來的宣教師亦參與設計。天正十年（1574），明智光秀叛變，信長被殺於本能寺，光秀侵入安土城搜括金銀財物，豐臣秀吉爲織田信長復仇，追討光秀於山崎，安土城由光秀交予弟明智光村據守，織田信雄攻入安土城，縱火燒毀城廊，安土城遂化爲烏有，僅能由其遺跡窺見當時之壯麗（如圖 9-10 爲其立面復原圖）。

圖 9-10　安土城復原圖──昭和十二年古川重替復原圖（左），
　　　　安土城復原圖（東立面圖）──依據內藤昌（右）

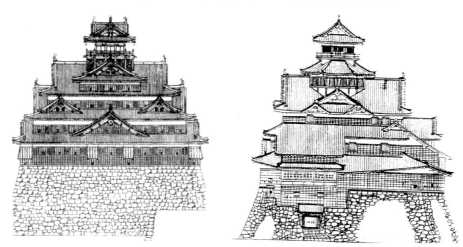

二、大阪城

　　位在大阪市中央區，係豐臣秀吉於天正十一年（1583）所築，費十五年始竣工，爲秀吉統一天下之基地。城有外廓兩重，內城一重，共三重城廓，圍成三城，分別稱爲三之丸、二之丸及本丸，並有外濠與內濠兩重護城河，城域二公里見方，護城河寬 50 公尺，易守難攻，德川家康發動二次攻城戰役──冬之陣與夏之陣（1614～1615），靠著詭謀引誘豐臣秀賴塡平東外濠（即東惣構堀），始將大阪城攻陷，並下令焚毀天守閣。寬永三年（1626）德川家光再重建大阪城，其面積超越桃山時代兩倍，以威懾諸國大名與人民，並建層塔型天守

圖 9-11　中西立太復原桃山時代大阪城鳥瞰圖（左），
　　　　今日大阪城外觀照片（右）

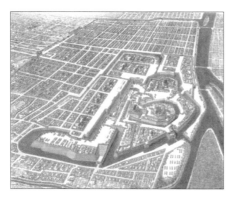 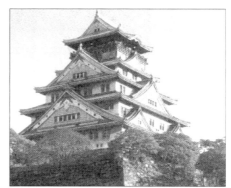

閣，地下一層，地上五層，但在寬文五年（1665）又被燒毀。現天守閣係昭和六年（1931）以鋼筋混凝土重建之八層建築物，高八十五公尺，外觀完全依照桃山時代原樣復原。

三、桃山城

又名伏見桃山城。文祿三年（1590），豐臣秀吉令佐久間河內守、瀧川豐前守、佐藤駿河守在木幡山起圍築城（即今京都市伏見區桃山町），當年二月初，發動丁夫二十五萬人築城，從醍醐、山科雲母坂取石曳運至伏見，並砍伐木曾山大木當木材。城內有各地大名之邸宅，城居京都險要之地，南臨宇治川，控制巨椋池，西面宰制淀川及山崎，為京都鑽鑰。城郭雄壯，殿社瑰麗，屋頂飾以黃金，遠望金色燦爛。元和元年（1615），德川家康命令拆毀其殿門，樓閣移建別處，如西本願寺唐門及書院，以及大唐寺唐門和豐國神社唐門皆為桃山城樓閣遷建遺構。元和六年（1620），德川幕府更命拆毀桃山城，以斷豐臣秀吉祖地風水，其建材移修京都諸神社。備後福山城之天守閣亦利用桃山城建材興建，其它如近江都久夫壽麻神社、寶教寺、西教室客殿也利用其建材，於是整座豐臣秀吉祖城——桃山城頓時化成一片平野，遍種桃林，供後人憑弔而已！直到平成六年（1994）日本政府在伏見桃山城以鋼筋混凝土材料復原大小天守閣兩座，做為桃山文化史館之用（如圖 9-12 所示）。

圖 9-12　今日伏見桃山城天守閣之復原照片圖

　　伏見桃山城內情況，當時在文祿之役遭日本俘虜的明兵姜沅所寫《看羊錄》稱「隨倭僧潛入城中，則五步一寺，十步一閣，連延迴互，迷不知所從，雖神運鬼輸，有不可以歲月畢工，而未滿年，板築已畢矣！其宮室，務極高爽明麗，而材皆尖細，堅緻則百不及我國臺榭，問之則曰：『兵火數起。不保朝夕，故只務高明，不務堅緻云。』其後園，皆列植松竹奇花異草，不遠不致，作茶室其中，其大如舟，覆以苴茅，塗以黃土，橫門竹扇，務極儉約，闢小穴，僅容出入」；而城郭之狀況「爲城邑，必在獨山之頂，江海之濱，湀山之巔，而斲其四面，使猿狨不得上，其城基廣而上尖，四隅設高樓，最高者三層，主將居焉，軍糧軍器之庫，皆設於樓中。開一門一路，以通其出入，門內多積砂石，城外設長垣，高可一丈，垣中數步設砲穴，垣外鑿城濠，深可八九丈，引江水以注之，壕外又設木柵，濱江海處，軸艫相連城底。」由上可知，姜沅所描寫之桃山城狀況，桃山時代城郭之狀況大都如上所述。

四、熊本城

　　熊本市本丸，屬於平山城（即在較低丘陵地興建之城郭），係加藤清正在慶長十二年（1607）建築。城建在市中心之茶臼山臺地（標高 50 公尺），城周 5.3 公里，面積 80 公頃，城之東、南、西面平井川、白川、井芹川之天然河川縈繞當外濠，二之丸北面有高 9 公尺、長 212 公尺之石垣圍護，地勢呈東高西低之勢。熊本城共有石垣七重，天守閣高六層，城上共有 49 棟櫓樓，其中五間櫓與北十八間櫓之石垣高 18 公尺，共耗貲五十四萬石之米。熊本城防禦工事

圖 9-13　熊本城復原平面圖──松岡利郎繪（左），
　　　　　今日熊本城外觀照片（右）

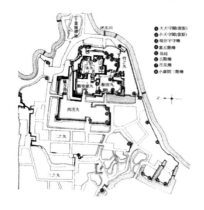

雖固若金湯，但在明治十年（1877）西鄉隆盛之薩摩軍與政府軍之西南戰役中燒毀。現存之宇上櫓 12 棟屬於原有建築，天守閣係昭和三十五年（1960）新建之鋼筋混凝土造者，係依原樣興建。

五、清州城

位在愛知縣西春井郡清洲町，屬於平城，原城係織田信長在文明十年（1478）所建。天守閣高四層，為望樓式之城樓，三樓採用宋式歇山十字脊，形成四面千鳥破風，但屋脊中央不用寶瓶而上置平座勾欄，其上加建歇山屋頂之望樓，正脊上有金正吻。原閣已毀，今之天守閣係平成元年（1989）依原樣新建。

圖 9-14　今日清洲城外觀照片

六、名古屋城

位在名古屋市中區。係德川家康在慶長十五年（1611）動工興建，由前田利光、毛利秀就、黑田長政、細川忠興、山內康豐、峰須賀至鎮、鍋島勝茂、加藤清正、福島正則、淺野幸長諸大名捐資出工協建，加藤清正單獨承建天守閣，名古屋城於慶長十六年完工。御殿建於慶長十七年（1613），為華麗書院造，隨後兩年，更增建表向御殿及大奧向御殿，並有清州城移建之黑書院及對面所。天守閣五層，地下一層，小天守閣高二層，以砌石橋臺相連，屋頂皆為比翼千鳥破風。城在昭和二十年（1945）5 月毀於二次大戰戰火，昭和三十四年（1959）以鋼筋混凝土構造重建（圖 9-15 左）。

圖 9-15　今日名古屋城照片（左），今日犬山城外觀照片（右）

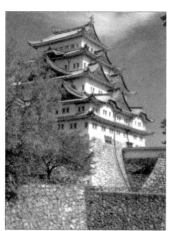

七、犬山城

又名白帝城，在愛和縣犬山寺，係織田信康在天文六年（1537）所建平山城，位於木曾川之南峰，可眺望附近之木曾御岳、惠那山、伊吹山及濃尾平野，視野極闊。天守閣木造瓦葺，地下二層，地上四層，獨立樓閣，外觀最大特色係第三層歇山屋頂順坡面竄出唐破風，其最高層有平座勾欄之歇山望樓。

八、松山城

又名勝山城或金龜城，位在愛媛縣松山市丸之內，係慶長七年（1602）加藤嘉明所建，天守閣原高五層，層塔外型。寬永十一年（1634）勝山城落入新藩大名松平家，改稱松山城，並改建成三層天守閣，但在天明四年（1784）燒毀，安政元年（1854）松平定毅重建天守閣旁小天守閣，隅櫓則在昭和年間增建。昭和二十年（1945）七月二戰空襲燒毀天神櫓、太鼓櫓、馬具櫓、巽櫓、

圖 9-16　松山城鳥瞰照（左），松山城大天守閣外觀（右）

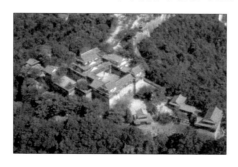

乾門東續櫓、大鼓門續櫓等櫓及大鼓門和大鼓門東西塀、乾門西塀等櫓塀。今城係連立式山城，高大石垣及數重之櫓，天守閣三層，地下一層，初簷四面破風連角簷，中簷由雙千鳥破風與雙唐山形破風連簷組成，上簷歇山屋頂，其下有平座欄杆，可供眺望瀨戶內海，除天守閣外，有乾櫓、野原櫓等七棟及門塀十四間。

九、彥根城

在滋賀縣彥根市金龜町，亦名金龜城，係井伊直繼與井伊直孝在慶長八年（1603）所築。現尚有天守閣、附櫓、多閒櫓、天秤櫓、太鼓櫓、三重櫓及馬屋之遺構，而城之護城河內濠及中濠亦為原挖掘砌建者。彥根城天守閣是日本天守閣中最精巧壯麗者，天守閣三層三簷，各層窗戶皆用禪式花頭窗，初層下簷四面，每面皆有三個唐破風；中層中簷四面，兩面千鳥破風，兩面唐破風；上層上簷歇山屋頂，前後兩面增加千鳥破風，以千鳥破風及唐破風交互運用，屋頂曲線調和變化靈活，令人嘆為觀止。

圖 9-17　彥根城外觀（左），姬路城天守閣西側立面圖（自左起
　　　　　乾小天守閣、大天守閣、西小天守閣）（右）

十、姬路城

位於兵庫縣姬路市本町之平山城，為日本現存最重要古城。姬路城係播磨守護赤松則村與赤松貞範於元弘三年（1333）在姬山所築城砦，天正九年（1581）豐臣秀吉先築三層之天守閣，天正十二年，秀吉移居大阪城。慶長五年（1600）關原會戰後，身為關東軍將領的德川家康女婿池田輝政入主姬路城，並於慶長六年開始築城，今日姬路城之四座天守閣、櫓 27 棟、間 15 棟、塀垣 1,000 公尺、濠皆在此時期完成。

圖 9-18　大小天守閣之平面圖（左），大天守閣剖面圖（右）

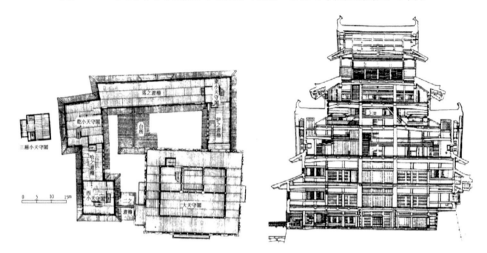

　　池田輝政首先增鑿 12 公里螺旋形護城濠，並砌築內曲輪、中曲輪、外曲輪
三道防禦城牆，外曲輪內可稱爲外城爲商人所居，中曲輪內（中城）係藩士所
居，內曲輪（內城）係城主所居，並興建五簷七層大天守閣一座，東、西、乾
小天守閣三座，三簷四層，全部以露天或有蓋之渡櫓連繫。四座天守閣配置成
井字形之連立式天守閣，曲輪間可居空地稱爲「丸」，如本丸在內曲輪內部，二
之丸在內中曲輪之間，三之丸在外及中曲輪之間，由外中內曲輪之地勢節節昇
高，到達天守閣係最高處。城內原有深達二三十公尺深水井，並有一貯水池稱
爲「三國濠」，其出入口、臺階、隨地形曲折而縈迴之通路與各櫓門交錯開設，
並設有鐵砲狹間、石落間、槍落間、埋門、地穴，處處設防，成爲一個易守難
攻的堡壘。

圖 9-19　姬路城正面屋頂外觀

　　大天守閣外形之五簷，以平簷、唐破風、千鳥破風交互運用，組成一極富變化立面，配以白色石牆，視覺上極爲凸出。正脊之起翹正吻如沖天之狀，整座天守閣有如欲翔之白鷺，故姬路城又稱「白鷺城」。天守閣內部結構原木雄渾，其供守衛居住處、瞭望處及一二樓走廊配置著槍砲後發射孔，狹窄之樓梯有利於消滅敵人。至於木構架而言，平面下寬上小可增加結構之穩定性，此種防禦之城樓除非火攻，否則難以攻陷，且護城濠溝又可阻敵於外，確爲易守之城堡。姬路城係日本桃山時代城堡中保留最完善者，雖在昭和三十一年（1956）耗費五億三千萬日幣（大約當時幣值二百萬美元）將天守閣解體修理，改善了結構基礎，但原有石城、白土牆、木構造之城郭仍是原樣保存下來。

第五節　桃山時代教堂建築

　　歐洲人於桃山時代來到日本，他們之中大部份是宣教師（即傳教士）及商人，大都由南部港口如長崎等地登陸。日人稱歐洲人爲「南蠻」，天文十九年（1550）首先傳入基督教，同時帶來了鐵砲、時鐘、眼鏡、樂器、地球儀等物，並傳入天文、地理、航海術、數學、醫學（稱爲南蠻流外科），以及油畫（洋風畫）等文化學術，增進了日本世界觀。桃山時代甚至盛行將南蠻人貿易與風格繪成屏風稱爲「南蠻屏風」來裝飾室內；南蠻人到日本最大目的爲貿易及傳教，切支丹宗門記《基督教載記》記述，織田信長賜給京都四條坊門內四町方形地域供興建基督教教堂（即南蠻寺），號稱「永祿寺」，此寺在天正十三年（1585）遭秀吉下令拆毀。

　　南蠻寺在桃山時期之規模與式樣，織、豐兩人觀念不同，織田信長短時間掌權時保護基督教，使基督教在九州地區得以擴充勢力，但豐臣秀吉當政後，唯恐基督教對日本不利，遂下令禁止傳教，從驅逐基督教傳教士等等情況分析，南蠻寺——永祿寺應爲純歐洲風格之教堂，但是在古桃山繪畫卻是歇山屋頂建築並在屋架正中加上十字架爲南蠻寺之式樣，吾人認爲古圖所表示只是宣教師初來時之狀況，信長賜地後所建南蠻寺應與同期澳門大三巴教堂相類似。

圖 9-20　南蠻屏風之教堂

第六節　桃山時代邸宅建築

一、桃山時代邸宅大觀

　　室町時代之書院造邸宅，朝家（朝廷）、武家（幕府及守護大名）、僧家（和尚）所建之殿堂、邸宅、寺院其構造形式皆大同小異，用途相通，如僧家之方丈，庫裡即朝、武家之寢室，朝、武家並有舍利殿，持佛堂如同僧家之佛殿，僧家之經藏實即朝、武家書室，故朝、武、僧三家所建房屋主體上不脫離書院造型式。

　　桃山時代，主殿外因寄車（車廠）而延伸出來之前廊，稱為「玄關」（方格五寸），這是桃山時代特殊風格，其上常用唐破風。內部裝修方面可依其用途分為上下段（方格五寸）牆壁多施以繪壁，有時飾以金箔（方格五寸）。天井為格天井（即平棋）、小組格天井（方格五寸）、猿頰天井（覆斗形天井）、棹緣天井（椽材斷面覆斗形天），天井格塗以黑漆，格間及門扉以彩繪裝飾。

二、桃山時代宮殿

　　宮殿方面，永祿十一年（1568）織田信長倡議修繕內裏，豐臣秀吉也在天正十四年（1586）繼續修造內裏，建長十八年（1613）德川家康再繼續修造內裏，蓋尊王方足以顯威，惟至江戶時代後宮殿才漸有規模。

三、桃山時代茶屋

　　邸宅內附有茶屋是一種風尚，如豐臣秀吉為親町上皇在京都建造之桂離宮

以及秀吉之聚樂第飛雲閣也有茶屋之類，伏見桃山城之時雨亭及傘茶屋更是配合自然環境之觀賞與品嘗茶道兩種不同用途之混合建築物，頗有幽靜閑雅之情緻，這種茶室平面採光換氣充足，出入口之地板抬高，中央設置天井，此建築式樣稱為「茶室建築」，為桃山時代利休居士首創，在今日日本庭園及邸宅建築中尚盛行不衰。

四、桃山時代邸宅

桃山時代最豪華住宅為豐臣秀吉之聚樂第，天正十四年（1586）二月，就在京都舊大內裏之舊址營造邸宅，由其子秀次主其事，取我國宋代歐陽脩《新五代史·翟光鄴》中「雖貴，不營財產，常假官舍以居，蕭然僅蔽風雨。雍睦親族，粗衣糲食，與均有無，光鄴處之晏然，日與賓客飲酒聚食為樂。」之典故而名為「聚樂第」，並於天正十五年九月十三日自大阪城移居聚樂第。聚樂第之四至：「東至大宮。西至淨福寺。北至一條，南至長者町。築以高堞，繞以深池。」所謂高堞即三千步石牆，外有護第濠圍繞，其範圍東西四町（約480m），南北七町（約840m），面積約40公頃。石牆內又有二座郭牆，樓門殿宇，充作其中，殿閣鏤七寶，貼金，庭內徵集諸社寺珍木奇石，殿門有舖首並有雕刻鳥獸草木，為顯其眾同樂，秀吉命前田玄以運木材至北野，興建茶屋——茶湯小屋，舉行茶湯大會，以茶道會友。天正十六年（1588），秀吉宴請後陽成天皇巡幸聚樂第，秀吉當場獻地租銀五千兩等財物，正式掌控天皇並挾天皇以令諸侯。但這豪華大邸不久即遭慶長元年（1596）大地震以及慶長五年關原戰役兵火，至元和五年（1619）被德川幕府拆除，僅歷三十年，日本史上最華麗的幕府將軍邸宅成為讓人憑弔之廢墟。

圖 9-21 聚樂第大廣間平面圖（左），聚樂第行幸圖（右）

從天正十六年《聚樂第行幸圖》可知聚樂第為城郭建築群，有濠、柵、石垣、門樓、櫓、大廣間府邸，天皇常臨幸其間，其豪華氣派凌駕王室之內裏，連文祿之役（1591）後，明朝派往日本之冊封大臣也以為聚樂第是王宮，秀吉為國王，故攜帶有「**茲特封爾為日本國王**」的明神宗詔書給秀吉。

聚樂第遭劫後，所幸尚有遺構——大德寺唐門以及西本願寺之飛雲閣等華麗建築遺留至今日可佐證。

大德寺唐門，係左右為懸山、前後為唐破風屋頂之四腳門，其裝飾秀麗，手法誇張，式樣奇特，具有自由奔放之桃山建築色彩。

圖9-22　聚樂第大德寺唐門正立面圖（左），側立面圖（右）

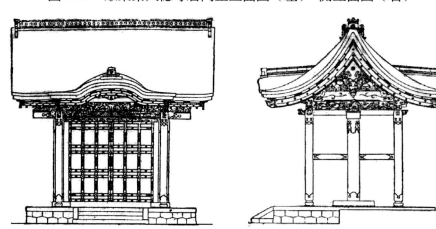

飛雲閣今在西本願寺之滴翠園中，為自室町時代金閣寺後最著名的樓閣建築，其式樣更是自由奔放，係元和元年（1615）自聚樂第移建於此，閣臨滄浪池，閣高三層，第一層有二室，右為招賢殿，左為八景之間，其後有出書院，右為次之間，左為釣寂灣（候船之間），遊船可到閣內上下船。第二層分前後間、上下段，上段北側與下段東南側各設一處板唐戶，以對應屋頂的唐破風，二層四周皆有平座勾欄，其內牆壁為板壁及松戶（松木門），壁繪有三十六歌仙壁畫。第三層稱為「摘星樓」，三層設八疊間，其北、東側有花頭窗亭菱格明障子，並有貼金箔之鏡面天井。閣之屋頂在一樓西北面有雙面歇山屋頂，東面為舟形唐破風屋頂，二樓為一面懸山及三面唐破風屋頂，三樓為寶蓋四注屋頂，歇山、硬山、唐破風、四注屋頂交相運用，複雜但是卻不失和諧，輕妙瀟灑，為桃山時期著名書院造茶室式樣建築物。

圖 9-23　飛雲閣正立面圖（左），右側立面圖（右）

圖 9-24　飛雲閣一層平面圖

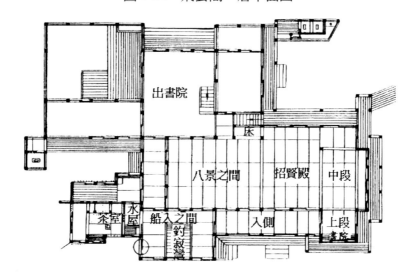

第七節　桃山時代其它建築

一、書院

　　西本願寺書院是伏見城書院造遺構，其平面包含對面所及白書院兩部份，面寬 18 間（每間長 1.91m，18 間為 34.4m，以下同），進深 14 間，玄關浪之間面寬六間，進深五間，虎之間及太鼓之間面寬五間，進深九間，為單簷歇山檜皮葺屋頂。

　　對面所（即會議廳）的鴻之間為大廣間，分為上下二段（每帖 1.62m²）上段 38 帖，下段 162 帖，下段廣間有縱向雙排柱並列，上置折上格天井（格子平棊），上段牆壁左有違棚，右有付書院，上下段之欄板有雲鶴透雕，壁面以金地彩繪，格子平棊天花。組格黑漆，格間彩繪。上段北面為白書院，分為上中下

圖 9-25　西本願寺書院平面圖（左），西本願寺對面所大廣間照片（右）

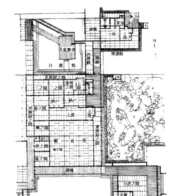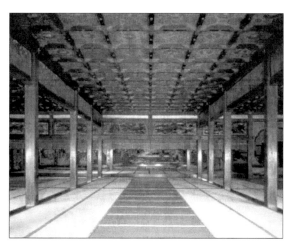

圖 9-26　西本願寺白書院紫棚之間（左），醍醐寺表書院平面圖（右）

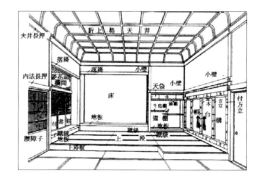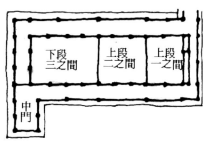

三段，分別爲菊之間、雁之間、櫻之間，上段面寬 129 尺（每尺 0.303m），深
95 尺，爲歇山本瓦葺屋頂，壁面貼華麗壁紙，欄間有藤花透雕，處處表現桃山
建築宏麗手法。玄關浪之間寬 19 尺 5 寸，深 47 尺，單簷歇山構造，前簷置唐
破風，玄關地坪舖石，尺度爲 4 帖半，蟆股上有桐木鳳凰透雕；其四周有卷葉
唐草（忍冬）雕刻，蟆股上兩腳裝飾欲翔之鳳凰，歇山博風也有鳳凰裝飾；其
壁、天花皆有波浪之描繪，並有石疊敷之浪形，欄間有葡萄與栗鼠之透雕，玄
關內爲虎之間，以竹虎繪畫裝飾，太鼓之間其天花格描繪奇異太鼓。

　　另慶長三年（1598）興建醍醐寺三寶院之表書院，平面提壺形，壺口即中
門，進入內即壺身，分成三間，地坪分成二段，即上段一之間、二之間，下段
三之間，平面簡潔（如圖 9-26 右）。

二、客殿

　　滋賀縣園城寺勸學院客殿，建於慶長五年（1600），平面方形，正面向東，東、南兩面有廣緣（廊道），內部劃分三列，隔成八間，二之間最大，計20帖（32.4m²），其後上座一之間12帖；中列，由東而西分別爲鶴之間、九老之間、天狗之間；後列，前間後有雲間及風月之間，面積8～10帖，各間廣緣之內爲蔀戶及建子窗，以供採光（如圖9-27右）。

圖9-27　東寺觀智院客殿平面圖（左），園城寺勸學院客殿平面圖（右）

　　園城寺域內另有光淨院客殿，建於慶長六年，其平面與江戶幕府大匠家柄的《匠明殿屋集》主殿平面相似，其立面又與室町末期《洛中洛外屛風》中細川管領邸宅相似，可見三者傳承的關係。光淨院客殿柱間6尺5寸，其主室次之間大小18帖，做爲起居室，上座之間爲臥室亦18帖，正面佈置宋鋪、棚架，北側帳臺構，凸出的上段小室有付書院。全殿屋頂用千鳥破風，破風面用網格狀之木連絡子，以利通風，正面川堂上用唐破風，此客殿爲桃山時代主殿造之範例。

　　京都教王護國寺（東寺）之觀智院客殿亦爲書院造一例，建於慶長十年（1610）。客殿南面爲二之間面積15帖，其右一之間10帖，二間皆爲應接室。二之間北有床舖二室共十帖，右側爲羅城之間八帖，四周有壁櫥及書室，東北方玄關六帖。平面田字形，正面五間，後面六間，東側五間，西側四間，單簷歇山柿葺瓦頂，破風有懸魚飾，一之間及二之間有竹節欄杆，南面屋頂有唐破風，門用板唐木，此種構造爲簡樸之書院造。

圖 9-28　《匠明殿屋集》主殿平面圖（左），光淨院客殿平面圖（右）

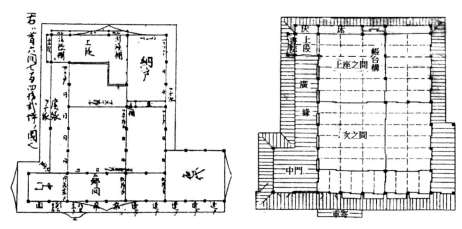

圖 9-29　光淨院客殿南側立面圖（左），正立面圖（右）

圖 9-30　《洛中洛外屏風》繪細川管領之主殿圖（圈內）

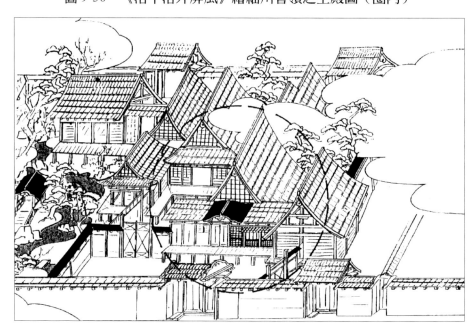

三、御殿

桃山時代天皇御殿不如幕府將軍之邸宅，例如寬永十四年（1637）修造的仁和寺本堂，正是秀吉天正年間（1573～1591）所建之天正內裏之紫宸殿所移建的建物，其面寬七間（13.4m），進深五間（9.6m），單簷歇山瓦頂，三簷，斗栱和樣，拜亭一間係寬永年間移建時所附加，正面七間全部係蔀戶，側面各為唐戶、蔀戶、間壁共佔五間，後面中央一間唐戶，其餘為蔀戶，四邊有勾欄，正面有木臺階共八級，御影堂為移建時所加建者。城主之居館也稱「御殿」，其組成房間通常由表門進入後，進入式臺（禮儀間）旁有遠侍及御廣間，其內有對面所、御座間、休息所、居間、寢所、御廣間，旁有御書院，附有茶室，其餘並有臺所（廚房）、化粧間等房室。

南禪寺方丈室正是天正十六年移建之天正內裏之清涼殿，正面九間（17.2m），側面十二間（22.9m），重簷。室內分為八間，西之間、御書之間、麝香之間、柳之間皆有前面廣緣，每間均施彩畫。立面可依《洛中洛內屏風》畫之內裏圖，為天文末期至永祿前期（1550～1560）之內裏狀況，內裏之紫宸殿，前有拜亭歇山屋頂，南庭之內兩側有兩端門，此圖顯示內裏建築樸素之書院造手法（如圖 9-31 所示）。

圖 9-31　南禪寺方丈室書院平面圖

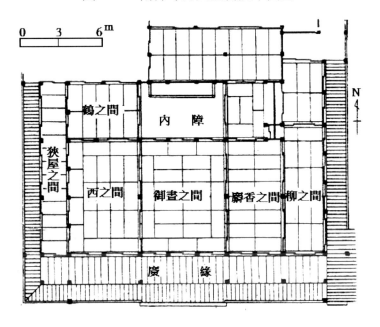

四、茶室

自室町時代東山文化之慈照寺東求堂同仁齋四帖半茶席啓發茶道文化內涵，以及村田珠光首創藝術化的書香茶風，茶道文化至桃山時代更是蓬勃發展，茶人千利休提倡平民茶道，以粗糙平民茶器品茗，有別於貴族精美之青瓷，其精神爲追求平民純眞、樸素、寧靜的本質；本時期非有茶屋茶室不足以顯主人之典雅，其式樣有附屬於書院造茶席或獨立建築之茶亭或茶室，前者稱爲「數寄屋造」，現在對後者舉數例以明之：

千利休於天正十年（1582）在其故鄉京都府乙訓郡大山崎天王山麓興建號稱妙喜庵及待庵之茶室，茶室外部稱「待庵」，茶室內部稱「妙喜庵」，南面待庵均鋪錯落上平巨石，稍凸出地面，側壁連子窗與竹櫺窗，盡處有竹塀，其旁有茶室唯一出入口「躪口」，寬 71.8cm，高 78.5cm，客人進出時，需彎腰爬入妙喜庵內，以示對茶主人之尊重，平時以板條箱函封閉，天花爲竹椽不裝飾之「化粧屋根裡」天花。妙喜庵主室二帖，西北側有燒茶隅爐，北側有凹進半帖的床稱爲「洞床」，壁以上塗白灰，西側前面爲次之間，與主室太鼓張障子門相通，其東壁有下地窗，其後爲勝手之間，兩間均用竹骨棹緣天井。待庵屋頂爲兩坡硬山式，柿皮茸。千利休這種以土壁、竹頂、草蓆、木瓦之大自然純樸風格之小茶室，怡然自樂，有如晉朝的阮籍，千利休不理會戰國時代之亂世大名，被認爲是世俗之異端，遭梟雄豐臣秀吉於天正十九年（1591）賜死，秀吉之不能成大事亦可知其然。待庵在明治四十五年（1912）解體修理（如圖 9-32 所示）。

京都市高臺寺之時雨亭及安閑窟，寺爲伏見城所移建者，安閑窟寶形屋頂覆茅草屋頂，如傘形之茶屋，其南舖石步廊連接時雨亭，雙層歇山茅草屋頂，

圖 9-32　妙喜庵待庵平面圖（左），立面圖（右）

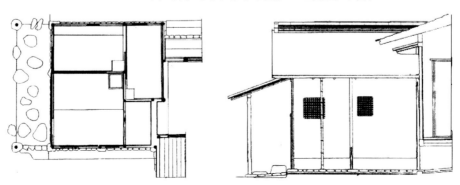

圖 9-33 妙喜庵——躙口在竹塀左側（左），妙喜庵內部及洞床（右）

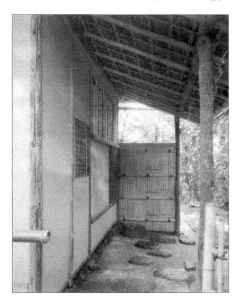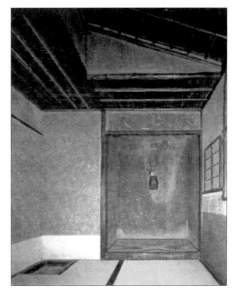

以木階六級上下，上層三帖，下層三帖，地板下有灶，時雨亭有最簡樸茅亭，在其內煮茗談禪有高士之風，利休曾憩此亭品茗，爲桃山時日人之所尚。「時雨」者原係穀雨後十日所採茶葉名稱，故時雨亭即茶亭之雅稱，此爲日本茶室建築之先驅。

其次再敘述另一種茶席，如京都市稻荷神社御茶屋，由本屋、玄關及車寄三室組成丁字形平面，屋頂歇山，上部棧瓦下部檜皮葺，博風有木連格子附有懸魚飾，本屋面寬二間深三間，內部上之間七帖（11.42 平方公尺），下之間八帖（13 平方公尺）及入側四帖（6.5 平方公尺），牆壁竹挾板間，其右側爲書院設花頭窗，左側爲舞良戶與明障子，下之間有菱形格子欄間（如圖 9-34 所示其平面圖），此茶屋爲日本茶席之原始式樣。

圖 9-34 格荷神社御茶屋平面圖

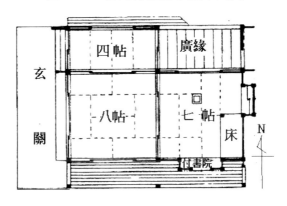

京都市西芳寺湘南亭，係庭園內之獨立茅舍茶亭，爲慶長年間（1596～1614）之草庵風格茶室之佳例。爲千利休次男千少庵隱居時所建。其平面

爲曲尺形，西北部爲庭院，西南隅入口，有四帖大的接待室，東南隅有六帖之水屋，東北隅爲舞臺造之露臺，水屋與露臺之間爲茶席，露臺與水屋爲南北向之歇山式屋頂，接合室與腰掛室之間爲東西向懸山屋頂，覆蓋棧瓦，柱樑爲黑木，舞臺地板高架，地板下通風以避暑氣，茶席間有花頭窗，茶亭玄關爲開放式，與閉合室茶室形成對比，亭名湘南，蓋以瀟湘煙雨，南風微薰雨聲品茗，暢敘古今，以顯隱居之樂（如圖 9-35 所示）。

圖 9-35　西芳寺湘南亭右側立面圖（左上），左側立面圖（右上），
　　　　　平面圖（左下），正立面圖（右下）

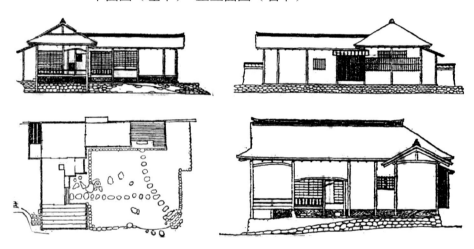

第八節　桃山時代建築之特徵

桃山時代爲日本建築史上一個激烈振盪時代，此時代日本由分裂而統一，其追求自有本土文化特色之建築的呼聲高漲，對傳統漢化建築極力求變，其中以權限造神社建立，以及各地藩國守護城高聳之天守閣爲代表，且細部更竭力改變其傳統風格，使成爲日本本土風格，其主要特徵如下：

一、平面

城砦建築，爲了防禦之需要，採用方形或矩形封閉式平面，多層之城砦其平面逐層累縮，前者常將內城（本丸）、二重城（二之丸）、三重城（三之丸）層層包圍，惟城砦門不在同一方位，稱爲「曲輪式平面」，多角形城砦僅有函館城（又稱「五稜郭」）。以姬路城爲例，本丸之後爲二之丸，二之丸到三之丸間

尚有西丸，平面依地勢高低而連屬配置。天守閣平面逐層縮小，平面為長方形或方形，垂直上下之樓梯狹而陡以為防禦作用。權限造神社因有相之間連繫，平面形成工字形，如桃山末期大崎八幡神社。

二、立面

桃山建築立面最大特色為唐破風與千鳥破風廣泛運用，兩者交替使用在屋頂上，最著名如姬路城天守閣、大崎八幡神社本殿與拜殿、西本願寺飛雲閣，尤其是姬路天守閣將屋頂之立面裝飾著如比翼飛鷺，日人稱為「比翼入母屋造」。唐破風亦常裝飾在門上，如豐臣秀吉由聚樂第移建之大德寺唐門，成為江戶時東照宮唐門之所本。飛雲閣正面一層唐破風與千鳥破風猶如飛鳥雙翼，二層唐破風加上三層寶形頂就像垂直騰空之飛鳥，立面極為奇特。而主殿造之建物自室町末期出現（細川管領邸），其立面屋頂突出巨大千鳥破風，破風裝木連絡子，其入口臺階處用唐破風，各間以板唐戶、蔀戶交相運用，成為桃山標準式樣，並為江戶時代廣間之藍本。

三、門戶及城門

唐門係懸山屋頂，前後簷中央用唐破風，約佔軒簷 1 / 3，稱為「向唐門」（如圖 9-36a 所示），如唐破風在兩脅位置稱為「平唐門」（如圖 9-36b 所示），始用於聚樂第，今移建於大德寺。而寶嚴寺唐門（在滋賀縣）原係豐國廟神社唐門，於慶長八年（1603）移建現址，其特徵係唐破風佔全部軒簷，側面形成曲尺形，門楣上雕刻精緻。京都伏見區三寶院唐門不用唐破風，簷角起翹。大崎八幡神社，則將唐門做為玄關（進口門廊），成為桃山以後神社建築之成規。除唐門外，有「棟門」為雙開板門，其上為懸山式屋頂（如圖 9-36c 所示），藥醫門為雙開及單開並列之板門，門上有屋頂，單開供病人緊急就醫之用，為了門開關時之隱定，門後加一控柱，為冠木門的改良型（如圖 9-36d 所示）。

其次有所謂「高麗門」，即藥醫門後之控柱上加做一個垂直方向之小屋頂，如江戶城之外櫻田門，乃是豐臣秀吉派兵入侵高麗後改良式的平門（如圖 9-36e 所示）。冠木門則是兩門柱上加一冠木（如圖 9-36f 所示）。冠木門之木扇以交叉木加固者稱為「塀門」（如圖 9-36g 所示）。在武家造長形門戶中開一門稱為「長屋門」。另有城砦上之櫓門，為軍事防禦及貯藏武器作用之門，更可

圖 9-36 桃山時代各式門戶

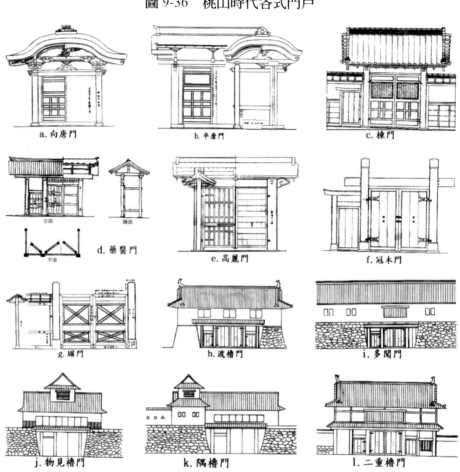

分爲「渡櫓門」即下供通路上防禦城樓，中央雙開，兩旁單開之門（如圖 9-36h
所示）。多聞門則是建在石垣上之門，其上有連續之櫓樓（如圖 9-36i 所示）。
物見櫓門則是樓上多一瞭望臺（如圖 9-36j 所示）。隅櫓門者櫓樓建在城之側隅
（如圖 9-36k 所示）。二重門櫓爲二層樓之櫓門（如圖 9-36l 所示），如姬路城石
垣中之曲折石階隱藏下面之門稱爲「埋門」。

　　以上這些各式門戶皆有若干防禦功能，尤以櫓門最爲堅固，皆用於城門或
權貴之邸宅的門戶。

四、裝飾

　　桃山時代唐門軒簷部、門扇、神社牆壁，常雕以唐草、雙龍、雲紋鳳凰等
木雕華紋。由於將軍及守護大名的喜愛，其邸宅、天守閣以及社寺客殿、方

丈，對面所（會客室）正中及兩旁上下段紙糊牆壁，以濃豔青綠，畫獅子、鷹、松、櫻、牡丹體裁，稱爲「障壁畫」。

　　室內也以有繪畫之屏風做裝飾物，如狩野永德之唐獅子屏風（如圖 9-37 所示），狩野內膳之南蠻屏風，狩野秀賴之高雄觀楓圖屏風。桃山時代裝飾最佳傑作則爲桃山時代末期西本願寺大廣間之障壁畫，白書院之障壁畫，由玄關入口，浪之間之體裁爲洶湧之波濤並有葡萄與粟鼠之透雕，虎之間爲竹虎圖，對面所左翼有雲龍與楓鹿圖，左側爲藤與唐子圖（即嬰戲圖），中央爲唐人物南山四皓圖，左側爲花鳥圖（如圖 9-38 所示），對面所左鄰雁之間有雁鴨圖，菊之間有菊花圖，三之間有花鳥圖，三之一間有花卉圖，整個書院以障壁畫裝飾，形成一個畫廊。此外，可以活動之障子門也有繪畫，稱爲「襖障子繪」，簡稱「襖繪」，其性質如同屏風畫，但可移動。由以上可知，障壁畫，屏風畫襖繪爲桃山時代室內裝飾最主要特徵。

圖 9-37　狩野永德南蠻屏風畫

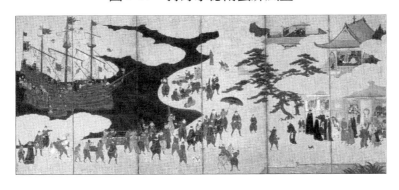

圖 9-38　京都西本願寺大廣間下段西側花鳥圖障壁畫

五、塀牆

塀牆是在城砦上使用的防禦城牆。「板塀」即石垣上所置木板牆，牆上有屋頂遮雨（如圖 9-39a 所示）。「土塀」為石垣土砌土牆，牆上有屋頂（如圖 9-39b 所示）。太鼓塀係表裡兩面用木板之塀牆（如圖 9-39c 所示）。海鼠塀為土石垣上以平瓦砌築者（如圖 9-39d 所示）。以泥土搗實者稱為「練塀」（如圖 9-39e 所示）。砌築石塊者稱為「築地塀」（如圖 9-39f 所示）。石垣中加版築之石、瓦泥混合之塀稱為「油塀」或「油壁」，如姬路城水一門旁「油壁」（如圖 9-39g 所示）。

圖 9-39　各種塀牆圖

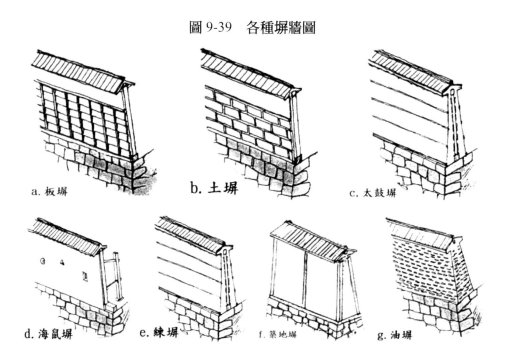

a. 板塀　　　　b. 土塀　　　　c. 太鼓塀

d. 海鼠塀　　e. 練塀　　f. 築地塀　　g. 油塀

六、屋頂

本時期最顯著的屋頂為權限造屋頂與天守閣屋頂，前者正面可用雙博風（千鳥博風或唐博風），垂直於博風之屋脊成為雙十字脊，類似我國南宋時期的十字脊殿；後者如各地重層天守閣，各層用唐破風及千鳥破風或比翼千鳥破風交相運用。總計姬路城大天守閣之屋頂計有二十面之多，下多上少，猶如振翼之白鷺，故又稱「鷺城」（如圖 9-40 所示），成為該城之視覺焦點，其屋頂之結構媲美我國北京紫禁城之角樓。

圖 9-40　姬路城交相變化之天守閣屋頂

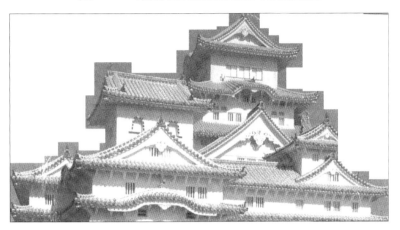

七、狹間與石落

城砦之牆壁開孔眼稱為「狹間」，供弓矢射箭用的孔眼稱為「矢狹間」，孔眼成矩形供槍砲射出用者稱為「鐵砲狹間」，孔眼亦有成圓形及三角形（如圖 9-41 左中所示）。

城砦天守閣防禦用推石擊敵之孔門，設一向外之推開門以推落石塊擊敵，稱為「石落」（如圖 9-41 右所示）。

圖 9-41　矢狹間（左），鐵砲狹間（中），石落（右）

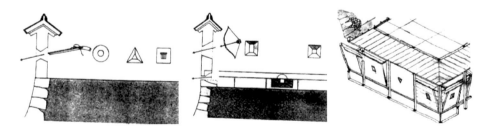

八、城橋

通過護城河（堀）之連落橋稱為「城橋」，為聯結城外及城內之交通要道。桃山時代之城橋，可分為固定的及活動的兩種，固定者，有「土橋」，以石垣砌築之土堤橋（如圖 9-42a 所示），「廊下橋」為木橋上有屋頂蓋寺（如圖 9-42b 所示），「二重橋」為廊下橋分為上下兩層，上層需用木梯上下（如圖 9-42c 所示），「木橋」單跨徑之木構橋（如圖 9-42d 所示），「長橋」多跨徑之橋（如圖

9-42e 所示），「折長橋」為長橋成曲折狀（如圖 9-42f 所示），「筋違橋」由堀上通至堀底之爬梯橋（如圖 9-42g 所示）；可以活動的橋稱為「桔橋」，橋面可以用吊索掀起，又稱「吊橋」（如圖 9-42h 所示），「車橋」為橋一半固定，另一半用四輪在軌道推動與固定橋接合（如圖 9-42i 所示），「算盤橋」橋底部裝車輪在橋樑上軌道推動，仿如算盤（如圖 9-42j 所示），若算盤橋用絞車牽引則稱為「引橋」（如圖 9-42k 所示）。

圖 9-42　各種城橋圖

a. 土橋
b. 廊下橋
c. 二重橋
e. 長橋
d. 木橋
f. 折長橋
g. 筋違橋
h. 桔橋
i. 車橋
j. 算盤橋
k. 引橋

第十章　江戶時代之建築

　　德川家康原是三河（今愛知縣）小大名，先在織田信長之下擴充勢力，領有東海（今靜岡縣）及甲信（今山梨、長野兩縣），豐臣秀吉爲籠絡他，移封到關東（逢坂關以東之地），並以江戶（今東京）爲根據地，秀吉臨死，託孤五奉行，德川居首，實行專權，被五奉行之一石田三成反對，德川遂在美濃（今岐阜縣）關東一戰消滅石田，並嚴懲反對的大名，調動駐地。慶長三年（1603）家康被朝廷任命爲征夷大將軍，威震全國並經過兩次大阪之戰，徹底消滅豐臣氏，開幕府於江戶，以鎌倉幕府組織爲藍本，以將軍之名掌控全國大名，並絕對支配全日本之土地與人民，建立中央集權之封建制度，稱爲「幕藩體制」，制定「武家諸法度」以控制大名，制定「公家諸法度」以掌控皇室，幕府成爲宰制全國的太上皇，全國號令出於幕府，其時間自慶長三年（1603）起至明治元年（1867），末代將軍德川慶喜在二條城大政奉還明治天皇爲止，計二百六十四年，因幕府設於江戶，故稱江戶時代。

第一節　緒　論

　　江戶初期尤其在元祿時代（1688～1703），江戶幕府崇尚儒學（朱子學與陽明學）及提倡武士之精神，且因町人（城市人）商業之興盛，帶動了科學（包括農技、天文、醫學）、美術、文學蓬勃進展，町人享樂主義產生之衝勁，帶動

社會文化躍進，此時期稱爲「元祿文化」。元祿以後日本因產業與交通的發達造成都市的進步，江戶時代實施兵農分離後，武士離開鄉村，居住於城郭周圍，變成爲純消費階級，對鄉村物質需求日盛，造成城鎮聚落越加繁榮，所謂「城下町」日益興隆，人口日益集中，當時十萬人口的城下町已達五十個之多，其中以幕府所在城下町——江戶最大，正德年間（1711～1715）已達 933 町，人口達百萬以上。京都爲千年古都，大阪爲水陸輻湊商業都市，人口均達數十萬人，其餘如仙臺、名古屋、金澤均達十萬人口以上。

都市發達帶動建築業之鼎盛，商店密邇臨接，里廛甍瓦舖地，以供城鎮市民及旅人之需要，試觀江戶時代之風俗畫圖可知，但是建築式樣並未有大刀闊斧作風，仍舊沿襲桃山時代流派，而江戶時代之所謂「建仁寺流」之內甲良、「四天王寺流」之平內只是墨守桃山之和樣與唐樣之成規。佛寺因明代「黃檗宗」佛教派之傳入，使明式樣伽藍如曇花一現，如長崎的崇福寺。至於神社建築，桃山時代所創「權現造」式樣以「相之間」來連接本殿及拜殿的手法，仍然盛行。神佛合一連同家廟壎塋之合璧建築，即所謂「廟建築」亦開始出現，如日光之東照宮，但堂麗有餘，氣勢不足，而代表皇室恬淡建築如桂離宮與修學院離宮則較樸實。在江戶初期，建築巨匠頻出，如甲良宗廣、平內政信、鶴正昭、斗內景家皆從事幕府之建築，但僅沿襲桃山時代餘法，並由子孫相承手法而已。這種作風，使建築式樣形式化，並嚴守大木割法，使建築意匠受到極大束縛，故江戶時代具有風格建築並不多，故伊東忠太博士批評「江戶建築雖意匠豐富，但形狀並不完美，就其部分而言，到處只見到精緻雕刻與豔妖色彩」，此說雖指東照宮而言，其實整個江戶建築大致如此。民間建築爲適應都市勃興以及大名參勤交代制度之需要，城下町之民間劇場建築之興旺正是此時代之特色。

第二節　江戶時代佛寺建築

佛教思想原爲日本社會之根本信仰，但受到德川幕府提倡儒學所影響，儒學成爲江戶時代社會文化最重要思想，佛教寺院成爲單純善男信女信仰的場所，又逢江戶時代百年來之太平無事，故寺院建築仍然方興未艾，當時幕府興建之東叡山寬永寺與修建比叡山延曆寺皆有鎮護幕府之用途。茲分述如下：

一、江戶地區之佛寺

（一）寬永寺

在江戶城皇城附近的丁度叡山（今東京市臺東區上野動物園內），又稱東叡山。寺係由二代將軍德川秀忠賜給天海僧正以忍岡之地（江戶城鬼門外），草創於寬永二年（1625），故稱爲寬永寺。

根本中堂寺建於元祿十一年（1696），其餘寺宇伽藍皆係仿效延曆寺，有常行三昧堂、法華三昧堂、大經藏、仁王門，另有東照宮大猷院爲德川累世家廟，此廟爲關東地區天臺山總本山，規模宏大，但在明治元年（1867），大部份殿宇焚毀於彰義隊兵燹，僅存東照宮、五重塔、清水觀音堂、辨財天祠等遺構。明治十二年（1879），移建川越喜多院之藥師堂（建於寬永十五年）（1638），其中五重塔高四層，方三間，刹相輪九輪，高 36 公尺，係土井利勝創建於寬永八年（1631），寬永十六年（1639）燒毀，當年再度重建，其一層安奉江戶初期四方佛像。

（二）增上寺

原名光明寺，僧宗睿開山，屬於眞言宗。至德二年（1394），住持西譽上人改爲淨土宗，並移寺至江戶日比谷。天正十八年（1590）德川幕府設於江戶後改爲菩提寺。慶長年間（1596～1611）遷入芝浦營建堂塔，即今東京市港區芝公園，慶長十年（1605）建三解脫門諸堂宇。元和元年（1615）再續增建。現存之建物據《三緣山志》稱係寬永元年（1624）改建，其後經延寶四年（1676）、天明三年（1783）、明治六年（1873）及四十二年（1909）火災，幸存至今日。

（三）淺草寺及五重塔

在今東京淺草公園內。寺傳在推古天皇（約公元 593～628 年）時，土師臣中眞左遷武藏國淺草，與其臣檜熊濱與成竹成二人於宮戶川捕魚時網獲觀音像，感其靈驗並捨宅爲寺。在寬永十九年（1642）火災焚毀，寺在元祿五年（1692）、享保元年（1721）、寬政元年（1788）、慶應三年（1867）修理。寺前有雷門、山門，其內有本堂，堂安奉觀世音菩薩像，其前有五重塔，五重塔高 53.32 公尺，天慶五年（942）興建，先爲三重塔，慶安元年（1648）與本寺

諸堂宇改建，後在弘化二年（1845）、安正二年（1855）及明治十九年（1886）
修理。

二、京都附近佛寺

（一）教王護國寺五重塔

教王護國寺即東寺，現在五重塔係寬永十八年（1721）德川家光將軍重
建，金堂亦依舊樣重修，其雕刻彩繪完全用和樣手法。塔全高 183 尺 7 寸（55
公尺）爲日本最高木塔，各層方三間，初層方 9.5 公尺，各層四面中央開門，
兩旁開連子窗，二層以上有平臺勾欄斗栱三出踩，補間鋪作用間斗束，坐斗下
有臺輪及內長押，此爲典型和樣之風格，基層內部四天柱間建須彌座上格天
井，四周爲折上小組格天井，柱牆門扉有八天護法及天龍八部，內側板壁有眞
言八祖及兩界曼荼羅之佛畫，本塔屋頂逐層累縮，視覺上有安定感，其風格有
復古之韻味（如圖 10-1 所示）。

（二）延曆寺中堂及大講堂

在元龜年間焚毀於織田信長兵火，天正年間（1573～1520），豐臣秀吉部份
修建，至寬永十九年（1642），德川家光重建根本中堂及大講堂。寺位於滋賀縣

圖 10-1　京都教王護國寺五重塔外觀照片（左），
立面圖（中），平面圖（右）

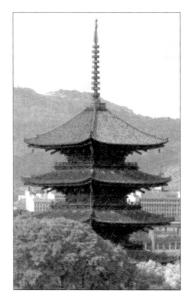
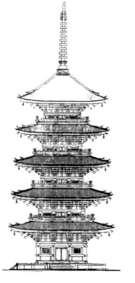

大津市土反本町，但大講堂在昭和三十一年（1956）燒毀，移建土反本之讚佛堂充大講堂，已非寬永原樣。

根本中堂十一間四面，正面中央三間爲棧唐戶，其餘八間爲可開放之蔀戶，殿前四周迴廊圍繞中庭正面十九間，正中央爲玄關、唐門，屋頂係唐破風，博脊山形（如圖 10-2 所示），爲天臺宗佛殿形式。

圖 10-2　今根本中堂全景照片，筆者在前景（左），正面玄關唐門（右）

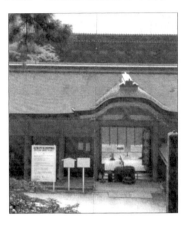

（三）清水寺本堂及伽藍

寺原在延曆十七年（798）由板上田村麻呂創建，奉祀十一面千手觀音（即清水觀音），大同二年（807）三善命婦移寢殿爲佛堂。堂在寬永二年（1705）燒毀，德川家光於寬永十年（1633）重建完成。寺在今京都市，東山區清水一丁目。

本堂依山而建，平面複雜，面臨懸崖之「舞臺造」殿宇，其支撐結構用棧橋式設計，並有斜撐抵抗水平應力，又稱「懸崖造」。正屋九間四面（寬 36m，深 30m），高 18m，主屋前面之禮堂與一翼廊，本堂與禮堂前面有一間簷廊（正面庇），禮堂前面爲左右翼廊，禮堂九間三面（與本堂合併成十一間九面大殿，面寬 36 公尺，進深 30 公尺，高 18 公尺，大懸山屋頂，與前方左右翼廊和右側翼廊構成變化屋頂），但正面有二個懸山，屋頂天際形成反曲線，變化靈巧，有寢殿遺風（如圖 10-3 所示）。在室町時代大永三年（1517）土佐光信繪的《清水寺綠起卷》中所繪之清水寺本堂與舞臺（如圖 10-4 右所示）與寬永重建者，形式並無變化。

圖 10-3　清水寺本堂平面圖（左），正面圖（右）

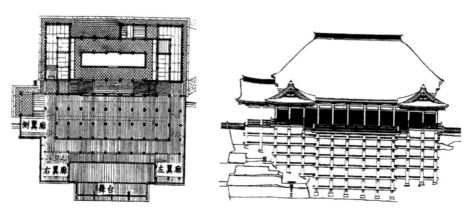

圖 10-4　清水寺本堂舞臺照片（左），土佐光信《清水寺緣起卷》之
　　　　舞臺右翼廊繪畫（右）

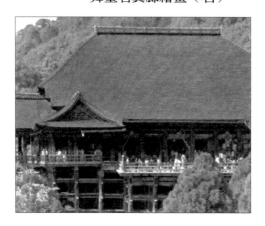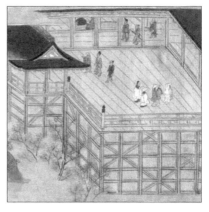

　　除本堂以外，尚有室町後期仁王門，三間一門，正面寬 10 公尺，進深 8.4
公尺，歇山檜皮葺屋頂，爲典型「樓門」式樣。同期建就馬駐（馬廄）。寬永八
年（1631）重建西門，三間一戶八腳門，門前有拜殿，門背面軒簷有唐破風（如
圖 10-5 左所示）。三重塔在寬永九年（1632）重建，三重和樣，丹牆灰頂，高
約 31 公尺（如圖 10-5 中左所示）。開山堂，四方三間，歇山檜皮葺屋頂，地板
高腳，欄杆支柱爲銅製擬寶珠。此外也有江戶初期轟門，三間一戶八腳門，懸
山瓦葺，供奉持國與廣目天王（如圖 10-5 中右所示）。朝倉堂改建於江戶初期，
紀念戰國大名朝倉貞景，正面五間，側面三間，歇山瓦葺，正面全部爲蔀戶，
高腳地板，勾欄望柱有銅製擬寶珠柱頭，堂內有寶形造之唐樣櫥子模型（如圖
10-5 右所示）。

圖 10-5　清水寺西門（左），三重塔（中左），轟門（中右），朝倉堂（右）

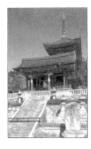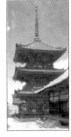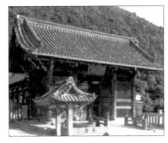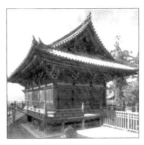

（四）智恩院伽藍

寺在藤原時代永觀年間（983～984）由慈惠大師草創，建曆元年（1211）僧源空在此寺當住持時開創天臺宗，改稱「智恩院」，二世住持營建殿宇，其後屢有興廢。

其中勢至堂建於室町時代，其餘殿堂伽藍如三門、經藏等建於元和時期（1615～1623），寬永十年（1713）失火焚毀，德川家光重建御影堂、方丈、庫裡等伽藍，於寬永十六年建竣，其殿堂配置係淨土伽藍之佳例。

御影堂即本堂，安奉法然上人之御像，大小方丈之間有迴廊環繞成方丈庭園，三門二層重簷歇山，高 24 公尺，為日本最大三門，寺位居京都丹山公園之北側。

（五）大德寺伽藍

在京都市北區紫野大德寺町，為臨濟宗大德寺派之大本山，係正中嘉曆年間（1324～1328）由宗峰妙超草創之大禪林，除三門、庫裡外，伽藍均建於江戶時代。山門建於桃山時代天正十年（1582），係五間三戶門樓，重簷歇山屋頂，舖瓦葺。佛殿係建於寬文五年（1665），五間四面，重簷歇山瓦頂。法堂建於寬永十年（1716），係七門六面、重簷歇山瓦頂建築。浴室建於元和八年（1622），係三間二面、重簷歇山檜木屋頂。經藏建於寬永十三年，單簷廡殿屋頂，方形三間。鐘樓建於慶長十四年（1609），平面三間二面，重簷歇山檜皮屋頂。方丈建於寬永十三年（1716），正面前四間後八間，進深左三間、右四間不規則平面，單簷歇山屋頂。

大德寺塔頭有大仙院，其本堂建於室町後期天正十年（1513），本堂係方丈形式，六間四面，面寬 14.8 公尺，進深 10.8 公尺，堂內有玄關、禮間、檀

那間、書院，以障子分隔，單簷歇山瓦頂，後方有庭、枯山水，有禪室庭園之特色。

塔頭另有龍光院，內有「孤篷庵」取李太白「孤篷萬里征」詩意而名，原建於寬永二十年（1643），寬政五年（1793）燒毀，復建於寬政九年（1797），四間三面硬山屋頂，庵內有忘筌茶室，取《莊子‧外物》：「筌者所以在魚，得魚而忘筌。」而名，其西側上段用明障子採光，下段露空，用中敷居控制其採光面比例，眺望窗外有石燈及手水槽、敷石、庭樹，仿若有近江篷舟之連想，故稱為「孤篷庵」（如圖 10-6、10-7 所示），別具風格。

圖 10-6　孤篷庵平面圖（左），忘筌茶室平面圖（右）

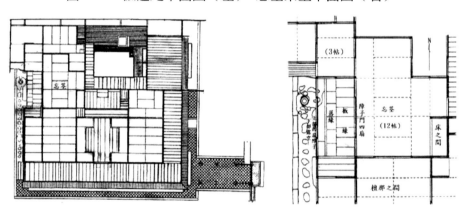

圖 10-7　由忘筌西窗眺望室外庭園

（六）妙心寺伽藍

始創於建武四年（1336），慶長四年建山門，慶長十五年（1610）建敕使門，其餘均爲江戶時代按舊制重建或修復。茲列舉其伽藍建造日期如下：

山門，慶長四年建造，五間三戶門樓，歇山瓦頂。佛殿，建於文政十三年（1830），五間五面，重簷歇山瓦頂。法堂，建於明曆二年（1656），七間六面，重簷歇山瓦頂。鐘樓，建於寬永十六年（1639），係三間二面重簷歇山瓦頂。經藏，建於寬文十三年（1673），係方三間重簷攢尖寶形瓦頂。浴室，建於明曆二年（1656），面寬五間，進深前五間後三間，單簷硬山瓦頂。大方丈，建於承應三年（1654），面寬前五間後六間，進深四間，單簷歇山檜皮屋頂。小方丈，建造年代不明，面寬前四間後六間，進深左七間右五間，單簷歇山柿皮屋頂。庫裡，建於承應二年（1653），面寬左六間右九間，進深八間，屋頂爲硬山瓦頂。該寺佔地約 16 萬平方公尺，爲臨濟宗妙心寺派大本山，爲典型大禪剎。

（七）東大寺大佛殿

奈良東大寺佛殿重建爲江戶時代大事，建久元年（1190）俊乘坊重源重建的東大寺大佛殿自永祿十年（1567）第三度焚毀後，由於工程浩大，重建一事遲至元祿元年（1688）始由公慶上人創導，在寶永二年（1705）四月上樑，由塀內貞長負責木作結構，限於經費關係，規模縮小，面寬較鎌倉時代之十一間縮小爲七間面寬 57 公尺，進深爲七間計 50.5 公尺，高 47.5 公尺，面積 2,399 平方公尺，較我國最大木造建築北京紫禁城太和殿面積 2,240 平方公尺（64m×35m）大 7%，高度大 30%（太和殿之高度 33m），應爲日本及世界最高大的木構造建築物（如圖 10-8 左、中所示）。

圖 10-8　寶永時期建東大寺平面圖（左），立面圖（中），現外觀照片（右）

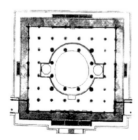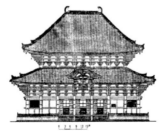

　　寺之四周有迴廊，平面略成方形，立面爲重簷廡殿屋頂，下簷有唐破風，與鎌倉時代不同，細部手法爲天竺樣及和樣混融的折衷樣。江戶寶永時期完成之大佛殿，其平面近乎正方形，立面顯出高聳之垂直感覺，其勢較鎌倉初期再建之大佛殿嚴峻，而正脊黃金色上雙鴟吻（日人稱爲鯱）更使整棟建築物像公牛之雙角，其比例之和諧度不如從前（如圖 10-8 右所示）。

三、其他地方之佛寺

（一）瑞龍寺

　　位在高岡市，正保明曆年間（1644～1657），加賀藩主前田利長命工匠山上嘉慶依照中國徑山萬壽寺模樣興建，萬治二年（1659）佛殿落成，爲曹洞宗完整禪剎，今僅餘佛殿與法堂等數間堂宇。佛殿，五間重簷歇山屋頂，純粹是唐樣手法。

（二）善光寺本堂

　　寺位於長野縣長野郡元善町，傳創建於白雉五年（654），現存本堂係甲良宗賀設計，寶永二年（1705）動工，寶永四年（1707）建竣。本堂重簷，下簷有三間唐破風之拜亭，正面開在上簷千鳥博風面，側面內內殿屋頂各有千鳥破風，上簷成三個千鳥破風面，形式特殊，本堂正面七間，側面十六間包括外殿（日名外陣）六間，中殿三間，內殿三間，內內殿三間，一間廊間，其外殿天花用格天井，中殿及內殿用折上天井，廊間用化粧屋根裡，殿內斗栱出蹺，廊間斗栱三出踩，正面左右側有側拜亭，其上屋簷突出，內殿左右及背面爲木階。本堂歇山屋頂與內殿歇山屋頂軸線成正交，形成三面千鳥破風之天空線，此爲自東大寺佛殿後又一變化，以顯出江戶建築之特色，且本堂規模宏偉，工期僅二年，較東大寺大佛殿工期十七年，足以顯出江戶中期社會之繁榮以及建築技術之躍進（如圖 10-9 所示），是江戶中期之傑作。

圖 10-9　善光寺本堂平面圖（左），立面圖（中），右側立面圖（右）

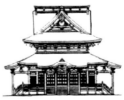

（三）萬福寺

黃檗宗之寺院在寬永年間，始建於長崎，有崇福寺與福德寺。承應三年（1654）明僧隱元來日宏法，受到江戶幕府崇敬信仰，於是在山城宇治建立萬福寺，其弟子潮音館林建廣滿寺，江戶白金建瑞聖寺，使明朝風格建築大放異彩，其中萬福寺之伽藍配置最為完備。

萬福寺位於京都府宇治市五介庄，係明僧隱元在寬文元年（1661）仿明州（今寧波）黃檗山萬福寺之式樣興建，至寬文八年建竣。計有總門、三門、天王殿、大雄寶殿、法堂、威德堂、祖師堂、牌堂、選佛堂、開山堂、舍利殿、齋堂、鐘樓、鼓樓、東西方丈、伽藍堂等殿宇，其配置方式為對稱中軸線方式，軸線建築物向西（以示隱元懷念西面之中國），前有放生池，反內有三門，三門外為天王殿，其旁有鐘鼓樓，再內為大雄寶殿，左右為齋堂、禪堂，再內為法堂，其左右有東西方丈（應稱南北方丈）（如圖 10-10 左所示）。大雄寶殿係重簷歇山建築，面寬五間，進深六間，前有月臺及基壇，正脊兩端鴟吻，中央有寶珠，正面明間及次間格扇門，兩稍間圓櫺窗，殿內鏡天井，簷廊為化粧天井（圖 10-10 右、10-11 所示）。本寺完全是明朝佛寺風格，其伽藍配置大體是對稱型式。

圖 10-10　萬福寺伽藍配置圖（左），大雄寶殿平面圖（右）

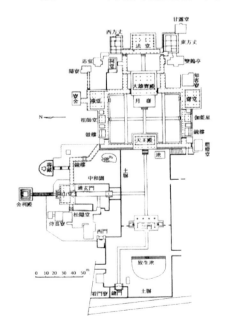
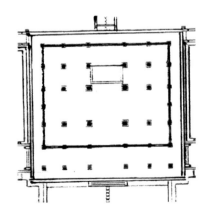

圖 10-11　萬福寺大雄寶殿正面圖（左），剖面圖（右）

（四）崇福寺

在長崎市鍛治屋町，係居住在長崎之明朝福建僧人超然開山，寬永九年（1632）創立，並在寬永十二年建立諸堂。其配置由三門進內有第一峰門、左右鐘鼓樓、護法堂、大雄寶殿、開山堂，再往前為媽祖堂門，最內為媽祖堂，寺軸線建築，媽祖堂供奉天上聖母——媽祖，以保佑航海安全，為日本惟一崇奉媽祖之堂。大雄寶殿面闊五間，正面明間跨徑較大，進深四間，正面中央明間係角柱，其餘為圓柱，柱櫨角柱用方墩，圓柱用鼓形墩，軒簷部瓜柱用垂花，成為黃檗宗式建築天井，殿內用可以明視之構架（即化粧屋根裡），上簷斗栱一斗三升，補間用間斗束（單栱）鋪作，上簷下方壁有花頭窗飾，稍有和樣建築風格的韻味。崇福寺與萬福寺可以說是我國明代黃檗宗廟宇建築在日本之重現，彌足珍貴（如圖 10-12 所示）。

（五）南禪寺

在京都市上京區南禪寺町，為臨濟宗南禪寺派之大本山。永仁元年（1293）龜山上皇捨離宮之下宮為精舍，並令國師祖圓興建七堂伽藍，賜名「大平興國南禪禪寺」之名。至德三年（1386）足利義滿改以南禪寺為京五山之首，明德

圖 10-12　崇福寺大雄寶殿平面圖（左），立面圖（中），剖面圖（右）

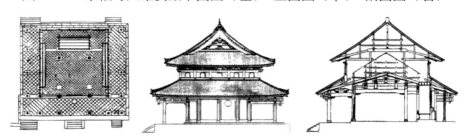

四年（1393）更建立雄偉之山門，後遭比叡山延曆寺眾徒之怨縱火焚燒，雖一度修復，但在應仁元年（1467）又遭山名宗全之兵燹，全寺域成為一片焦土，直到慶長十六年（1611），寺住持玄圃受德川家康任為僧錄司，並賜給改建內裏清涼殿之建材營建大方丈，豐臣氏滅後，再賜伏見桃山城別殿移建為小方丈。寬永五年（1628）藤堂高虎興建山門，元祿年間（1688～1703）德川家綱之母再營建其餘諸堂院，但明治三十八年（1905）大火，燒毀本堂及僧堂，以後再次第恢復。

　　南禪寺的配置由總門、放生池、勒使門、山門（又稱三門）、法堂、大小方丈等之軸線建築物，並配置鐘樓、僧堂、玄關等，堂宇錯落在蓊鬱之松林中，有幽邃靜寂之禪寺意境。

　　其大方丈為天正時（1590）內裏之清涼殿，然其規模稍微縮小，今之平面面寬五間，側面五間，前面有一間廣緣（廊道）可通室內柳之間、麝香之間、御書之間、西之間，西側尚有狹屋之間，後之丈後為內陣及鶴之間，各間均有其主題之障壁畫而命名，正面廣緣旁有木欄，中間放有木階，屋頂興歇山檜皮葺屋頂，其風格為和樣簡樸作風（如圖 10-13 所示），方丈前有「虎之渡子」枯山水庭園，為桃山末期小堀遠洲之作品。

　　其次是寬永年間藤堂高虎營建之山門，高二層約 22 公尺，雙簷歇山本瓦葺屋頂，面闊五間，門開三戶，門西側有東西山廊，其內名設木梯通至山門第二層（如圖 10-14 左所示），二層之木勾欄其蜀柱有覆蓮雕（如圖 10-14 右所示），斗栱三踩二重蹺，柱櫍缽式，此皆為禪宗建築特色。此門因雄偉壯麗，號稱「日本龍門」，其樓像五鳳展翅，又名「五鳳樓」。

圖 10-13　南禪寺大方丈平面圖（左），大方丈及枯山水庭照片（右）

圖 10-14　南禪寺三門（左）及三門軒簷、勾欄（右）

第三節　江戶時代之神社建築

在桃山時代出現的神社式樣——權限造，到江戶初期大受歡迎，各地神社陸續採用，江戶上野東照宮亦是此式樣，茲列舉各地之神社以明之：

一、上野東照宮

位在東京上野，係德川家康大名藤堂高虎於寬永三年（1626）捨其忍岡別業而創建，現在社殿係德川家光於慶安三年（1650）營建，式樣屬於權限造，有唐門、透塀、拜殿、幣殿及本殿等殿宇，其中拜殿別名「金色殿」，柱身貼以金箔，並有狩野探幽名家障壁畫、障子畫。

圖 10-15　上野東照宮

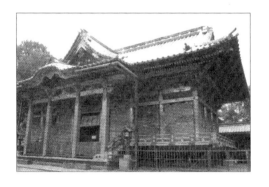

東照宮係七間三面十字脊屋頂（前後左右皆為千鳥破風），正面前面有三間唐破風拜亭，唐門左右之柱有左甚五郎昇龍雕刻，參道兩旁有青銅燈籠 195 座，其中有高達 7 公尺者，為日本三大燈籠之一（如圖 10-15 所示）。

二、日枝神社

位在東京赤坂麴町，原建於室町文明年間（1467～1486），武將太田道灌營築江戶城時，日枝山王勸請創立鎮守江戶之神社而創建。天正十八年（1590）德川家康入城移往紅葉山，慶長十八年（1613）江戶城改築，再移往再見塚。

寬永七年重建，明曆三年（1657）燒毀，萬治二年（1659）德川綱吉再建，但在二次大戰又毀於戰火，戰後再度重建。其外形與東照宮相仿（如圖 10-16 所示）。

圖 10-16　赤阪日枝神社社殿

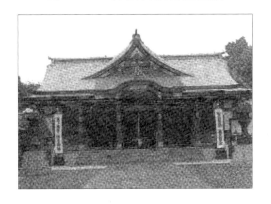

三、八阪神社

位在京都市東山區祇園町，社傳在齊明天皇二年（656）創立，並於天智天皇元年（667）營建。藤原時代貞觀年間（859～876）藤原基經移其寢殿做爲社殿並模仿紫宸殿規模改建作爲祇園祭之用，今之社殿係在承應三年（1654）重建者，式樣採取古制之祇園造，本殿七間四面單簷歇山，本殿內包含內殿及內內殿、小寶殿，本殿之外有上禮堂在前，下社堂在後。前面有三間拜亭，左右有廂房，隔成數間，形成亞形平面（如圖 10-17 所示），其外面社門係以仁王門八腳門型式，兩層單簷歇山屋頂，二層有平座勾欄（如圖 10-18 所示），爲佛教建築，而社殿則係神社建築，配置在一起就如當時神佛習合，爲神社與佛寺建築風格之融合。

圖 10-17　八阪神社右側立面圖（左上），剖面圖（右上），
平面圖（左下），正立面圖（右下）

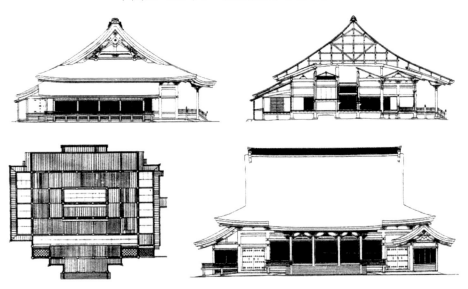

圖 10-18　八阪神社社門

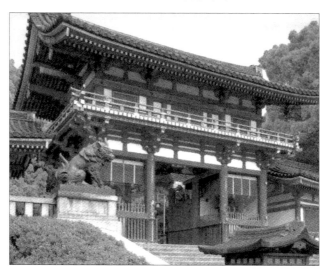

四、賀茂御祖神社及別雷神社

　　賀茂御祖神社稱爲「下賀茂社」，別雷神社稱爲「上賀茂社」合稱賀茂神社，在京都市北區上賀茂本山町，原建於平安時代，今日社殿建於江戶末年的元治元年（1864）三月，並於慶應元年（1865）竣工，屬於流造之社殿。其中下賀茂社配置在東西方的本殿及權殿，各殿皆正面三間，側面二間，屋簷凸出殿階之外，成爲拜亭，正面板門，四周壁鋪板，板門兩旁有狩野沠的「貓犬」繪畫，木梯上至殿內地坪及迴廊，旁有木勾欄，殿內天井用折上組格天井，拜亭天花用平行疏垂，屋脊上置堅魚木及千木兩道，兩脊端做銅標，本殿與權殿以露天的透廊連繫，並以有頂蓋渡廊連至外面的御供所，此神社爲「江戶流造」之標準式樣（如圖 10-19 所示）。此社殿曾在明治四十四年（1911）大修，並在昭和四十八年（1975）更換屋頂檜皮茸。

圖 10-19　賀茂御祖神社平面圖（左），正立面圖（中），側立面圖（右）

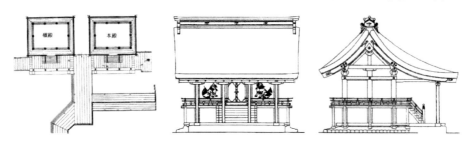

五、仁科神明宮本殿

位於長野縣大町市，爲神明造社殿，現有社殿建於寬永十三年（1636）。社殿分爲三部份，本殿、中門及釣殿（如圖 10-20 所示），本殿正面三間，側面二間，正面板門，其餘用板壁，其棟上有千木、堅魚木及懸鞭木，以及妻面（側面山牆）之豕木叉首，勾欄之擬寶珠望柱，屋頂檜皮葺，與伊勢神宮相同，中門爲四腳門，其地面較本殿低，通過有頂蓋的釣殿木梯與本殿相連繫（如圖 10-20 所示）。全殿風格古樸，表面輕快，仍是神明造佳例。全殿在昭和十四年（1939）解體修理，並在昭和三十四年（1959）更換屋頂葺材。

圖 10-20　仁科神明宮本殿平面圖（左），正立面圖（中），左側立面圖（右）

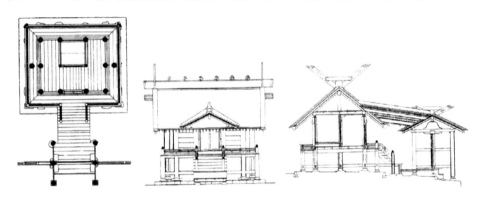

第四節　江戶時代之廟建築

一、廟建築之發展

室町幕府時代之持佛堂是起居與祭祀合一的建築，但在桃山時代末期，爲將軍建廟之風逐漸興起，例如豐國神社其實就是豐國廟，爲祭祀豐臣秀吉之廟建築，而高臺寺之靈屋亦有廟建築之含義。江戶時代前期，廟建築更加進展，久能山之東照宮以及日光東照宮的營建，其實就是興建德川將軍的家廟。寬永及承應年間（1624～1654），日光東照宮全面改建以及大猷院廟之建築，廟建築漸趨完備，上野及芝浦廟之建築，是幕府公然以公帑建將軍家廟的直營工事，並集中全國能工巧匠之技術集合營建；此外，將軍下之大名也上行下效，仙臺及尾張諸大藩也大規模營建其藩祖之家廟，爲表現其權勢，廟建築皆盡其奢侈並競誇其壯麗。

廟建築又稱「靈廟建築」，包含墳墓與神社祠堂合併之建築，其構想導源於
我國古代皇陵前之祭殿，其配置如一般寺院建築，但其最深奧之制高點係墳墓
之「墓標」，墓標形狀砌築如寶塔形之壇，四周繞以石柵，廟殿前方配置著石扉
及石燈，廟殿大都係權限造之形式，而廟域內自由配置著鼓樓、水屋、經藏、
神庫、唐門、神殿、鳥居、透土屏等附屬建築，主建築廟殿則分為本社、拜殿、
神樂殿、神輿舍，較大廟建築如日光東照宮尚配有鐘樓及典藏佛舍利之五重
塔，故此種廟建築實際是神佛合祀之建築，將過世將軍當神來祭祀，其配置上
並不講究對稱，僅順應山嶽地形並強調彈性自由佈局，故可稱為「折衷式建
築」，茲舉以下各例以明之。

（一）久能山東照宮

元和二年（1616），德川家康去世，遺命其子秀忠葬於久能山，並任中井正
清營造社殿，社殿依山頂之起伏巧為配置，係江戶時代廟建築之濫觴，但建物
因草創故較為樸素。東照宮在今靜岡縣。

（二）日光東照宮

為德川幕府最華麗的靈廟，為德川家康遺命於元和二年（1616）四月營
建，元和三年三月竣工，並將德川家康之遺骸從久能山遷葬日光東照宮。其後
在寬永元年（1624），將軍德川家光大規模擴建，由甲良宗廣主其事，不惜金錢
之耗費，裝飾力求盡善盡美，歷時十三年，動員七十八萬人（工），至寬永十三
年（1636）四月竣工，為江戶時代最豪華的建築。

日光東照宮的配置南向由廟門進入左為五重塔，內進表門，其右有上中下
神庫，左轉即進入廟殿主軸線，登階後左右有鐘鼓樓，前有經堂，前即陽明門，
陽明門向南，兩旁有東西迴廊，廊內東為神樂殿，西為神輿舍。陽明門構造為
三間一戶樓門，共 12 圓柱，屋頂為歇山屋頂，但四簷皆有捲棚式唐破風，手
法特殊，屋簷以下及柱之上有二層屈輪木雕，上下層華栱一斗三升，層層出踩，
上層枋蟠龍肉雕，皆施以胡粉並貼金箔，上下兩層之間有平座勾欄，屋頂原為
檜皮葺瓦作，但在承應三年（1654）改為銅瓦，此門之雕匠、大小工總計耗用
十二萬七千人工，號稱為寬永文化建築樣式之極緻，洵非虛語，實為日本最華
麗之樓門（如圖 10-21 所示）。

圖 10-21　日光東照宮配置圖（左上），陽明門平面圖及正立面圖（右上），
　　　　　陽明門外觀（左下），陽明門平座下斗栱及唐獅子雕刻（右下）

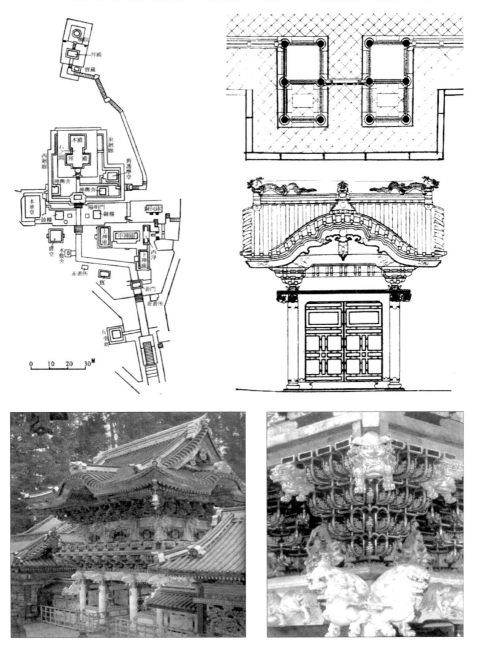

　　由陽明門北上達正面唐門，進唐門內即權限造本殿及拜殿，唐門正側面各
二柱，柱間十尺（3 公尺），深六尺，亦爲四面唐破風。正背面皆有唐門，正面
者爲表唐門，正脊有雙龍飾，側脊有雙獅飾，爲十字脊屋頂，又稱「龍宮門」。

唐門之門柱有昇龍與降龍嵌鑲雕刻，樑枋上以中國虞舜等二十八個民間故事為主題之雕刻，此門因其十字脊屋頂四面皆是曲線之唐破風故稱為「唐門」（如圖10-22所示），正面唐門兩旁有東西透塀，向後圍繞著整個社殿，全長計160公尺，以金黑兩色漆塗飾，對比深刻。

圖10-22　東照宮唐門平面圖及正立面圖（左），唐門屋頂局部外觀（右）

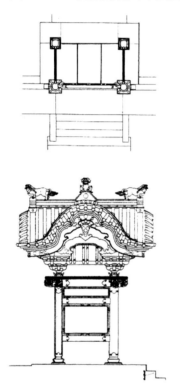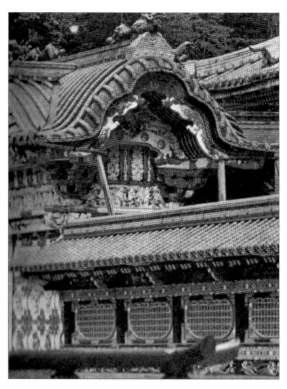

　　社殿由拜殿、石之間與本殿三部份合成，整座社殿成工字平面，與大崎八幡神社相似。東照宮本殿正面五間，進深五間，單簷歇山柿皮葺屋頂，石之間正面一大間，側面三間，屋頂兩坡，屋脊垂直於正殿與拜殿之正脊；拜殿正面九間，側面四間，單簷歇山屋頂，正面屋簷部份有千鳥破風，拜亭三間，屋簷部份有唐破風，正面形成千鳥破風與拜亭唐破風上下重疊之貌，全殿計有六個千鳥破風及一個唐風，屋頂高低極具變化，應為江戶權限造建築之樣板（如圖10-23所示）。社殿之裝飾以白胡粉底里漆並鑲貼金箔，其式樣以禪宗樣為主軸，但蔀戶、長押、疏垂木為和樣之細部。本殿之北為背面唐門，形式與正面唐門相同。

圖 10-23　日光東照宮拜殿上部外觀（左），本殿外觀（右）

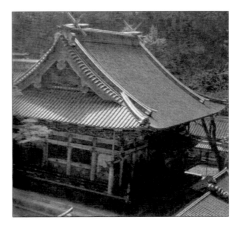

（三）臺德院廟

在東京都港區芝浦公園增上寺域內，爲二代將軍德川秀忠之靈廟，係德川家光在寬永九年（1632）令大工頭鈴木長次、木原義久、棟樑匠甲良宗廣宗次父子及平內正信等巧匠費心構思營建，並由屏風派名家狩野探幽兄弟負責裝飾，且仿照日光東照宮式樣，其墓上有圓身寶頂銅塔，係用印度窣都波塔剎之用意。另有三層石壇仰覆蓮座上八角木塔，塔內有高蒔繪之牡丹華紋及瀟湘八景圖，係江戶初期美藝工藝登峰造極之作品。上野之臺德院廟係仿照此廟型式建造，本廟已於昭和二十年（1945）五月毀於二戰後期的炮火。

（四）大猷院靈廟

位在櫪木縣日光市，祀三代將軍德川家光，建於承應元年（1652）由大棟匠大隅應勝主持。社殿基本上按東照宮形式，在日光東照宮附近，但在享保五年（1720）火災焚毀，其廟主合祀於嚴有院廟，戰後重建，入門爲二天門，再進夜叉門，前有鐘鼓樓，其內爲唐門，內殿即爲聯合拜殿、相之間、本殿之社殿，西側有皇嘉門通家光之墓塔——奧院寶塔（配置如圖 10-24 所示）。

（五）文昭院廟

亦位於東京芝浦公園內，祀第六代將軍德川家宣，於正德三年（1713）上樑，並合祀第十二代將軍德川家慶之愼德院廟與第十四代將軍德川家茂之昭德院廟（如圖 10-25 所示）。文昭院廟於昭和二十年（1945）三月被二戰後期的炮火燒毀。

圖 10-24　大猷院靈廟配置圖　　　圖 10-25　芝浦德川廟配置圖

（六）嚴有院廟

祀四代將軍德川家綱，延寶九年（1681）落成，但在元祿十一年（1698）遭火焚，次年重建。此院廟合祀大猷院廟、十代將軍德川家治之浚明院及第十一代將軍德川家齊之文恭院廟神主，位於芝浦公園內，同爲昭和二十年（1945）三月被二戰後期的炮火燒毀。

德川幕府之將軍家廟之外諸侯大名之靈廟，以仙台市伊達政宗之靈廟最爲氣派，茲敘述如下：

（七）伊達政宗靈廟

位於宮城縣仙臺市，營建於寬永十四年（1717）。由瑞鳳殿、唐門、透土屏、南廊下、拜殿、橋、御供所、繫廊下、涅槃門、玉垣等殿門構成，瑞鳳殿爲主殿，亦爲權限造式樣，供所又名竹樓，係寬永五年（1708）由政宗隱居之書齋移建，手法簡樸，可惜在昭和二十年（1945）七月被二戰後期的炮火燒毀。

（八）伊達忠宗靈廟

位於宮城縣仙臺市，寬文四年（1664）營建，其結構沿襲伊達政宗之瑞鳳殿，亦於昭和二十年（1945）七月被二戰後期的炮火燒毀。

（九）津輕為信靈廟

即弘前市之華秀寺，為二間方形平面，單簷歇山屋頂，正面有微曲之唐破風，四周軒簷挑出殿外，白木造施彩，為桃山末期手法。

第五節　江戶時代之聖堂建築

江戶幕府提倡獎勵儒學，並尊崇孔子，故在全國重要城市，如江戶、水戶、長崎、佐賀，及其他諸藩如名古屋的尾張，皆建有孔子廟稱為「聖堂」，又另稱「聖廟」或「文廟」，其型式為華麗的中國風格，但其平面配置及細部手法卻有日本之和樣作風，茲列舉二例如下：

一、江戶聖堂

寬永九年（1632），林羅山於上野忍岡別莊創建先聖殿，又稱「忍岡聖堂」，屬華麗中國風格之廟宇，在遭回祿之後，於元祿三年（1690），將軍德川岡吉移建於湯島（今東京市文京區湯島町），故又稱「湯島聖堂」。其平面採用左廟右學之配置，左邊為聖堂，右邊為昌平覺（學校）（如圖 10-26 所示）。後數遭火災，於寬永元年（1704）及寬政十一年（1799）重建，可惜在大正十二年（1923）關東震災被毀，後依原樣式改建為鋼筋混凝土造之結構。

聖堂外形依照朱舜水攜至日本之聖堂模型建造，柱用柱礎，地坪不用高床而用石舖，前廊之屋簷用輪垂木，正脊兩端有鬼獸頭之脊飾，下脊之端部有尊虎脊飾，其形式與和樣有異。聖堂大成殿五間六面，歇山琉璃瓦頂，脊吻如

圖 10-26　江戶聖堂全域圖

上，殿內有孔子像與弟子像。由仰止門入堂後，西行入德門、木櫺門（即大成門）諸門而達大成殿，各堂殿爲軸線建築（如圖 10-27 所示）。

圖 10-27　江戶聖堂平面配置圖（左），湯島聖堂側立面
（由左而右依次爲木櫺門、東廡、大成殿）

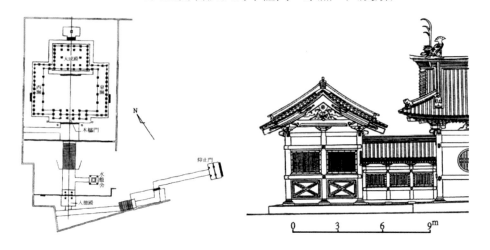

二、多久聖廟

在佐賀縣小城郡多久村，寶永五年（1708）多久之城主多久茂文興建。內殿神龕中央祀孔子，兩旁祀顏子、曾子、子思、孟子四聖之神位，其平面及細部皆爲中國形式，爲現存聖廟中最壯麗者。

第六節　江戶時代學校建築

江戶時代幕府大力倡導儒學，建立官學校，諸藩又多設置藩校，由於中國之文廟必與書院合建之影響，故官學校中必有聖廟之興建，藩校亦同。民間儒學者也自設私塾，所謂「寺小屋」即私塾，在江戶末期已超過萬所以上，寺小屋之經營者不限儒學者，也有市井之醫師、僧侶、神官、平民，大都利用住宅改建而成。而藩學校最古老爲名古屋明倫堂，設置於寬延元年（1748），至江戶末期已設置 233 校之多。其他尚有鄉學校，由幕府或諸藩在地方設置，供培養平民與武力之訓練所，如幕府直轄之江戶深川教授所設置於享保八年（1723），麴町教授所設於寬政三年（1791）。諸藩領域內所設之藩學最早爲備前閑谷學校，設於寬文六年（1666），係備用藩主池田光政創設，供岡山縣備前市閑谷

村民讀書寫字，其手習所（教室）達 123 處，教師達 120 名，學生 2,200 人，
校內並建有聖廟。岡山藩學校依其原有配置復原，校外門正對半圓形水池，取
周禮學宮泮池之意，建有講堂、公廨、吏舍（教師宿舍）、學寮（學生宿舍）、
教室十間（如圖 10-28 上左所示）。講堂建於元祿十四年（1701），正面七間，
側面七間，單層歇山本瓦葺，其內有三間二面之講室，正面大門居中，其餘次
間及稍間各有一個花頭窗，面積 397m^2（如圖 10-28 上中、上右、下所示），其
左有聖廟建於貞享元年（1684），三間三面，單層歇山本瓦葺屋頂。本殿建於
貞享三年（1686），其制與聖廟相同，另有石土屏做爲圍牆之用，長 764.9 公
尺。並有匠舍食堂等建築。藩學校重要建築物講堂有書院造型式之方形獨立建
築，內部大廣間與各小室相連通，如岡山藩學校，而聖堂常與講堂在學校同一
中心軸線上，前者如會津若松日新館、萩明倫館，後者如岡山藩學校、水戶弘
道館。

圖 10-28　備前閑谷學校位置圖（上左），講堂平面圖（上中），
　　　　　　正立面圖（上右），學校配置圖（下）

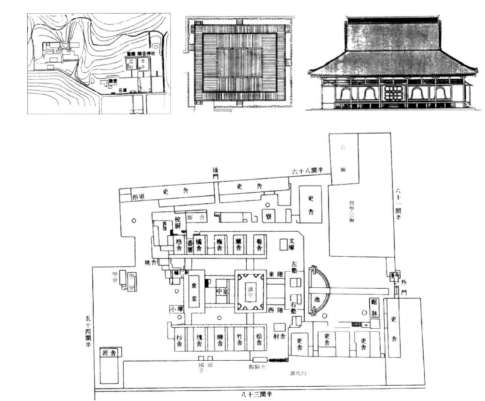

第七節　江戶時代城砦建築

德川幕府統一全日本後，結束了諸侯征戰時代，故城郭與城堡建築已不如桃山時代興盛，幕府之城堡僅爲江戶城與二條城之經營，諸藩國之築城，則以慶長四年伊達正宗之仙臺城，於慶長十六年加藤清正之熊本城，及慶長十七年（1612）德川家康築名古屋城，惟諸藩之城砦大都是桃山末期開始鳩工者，今僅就二條城與江戶城敘述如下：

一、二條城

因在京都市中京區二條通而得名，慶長七年動工（1602），慶長八年德川家康贋任征夷大將軍，加緊興建其居館二之丸御殿。德川家康於完工（1603）後入城，並增建宮殿臺榭，且將伏見城之天守閣與殿舍移建其內，其後火災燒毀本丸、天守閣及櫓廊，荒廢二百年後，在文久三年（1863），德川家茂再予重修，明治維新後再大增築。二條城本丸之地域達八萬三千坪（約 27.5 公頃﹝註 1﹞），即郭內六萬二千坪（約 21 公頃），郭外一萬八千坪（約 6 公頃），其北到大炊御門，南到押小路，東到堀川西至櫛笥，城東面計 197 間（378m），西面 183 間（351m），北面 255 間（490m），南面 273 間（524m），本丸外郭中央以西，東面 82.5 間，西面 85.5 間，南面 84.8 間，北面 82.5 間，堀川寬 14 間（27 公尺），有東西三橋，西南隅有小天守閣（如圖 10-29 上右所示），乾坤（南北）二方有櫓，天守閣五層（圖 10-29 上左所示），後在寬延三年（1750）雷火燒毀，到明治二十六年（1893）始移桂離宮建物重建。

二條城的二之丸佔地 9,633 坪（3.2 公頃）（如圖 10-29 下所示），南面有唐門，門內有數十間殿宇，第一殿達 340 坪（1,100 平方公尺）爲主殿造風格，殿內有遠侍間、車寄間（即停車間）、若松之間、虎之間、芙蓉之間；第二殿東西 14.5 間，南北 16 間，面積 623 平方公尺，內有三之間、二之間、北之間、蘇鐵之間；第三殿在蘇鐵之間西北向，東西 15 間，南北 11.5 間；第四殿有柳之間、二之間、三之間、菊之間，爲離宮最美之宮殿；由第四殿經長殿到達最北端之別殿即爲第五殿，有白書院、二之間、三之間、四之間、東南之間，供將軍燕居之用，宮殿由城東南迤邐至城西北，屈曲雁行，牆壁粉白，屋頂全部

﹝註 1﹞ 每坪＝3.3057m²，83,000 坪×3.3057m² / 坪＝274,373m²≒27.5 公頃。

圖 10-29　《洛中洛外圖》所繪寬永以前之二條城當時天守閣猶在（上左），
　　　　　二條城西南隅天守閣（上右），二條城二之丸御殿配置圖（下）

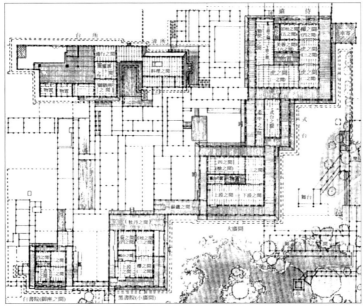

白木構架瓦葺，用材精美，天井、障壁畫、欄板雕刻金碧絢爛。而大廣間之黑
書院西南有林苑 1,500 平方公尺，由江戶名師小堀達洲設計，有池沼島嶼、岬
洲、汀渚，奇石怪岩，橋樑堤阜，並有由賀茂川引流入內之瀑布，極富林泉之
美（如圖 10-30 右所示）。二條城在幕府時代爲將軍之行館，而大廣間（如圖
10-30 左所示）是歷代將軍就任儀典場所，以及明治維新德川末代幕府德川慶
喜在慶應三年（1867）大政奉還處，是爲德川幕府之發跡處與終結處，見證了
二百六十年德川幕府興衰史。

圖 10-30　二條城大廣間障壁畫——狩野探出金地青松圖（左），
　　　　　二條城小堀達洲創作之庭園（右）

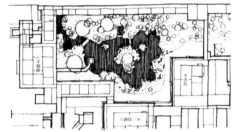

二、江戶城

　　位在東京市麴町中央（如圖 10-31 所示），太田資長始築於長祿元年
（1457），其城在本鄉元町之平川村，前沼背丘，設內外城，內城（有子城及
中城），城郭疊垣並掘塹壕爲護城河，城下町縱十二町橫二十三町，城內社寺
16 處（如圖 10-31 所示）。天正十八年（1590）德川入城，命擴建外郭，慶長
八年（1603），德川家康受封征夷大將軍，開幕府於江戶，使江戶一躍爲關東首

圖 10-31　江戶城平面圖（左），昔日江戶城所在地（紅框線）——
　　　　　在今日之東京千代田皇居之東御苑，其城濠猶在（右）

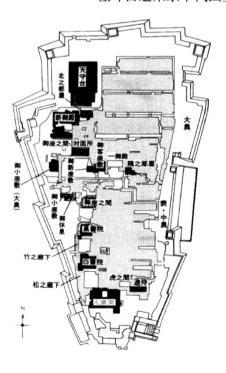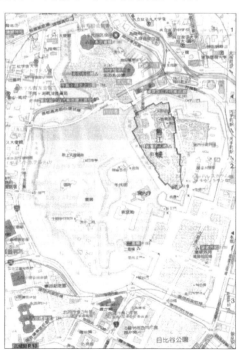

府，並著手大規模建築。慶長十年，德川秀忠繼位，命西國諸大名於慶長十一年（1606）增築本丸，費時二年，由關東、奧羽、信越諸候出資完成方二十間高五層之本丸天守臺立於今日日本天皇之皇居（如圖 10-31 所示）。慶長十六年，命東國大名修築西丸石壕塹，工程浩大，於慶長十九年又命西國大名助役，但因大阪之震停工，在元和六年（1620）繼續施工，當時大名中，僅伊達政宗助役費用即達黃金 2,676 枚，役夫 428,000 人次。元和八年，改造本丸之殿閣並修築天守臺之石垣，由少數西國大名助役，三代將軍德川家光繼位，仍比照其父子之慣例由諸候助役，手諭全國大名助役修築石垣並浚渫塹壕，復建造西之丸庭園，元和十三年，大規模修築外垣，由西國大名負責修築木升形石垣，關東奧羽大名負責堀（護城河）之挖掘與砌築，翌年，令助役大名栽植松杉樹，至此江戶城結構大致完成，成爲天正十八年至慶應四年（1868）二百七十餘年間歷代將軍居館與政府公署所在地。

　　江戶城在德川家康入城前有二十五城門，其名爲大手門、外櫻田門、小田原門、百人番手門等名，在文祿二年（1593）之慶長江戶圖載有內櫻田門、吉祥門、御代官門、土反下門、御裡門、吹上門、紅葉山下門、竹橋門、田倉門、常盤橋門、竹橋門、小田原口門、神田橋門，慶長十二年（1607）增建金俞錫門，元和七年（1621）建西丸裡門，寬永元年（1624）建清水門，寬永四年建日比谷門、梅林坂門，六年建大手、吹上、山里、月見櫓臺裡門之木升形、虎門石壁、日比谷之數寄屋橋、鍛冶橋、吳服橋、大橋、神田橋、一橋、雉子橋及芝口之木升形，並建田安門及山下橋。十二年建平川門，十三年建虎門、御成橋、四谷門半、藏門，寬永十三年（1637）外郭工事完竣，江戶城全部完竣，在明治四年（1871）《觀古圖說》載江戶城共 54 城門（如圖 10-31 所示）。

　　江戶城之大廣間在江戶城南端，外型爲主殿造立面，其中央爲進口唐門，右爲舞良戶，左爲板戶，室內分成上中下三段，依其身份，上段爲將軍坐位，中下段爲大小大名之坐位，正面障壁畫，及旁有違棚，又有書院、棚、帳臺構、襖障子，天井爲折上格天井，與二條城御大廣間相類似（如圖 10-32 所示）。

　　德川未曾入城之江戶城，縱僅 12 町（約 1.3 公里），橫 34 町（約 3.7 公里），街衢錯落，形制太小，經德川家康、秀忠五次增築後，江戶之市街以日本

圖 10-32　江戶城大廣間立面圖（左），室內透視圖（右）

橋爲中心，南至新橋川，三十間堀，八丁堀，北至神田川，東至隅田川，西至田安臺下，天守臺飾以黃金箔，有迴廊、樓臺、砲臺、亭榭。全部耗費大名的錢達 24 萬 8 千貫，合白銀共達四千二百萬兩。

　　江戶城在江戶時代共遭 80 次回祿之災，在明曆三年（1657）江戶城大火燒毀江戶內店舖房屋約 60%，居民燒死十萬人，江戶天守臺焚毀，此爲江戶建城以來第一次大災難。後又在大正十二年（1923）遭遇關東大地震，江戶城逃不出徹底毀滅之命運，如今只剩下東御院角隅小天守閣點綴著江戶幕府二百六十年的滄桑。

第八節　江戶時代之劇場遊樂建築

　　自室町時代以來，能樂漸趨發展，在江戶時代，由於武家之提倡，能樂普及至一般大眾，如西本願寺之白書院有北能舞臺，對面所有表能舞臺。而能舞臺規格的制定更是幕府之政策，當初規定能舞臺大門方三間，邊座半間，後座一間，舞臺地坪高 2.6 尺（80 公分），簷高一丈（3 公尺），棟高一丈七尺（5.1公尺），柱徑九寸（27 公分），屋頂前部採用千鳥破風。茲舉能舞臺之構造詳細說明之，以江戶城木丸之舞臺而言，可分爲四部份即舞臺、橋掛、鏡之間、舞臺供表演之場所、高床，有頂無牆，後座即舞臺後之預備表演房間，鏡之間包括樂屋、笛座、鼓座等等，伴奏之間，橋掛爲連接舞臺與鏡之間有蓋走廊，亦爲能樂延伸表演場所，白洲係舞臺與橋掛與觀眾席之間的淨空，幅寬三尺，並以葛石相隔（如圖 10-33 所示）。

　　歌舞伎本爲祭神時巫女扮演之歌舞，仿猿樂則係作出模仿人情百態表情之戲劇，此種劇場大都當街而立，前者爲舞臺，而伴奏樂隊臺則在臺後（如圖10-33 下所示）。

圖 10-33　菱川師宣《吉原中村座之能劇場舞臺屏風畫》（左），
　　　　　江戶城本九能舞臺平面圖（右），正面圖（下）

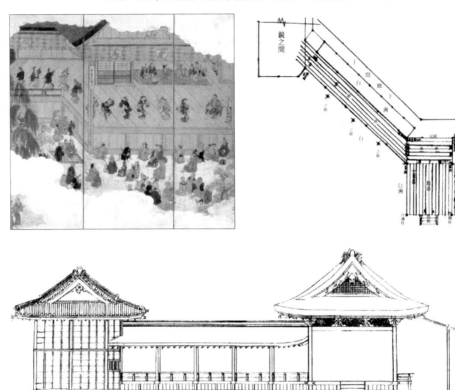

　　江戶的舞臺在大型居館、邸宅皆有設置，如二條城二之丸御殿大廣間用舞
臺，江戶城北丸之春日局屋敷，書院前也有舞臺。江戶京都大都會地區，妓樓
林立，以通應商旅與參勤大名之需要，其妓樓也採開放式之建築（如圖 10-34
所示），妓樓大廣間用高架床板，廣間內部有較小房間，用襖障子做活動隔屏，
其前面之廣緣鋪板亦可供坐之榻，廣緣左右有上下梯階。

　　統觀江戶時代，在元祿以前，延寶五年（1677）曾設中村、市村兩座劇
場，其後發展為二、三層劇場，在正德四年（1714）因防震原故撤發二、三層
劇場。享保年間（1716～1735）劇場建築大發展，享保三年（1718）十月間就
建設三處劇場，享保五年（1720）重建中村座，用瓦葺、木戶、海鼠壁，東西
15 間，西側 16 間，後側 9 間，共 40 間，花道 8 間，舞 6.5 間×5 間，舞臺 3
間×4 間（如圖 10-35 所示，係須田敦夫所繪之元祿時間中村座之復原平面及
鳥瞰圖）。

圖 10-34　《江戶游里圖》屏風畫之妓樓

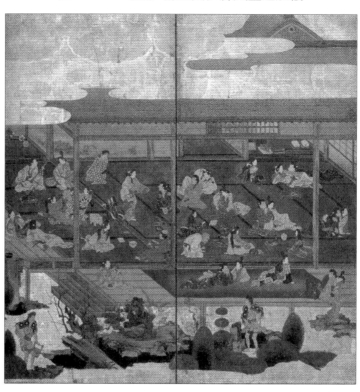

圖 10-35　元祿中村座平面圖（左），元祿中村座鳥瞰圖（右）

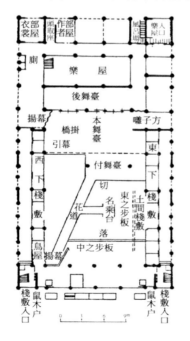

第九節　江戶時代之邸宅建築

一、江戶時代邸宅

江戶自室町初期築城後，再經北條氏經營，逐漸發展，到天正十八年（1590）豐臣秀吉擊滅北條氏於小田原後，將江戶委由德川家康經營，家康即建造邸舍住宅供家臣武士移住，並掘溝渠以供排水，大興市廛供經濟商業活動，江戶日漸興盛。關原會戰後，全國大權移至家康之手，故在慶長十一年（1606），關東大名藤堂高虎、伊達政宗請求在江戶興建邸宅，而加藤清正、淺野長政、毛利秀就、福島正則、島津豐久等諸將邸宅也次第完成，於是在櫻田霞關之大道小路，都有宏壯第邸，所謂「王侯多第宅」，迤邐於京城路旁。

大阪方面，因為自桃山時代天正十一年（1583），秀吉始築城，又因具河海形勢之衝要，港埠發達，堺市之商業發達帶動大阪成為三府之一，但在慶長元和之役（1614～1615）受兵馬蹂躪，短時間荒廢，德川統一後，城廓再度復興，使店舖住宅建築更加興盛。京都古都由於二條城之興建，其內部之豪華堪稱為二條離宮，至於建在京都郊外八條宮家之山莊──桂離宮，則具有幽雅恬靜書院造式樣，詳如後述。

二、江戶時代宮殿建築

（一）京都御所

恒武天皇平安京之內裏即京都御所之前身，但在天德四年（960）遭遇火災，全部焚毀，成為廢墟，皇室只好借用公卿邸宅。室町時代，天皇僅居於上御門東洞院殿內裏，其幅員僅一町。南北朝時代，尤其是元德三年（1331）光嚴天皇踐祚以來，戰亂頻繁，內裏燒毀，天皇未皇寧居，直到天文十二年（1543），織田信長修理東洞院殿御所，即京都御所的前身，其位置在平安京內裏之東約二公里，因係位於東洞院大路與土御門大路之交叉口，故又稱「土御門東洞院殿」。桃山時代以後，因將軍們有求於皇室之封號，故對皇室內裏宮殿進行修理或重建，如豐臣秀吉在天正十八年（1590）新建內裏殿屋，江戶時代德川家康於慶長十八年（1613）營建內裏殿屋，內裏空間逐漸擴大，其後德川幕府歷代將軍，曾在寬永（1624～1643）、承應（1652～1654）、寬文（1661～1672）、延寶（1673～1680）、寬政（1789～1800）、安政（1854～1859）年間八

度整修，內裏宮殿已趨完備，但在這期間，也遭遇到承應二年（1653）、萬治四年（1661）、寶永五年（1708）、天明八年（1788）以及嘉永七年（1854）等數次祝融之災，在天明年間火災後，寬政年間德川家齊命松平定信與裡松固禪依據光格天皇之御願，按照平安京古制復原，而嘉永大火後，幕府命大匠阿部與伊勢守正弘對紫宸殿與清涼殿復原，現在京都御所之諸殿屋，大致皆是在安政三年（1855）陸續復原之房屋。

現在京都御所在上京區鳥丸通以東，丸太町通以北，今出川通以南的京都御苑之西北部，東西 249 公尺，南北 451 公尺，總面積為 112,300 平方公尺（如圖 10-36 所示）。圍牆（築地土屏）下方用條石，上為塗龍牆，兩面漆朽葉色及五白線，上為兩坡屋頂，共有六個門，南為建禮門（如圖 10-37 所示），東靠近南方有建春門（如圖 10-38 所示），北面中央為朔平門，西面三門中央為清所門，其北為皇后門，其南為宜秋門，各門除建春門外皆單間四腳門，懸山屋頂松木葺，惟建春門為唐門，前後用唐破風；建禮門係正門，為天皇進出之門，建春門供敕使出入，皇后門供皇后出入之用，清所門為皇室子女參見天皇之用，宜秋門供親王、攝政、關白使用，朔平門也是皇后出入後宮之用門。

京都御所由建禮門北上有迴廊，正南為承明門，左右為永安門及長樂門，迴廊東有左掖門及日華門，西有右掖門及月華門，各門皆懸山瓦頂，紅柱白壁。承明門為南庭，庭鋪白砂，庭內即御所正殿「紫宸殿」（如圖 10-39 所示），正面九開間，寬約 33 公尺，側面四開間，深 23 公尺，為寢殿造高床式歇山檜皮殿，室內地板鋪木板，室內天井二重虹樑加上化粧屋根裡天井，室內隔間，中央為母屋（主室），母屋中央設天皇御座「高御座」，右後方有皇后御座「御帳臺」，其母屋後牆有襖繪「聖賢障子」，繪出我國自夏商周三代以來之聖賢名臣共三十二位，其上有傳記，供天皇效法其行。四周設廂房，前面臺階十八級階，四周有木勾欄，欄板簣子緣，臺階前之南庭，植兩樹，左櫻右橘，象徵其國家的吉利。

出月華門外，有新御車寄，為天皇乘鳳輦處，玄關為唐破風，其後有諸大夫之間為諸侯參見天皇等候處，內有三間為虎之間、櫻之間及鶴之間，各以其室內襖繪之主題而得名，鶴之間有狩野永岳所繪的鶴。諸大夫間之後為御車寄，為親王級參見天皇停車處，屋頂有唐破風。紫宸殿之東為宜陽殿，為迴廊之

圖 10-36　京都御所平面圖

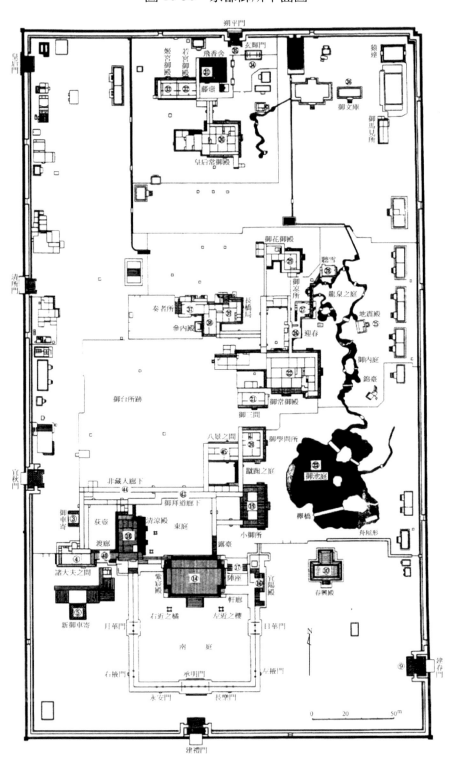

圖 10-37　建禮門

圖 10-37　建禮門

圖 10-38　建春門

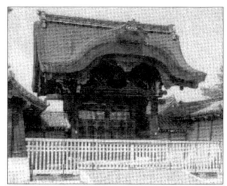

圖 10-39　紫宸殿　　　　　　　　圖 10-40　清涼殿

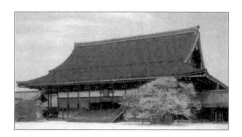

圖 10-41　清涼殿平面圖　　　　圖 10-42　清涼殿之夜御殿

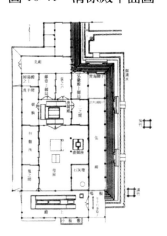

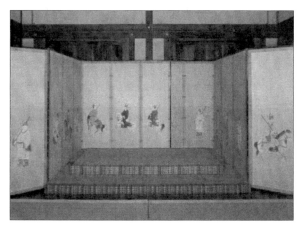

過殿，其東爲春興殿，五間三面歇山銅板瓦頂建於大正年間，供置即位神器。
紫宸殿之西北有清涼殿，爲天皇日常起居之御殿，南北九間，東西五間，歇山
檜皮葺之寢殿造大殿（如圖 10-40 所示），面東背西，內分設各御殿及廚房，而
其東廂房有昆明池障子爲土佐光清所繪，母屋後方有夜御殿，爲天皇寢室，其

周圍有塗籠造土壁，其上有大宋打毬圖屏風之裝飾（如圖 10-42 所示）。

　　紫宸殿後有小御所，亦爲寢殿造，十一間天面歇山檜皮茸大殿，爲冊立東宮太子之處。小御所之東爲「御池庭」，爲迴遊式禪宗庭園，以丹（楓葉）青（松樹）掩映於綠池中，使主政者在空寂中瞭望治國之道（如圖 10-43 所示）。小御所北有御學間所，寢殿造兼具書院造之歇山檜皮茸大殿，外觀與小御所相同，其內分爲六室，格天井，西側分爲菊之間、山吹之間、雁之間三室，各間皆有書院造違棚，御學間所內有岳陽樓、洞庭湖之襖繪（如圖 10-44 所示）。

圖 10-43　御池庭之小御所　　　圖 10-44　御學間所之岳陽樓襖繪

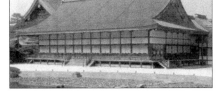

　　御學間所北即御常御殿，爲京都御所最大殿宇，亦爲天皇日常起居所，建於豐臣秀吉時代，其式樣爲十五室東西三列，內部爲書院造手法，其東有遣水形式之御內庭。庭北有地震殿，爲天皇躲避地震之處，殿內有劍璽之間，內有《陶淵明歸去來辭圖》以及《東坡遊赤壁圖》之襖繪（如圖 10-45 所示）。

　　御常御殿之北有長橋局、奏者所、參內殿，正對清所門，參內殿供御覽猿樂、鬥雞之處，奏者所爲奏樂處，長橋局爲內侍所，其東有御涼所，松皮茸屋頂，棹緣天井，東臨龍泉庭，爲天皇承涼賞景之處，北有聽雪軒，爲四帖半之茶室，其北即御花御殿，爲書院造檜皮茸屋頂，內有中島有章之四君子襖繪。

圖 10-45　劍璽之間內部襖繪　　　圖 10-46　御池庭禪庭

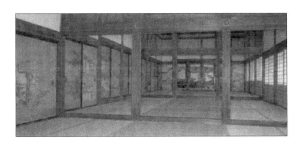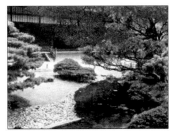

最北面爲皇后御殿，有常御殿，寶永年間營造，書院造，東西十三室，內有倭耕作圖襖繪，其西北有若宮御殿及姬宮御殿，其北有飛香舍（藤壺）爲女御之居所，其前植紫藤而得名，飛香舍乃取唐大明宮飛香殿之名，檜皮葺歇山屋頂，爲寢殿造建物（如圖 10-47 所示）。源氏物語所描述之「藤壺」即指平安京內裏之飛香舍，其母屋（主室）之「晝御座」有御帳臺之棚。此外，飛香舍東面之玄輝門，爲本瓦葺之八腳門，單簷歇山，是往出後宮之朔平門。

<div align="center">圖 10-47　飛香舍（藤壺）</div>

京都御所之配置，除建禮門、承明門與紫宸殿爲中軸線建築物外，其餘皆自由配置，南北門也不相對，但雜中有序，建物旁有庭園點綴，空間開朗疏暢。

（二）桂離宮

桂離宮在京都市西京區桂川之西岸，總面積 56 公頃，原由智仁親王創建於元和元年（1615），先建古書院，其子智忠親王繼續營建，先後完成中書院、新書院、新御殿等殿屋，再經後水尾上皇之皇子穩仁親王繼續經營，殿舍燦然完備，寬文三年（1663），後水尾上皇即居此離宮。桂離宮爲書院造之御殿，融合建築殿舍與庭園之特色，御殿有古書院、中書院、新書院，古書院呈桃山末期古樸之書院造風格，古書院內有一之間、二之間及圍爐之間，前有陽臺（廣緣），廣緣前有月見臺，以簇竹編成之筏橋供賞月之用，頗見特色（如圖 10-48 所示）。中書院在寬永末年建造，與古書院同一臺基，中書院內有一之間、二之間、三之間，房間內障壁有狩野三兄弟芙蓉、水仙、宿鳥、山水之襖繪及屏風繪。新書院建造於明曆年間（1655～1657），新書院又稱「新御殿」，分爲一之間、二之間、御寢之間、御湯殿、水屋之間（如圖 10-49 所示），其上段之棚即

為著名桂棚，桂棚為違棚之一種，供用黑檀、白檀、朱檀等高級木所做成之置物棚，其桂棚有狩野探出水墨畫（如圖 10-50 左）。桂離宮內之庭園建有月波樓，樓內有竹造舟底形天花（如圖 10-50 中）。另建御腰掛、卍字亭、賞花亭、園林堂、笑意軒及築亭茅舍，結構盎然瀟灑。桂離宮引桂川之水，流入苑內成為苑池，並以人工築山，小徑鋪石，苑池內有大小中島，並以石板橋相連，苑內遍植楓松、杜鵑、蘇鐵、棠梨等等花木，以石徑迴遊至各景區，而苑池畔之月見臺，以自然竹竿排鋪成，可以賞天上及水中之明月。池畔月波樓取白香山詠西湖詩「月點波心一顆珠」而名，係單層柿皮葺瓦之四注式屋頂，內部天花為舟底竹天井，頗為奇特（如圖 10-50 中所示）。

圖 10-48　古書院月見臺　　　　　圖 10-49　新御殿

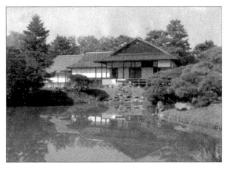

圖 10-50　桂棚（左），月波樓內部舟底天井（中），松琴亭（右）

桂離宮之圍籬，有 253 公尺淡竹之「桂垣」，又有 193 公尺眞竹削尖立柱結棕梠繩之「穗垣」，庭園上有薩摩蘇鐵栽植之「蘇鐵山」，又有長 16 公尺，以眞行草三種飛石鋪成之「延段」，又有敷石之沼渚加庭燈之「洲濱」，又有四阿屋頂（攢尖屋頂）之茅亭之「腰掛」，又有長達 6 公尺，寬 0.6 公尺之單樑「石

橋」，松琴亭因松風如琴而名，為八窗眺望之高格調茶室（圖 10-50 右），園林堂之「雨落石」，笑意軒之「浮月」，處處滿禪意，難怪西洋人認為桂離宮代表日本建築之真髓（如圖 10-51 所示）。

图 10-51　桂離宮平面圖

（三）仙洞御所

在京都市京都御苑之東西，為退位天皇（上皇）之御所，仙洞御所為寬永七年（1630）後水尾上皇始建，原與北面之女院御所共建，但因幾度火災燒毀後再修建，今之仙洞御所係在嘉永七年（1854）京都大火與京都御所共同焚毀，仙洞御所只剩殘跡，僅重建供皇太后所住的大宮御所及御所附近庭苑而已（如圖 10-52 所示）。大宮御所位在北面，其表門為四腳門，為藥醫門形式。御殿之玄關有御車寄，立面有雙千鳥破風及一個唐破風屋面，如振翼飛鳥（如圖 10-53 左所示）。仙洞御所之庭苑的重點為南北兩池，以土堤紅葉橋相隔，北池沿岸有

紅葉山、蘇鐵山、雌瀧又新亭等庭景，環池植楓（如圖 10-53 右所示），南池有出島、土佐橋、洲兵、藤棚等庭景，兩池環池迴遊遍植松楓，池沼佈石，其洲堵爲出島，爲細瀑（雌瀧及雄瀧），爲石橋，青樹丹楓掩映幽徑，其庭苑頗具恬靜之美，爲小堀遠洲之傑作。

圖 10-52　仙洞御所配置平面圖

圖 10-53　大宮御所御車寄（左），仙洞御所之北池丹楓映水（右）

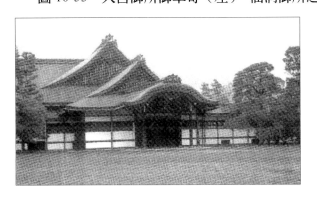

（四）修學院離宮

在京都市左京區東北部赤山山腰，佔地面積 54.5 公頃，由後水尾上皇創立於萬治二年（1659），利用山勢之高低差，配置成上中下離宮（如圖 10-54 所示）。

下離宮由總門而內為御幸門，進玄關御輿寄之內即為壽月觀，文政七年（1824）改建，單層矩尺形平面，內有一之間、二之間、三之間，一之間十五帖（即 25 平方公尺），內有琵琶床及違棚，違棚上之袋棚有墨繪「虎溪三笑」之襖壁，其前庭利用高低差作遣水（潺流跌水），富天然之美（如圖 10-55、10-56 所示）。

圖 10-54　修學院離宮平面圖　　　　圖 10-55　壽月觀之前庭

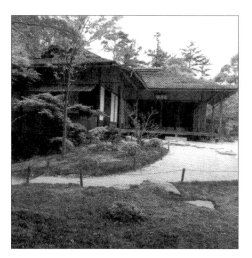

圖 10-56　壽月觀立遣水　　　　　　圖 10-57　霞棚

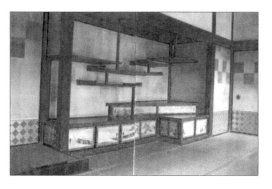

　　中離宮之正門稱爲「中門」，中門內爲前庭，其內爲樂只軒，取《詩經》「樂君子」之意而名，其內一之間有狩野探信之吉野櫻障壁畫，軒東南有客殿，由東福院之御所移建，爲修學院離宮最華麗建築物，其一之間有違棚稱爲「霞棚」（如圖 10-57 所示），與桂離宮之「桂棚」和醍醐三寶院之「醍醐棚」共稱「日本三大名棚」，棚壁有修學院詠八景之和歌與漢詩。

　　上離宮之正門御幸門，進門內有茶室即鄰雲亭，以明障子增加四周採光，其旁有洗詩臺，其北即浴龍池。由西面大土隄（稱爲大割達）圍堰而成之山頂池，池內有南北兩個中島，南島稱爲萬松塢，塢上建有御舟宿（停船處）及御腰掛（休憩處），北島建窮邃茶室，取賈島〈送蔡京〉「難窮邃義經」詩意而名，面積 18 帖（30 平方公尺），平面方形，各三間，攢尖寶形屋頂以明障子透光借景，爲上皇觀覽休憩之處（如圖 10-58 所示），北島有千歲橋、楓橋、土橋與岸及南島相連，千歲橋上有三亭，屬於亭橋之類，楓橋爲木板橋，橋柱深入溪谷，兩岸丹楓映紅（如圖 10-59 所示）。

圖 10-58　窮邃茶室之內部　　　　　圖 10-59　楓橋

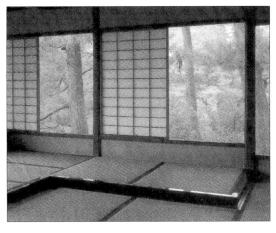

三、江戶時代之府邸

　　江戶初期之府邸可由江戶時期繪畫以及原有指圖（手繪平面圖）瞭解其佈局，茲舉例說明如下：

（一）毛利家江戶上屋敷

德川幕府爲控制各地大名之行動，提供大名到江戶參勤交待之宿處，在江

戶爲大名興建府邸，毛利家爲周防大名毛利綱廣之江戶府邸（如圖 10-60 上左所示平面圖），在江戶外櫻田門外，爲長方形平面寬 5.5 間（100 公尺），長 134 間（243.5 公尺），前有二層御門，其內有玄關、式臺（會客室），後有御廣間（起居室），再後有御書院，再後爲寢室及臺所（廚房），左側有御廄（馬房），平面佈局緊密而複雜，在江戶圖屏風也有毛利家屋敷之繪圖（如圖 10-60 下所示）。

（二）伊達江戶中屋敷

宇和島藩伊達綱宗江戶府邸，平面曲折型（如圖 10-60 上右所示），其特色是具有二處書院，大書院的前庭有能舞臺，小書院則含有茶室，有使者之間三處，顯示其與將軍及其他大名交聘頻仍而需較大空間，日人喜歡泡溫泉（即風呂）是位於小儲藏室（小納戶）的旁邊。

圖 10-60　江戶毛利家平面圖（上左），江戶伊達家平面圖（上右），
　　　　　江戶圖屏風之毛利家繪圖（下）

四、江戶時代之民居

江戶時代的一般世俗民居以木構造土壁板屋爲主，屋頂大都是雙坡的硬山或懸山，或臨御路而建，或有院牆，視居室土地而定。江戶時期民居，因爲改建關係，原樣保留至今者較少，但吾人可由屏風畫、風俗畫、障壁畫中瞭解其佈局，今舉例如下：

（一）英一蝶月次風俗圖民居

英一蝶（1652～1724）所繪《月次風俗圖》屏風之民居（如圖 10-61 所示），町屋大都沿路興建，民宅大都在圍牆內，屋頂雙坡，茅草或木皮葺屋頂。

圖 10-61　英一蝶《月次風俗圖》民居

（二）江戶圖屏風民居

描寫寬永年間（1624～1644）江戶城天守閣附近建築物之《江戶名所圖》屏風（如圖 10-62 左所示），屏風內江戶日本橋附近，民居以雙層居多，因民居圍成回字形，除社寺外，有院牆者不多。

（三）菱川師宣吉原中村座之圖

菱川師宣（1697 歿）之吉原中村座屏風圖，所描寫之吉原大戶民居，有庭院圍牆，圍牆大門爲雙坡懸山瓦頂或木皮葺頂，房屋高腳式，屋頂以歇山式樣較爲普遍（如圖 10-62 右所示）。

圖 10-62 《江戶名所圖》屏風之日本橋附近民居（左），
菱川師宣吉原中村座圖之民居（右）

（四）幕末洋人住宅

在長崎港邊南山手之克勒伯私邸，建於文久三年（1864），英人貿易商克勒伯（Culbre）於安政七年（1860）來長崎經商，其自己設計之私邸，為四葉班加羅式樣（bunglow style）木造建築，面向海之三面有迴廊式遮陽棚架，共四葉略成圓狀，其大食堂（餐室）、溫室（日光室）、應接室（會客室）、客房、書房（勉強室）皆造迴廊，視野瞭闊，景觀頗佳（如圖 10-63 所示），迴廊有連續廊柱栱圈，支撐其上圓狀多脊瓦屋頂，窗戶用百葉落地窗以遮陽（如圖 10-63 所示）。

圖 10-63 克勒伯邸平面圖（左），西側陽臺外觀（中），全景外觀（右）

第十節　江戶時代其他建築

一、樓閣

（一）三溪園臨春閣

　　在紀州（今神奈川縣橫濱市）德川家之嚴出御殿書院，建於慶安二年（1649），平面順著地形成雁行之鋸齒狀，分為第一屋、第二屋、第三屋，其第二屋臨水構築，屋頂歇山檜皮葺頂，第二屋曲尺歇山檜葺頂，第三屋曲尺懸山檜皮葺頂；第一屋室內分為式臺、鶴之間、瀟湘之間、花鳥之間、臺子之間，各因其室內之壁畫而名，第二屋有浪華之間、住江之間、繫之間、琴棋書畫之間等間，第三屋有天樂之間、次之間、三之間；第一屋至第三屋之室外有通行走廊，臨春閣主室住江之間，地板分為上下段，上段做為會客室（對面所）之用（如圖 10-64、10-65 所示）。此閣依地形佈局，平面呈三折形，其特點輕盈灑落，當為江戶樓閣之傑作。

圖 10-64　三溪園臨春閣平面圖

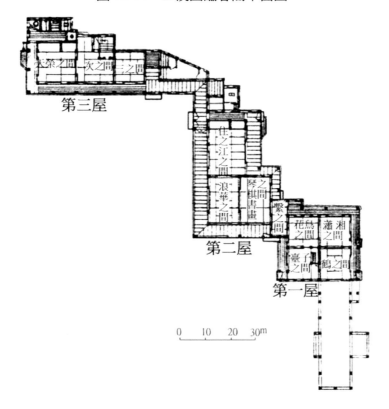

圖 10-65　三溪園東南臨春閣立面圖

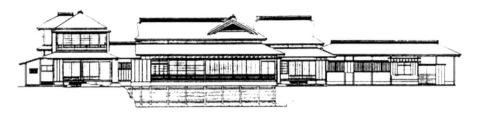

（二）三溪園聽秋閣

原是二條域內之三笠閣，建於元和九年（1623），大正十四年（1925）移建於三溪園，爲茶室建築，平面簡潔，有上之間（茶廊）及次之間，一層屋簷爲歇山式，由屋簷上凸出寶形屋頂之眺望樓，瓦用柿皮茸，西北配用腰障子採光。其外形仿照西本願寺飛雲閣（如圖 10-66、10-67 所示）。

二、茶室

（一）如庵

位於愛知縣犬山市御門先建仁寺正傳院內，爲織田信長之弟織田有樂齋所建，建於元和三年（1617），昭和四十七年（1972）移建現地。樓高一層，歇山

圖 10-66　三溪園聽秋閣平面圖（左），正立面圖（右）

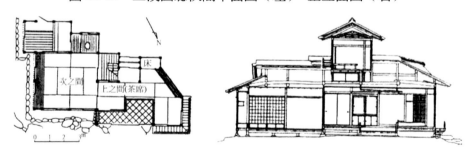

圖 10-67　三溪園聽秋閣西側立面圖（左），剖面圖（右）

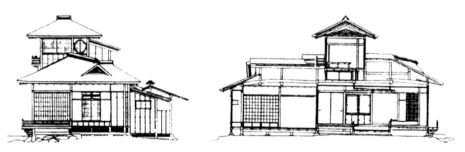

柿皮葺屋頂，水屋之間三帖，茶室二帖半，西南角鋪石，東南竹以簾編成之窗，稱爲「有樂窗」，外表簡樸自然，爲千利休後的一個隱居型茶室佳例（如圖10-68所示）。

圖 10-68　如庵平面圖（左），北側立面圖（中），西側面圖（右）

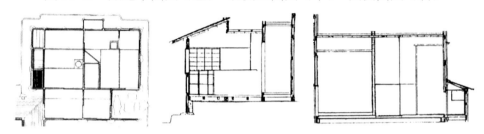

（二）水無瀨神宮燈心亭

在大阪，爲寬永年間（1624～1643）後水尾上皇曾臨幸之茶屋，爲開放型獨立茶屋，寶形屋頂，平面有茶室三帖，水屋三帖，並附有浴室二帖，前有走廊（如圖10-69所示）。

（三）粟林公園掬月亭

在香川縣粟林公園中心紫雲山麓，建於江戶初期，可供賞月之飲茶與宴飲之用。掬月亭分爲掬月廳、初筵觀、北棟等三部份，各臨池而建，飲茶開筵時可以仰觀天上之月並俯覽水中之月。平面曲尺形，與臨春閣相類（如圖 10-70所示）。

圖 10-69　燈心亭平面圖　　　　　　圖 10-70　掬月亭平面圖

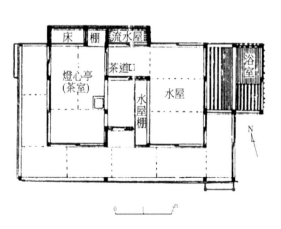

三、城下町

自桃山時代以來，守護大名之駐地城經濟日益繁榮，商家往往在領主所駐城附近聚集，以應領各地來的商旅貿易之需。最早之城下町如安土城，其垂直於琵琶湖方向建設若干町路，並建渠道導引湖水入町城飲用，當時有新町、池田町、本町、正神町、永原町、佐久間町、博榮町等諸町，沿著町逍建築町屋（商店），町屋沿著街道左右密邇而建，屋瓦並列，異常熱鬧。到江戶時代，則由於將軍所在江戶，與商業中心大阪，和皇室所在京都之城下町，如今日角屋仍保存天明七年（1787）之典型町屋，最爲繁榮，此外大名之領城金澤、彥根、仙臺、弘前諸城之城下町繁榮度亦不差，金澤之片町內有質屋（當鋪）、佛具古道具商、酒屋、扇子房、吳服商，在文化八年（1811）具有商業之町屋有61 軒之多，其他各大城之百業中，尤其是相同之百業，往往自行匯合成一町，如金澤之百工之大工町以及材木町，猶如臺灣宜蘭打鐵店術（今武營街），彰化竹材竹器店集中之竹篾街（今民生路）一樣。今舉例如下：

（一）江戶銀座城下町

依據《江戶圖》屏風，京橋與新橋之間城下町（今之銀座），町屋沿街而建，二、三層皆有，人潮洶湧，商業興盛（如圖 10-71 所示）。町內店鋪盛況，吾人可從奧村政信（1686～1764）所繪駿河町越後屋吳服店大浮繪，得知其百貨店爲高架地板，店內設通道及鋪位，以供交易（如圖 10-72 所示）。

（二）金澤之大工町

金澤市犀川之南，係江戶幕府後期文化十年（1813）各大工名匠之店群集一街故稱「大工町」，以利百工交易（如圖 10-73 所示）。

圖 10-71　江戶銀座城下町

圖 10-72　駿河町越後屋吳服店內部——奧村政信之大浮繪

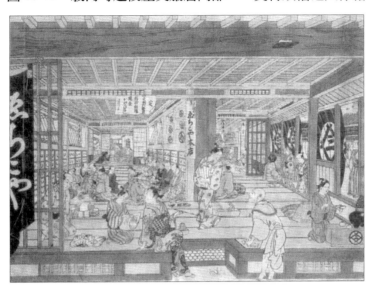

圖 10-73　金澤之大工町配置圖

圖 10-74　妻籠宿之宿場町配置圖

（三）宿場町

各地大名參勤交代，從領地到江戶，在江戶有從四面八方而來的五街道輻湊於江戶，而由京都到東京之中山道是其中靠山嶺區之道路，設有 67 處可供食宿之旅館、商店餐廳之城下町商店街，可供住宿過夜購物之用的商店街稱爲「宿場町」。

妻籠宿位於中山道中間木曾路十一宿之一，自貞享三年（1686）開通，最高旅客人數

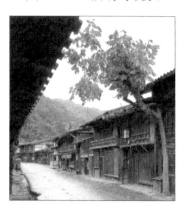

圖 10-75　宿場町現狀

爲每年四月將近二百人，其宿場計三町三十間，分爲上中下町，町中央之本陣及脅本陣爲大名或高級武士的住宿處（如圖 10-74、10-75 所示）。

妻籠宿場屋房沿街兩側挨戶而建，大都是二層樓，樓下舞良戶或板戶或欄間，樓上沿街設陽臺，臺旁木欄杆，屋頂雙坡木皮茸頂。宿場町路順應地形開閉，故其兩旁町屋猶如透視畫隱沒於視覺之消點，使山中宿場町有「不盡盡之」之空間擴大感，此處又是天正十二年（1584）三百木曾義昌兵利用地形擊退七千德川兵之處，故現今列入日本政府的保護計劃。

四、教堂

基督教在天文十八年（1549）方濟格傳入日本後，桃山初期一度興盛，但是豐臣秀吉十五年開始驅逐天主教傳教士，在慶長一年（1596）發生聖腓力號船事件，秀吉下令在長崎處死 26 教士，江戶幕府又於慶長十八年（1613）發佈全國禁教令，基督教傳教受挫，直到江戶末年，才放寬國令，基督教日漸傳佈，並准建立教堂。此時長崎的大浦天主堂也在元治元年（1864）建立，爲哥德式樣，法國傳教士彼得津（B. T. Petitjean）所建，中央門面採用三扇尖栱形花窗，兩側門面下斜，亦設有二個尖栱花窗，教堂中央有高矗尖塔，塔身六扇尖栱花窗，屋頂六角錐形，其上十字架飾（如圖 10-76 所示）。

天主堂內神壇歌德凸塔頂，其下有三花尖栱是於三層臺基上，堂內尖栱花窗，上爲玫瑰窗下爲三個尖栱花窗組綴而成，皆用彩藝玻璃裝嵌。天花用六弧稜之交叉穹窿連構而成（如圖 10-76 所示）。此教堂幸未遭原子彈波及，現被列爲日本國寶。

圖 10-76　長崎大浦天王堂外觀（左），內殿壁龕、穹窿天花（右）

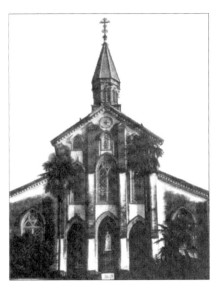

第十一節　江戶時代建築之特徵

　　長達二百六十四年的江戶時代算是日本歷史中較爲承平的時代，除了江戶末年，西方軍事、文化宗教之侵入對政權產生激盪外，大體上是日本較爲統一的時期。社會的安定與經濟繁榮亦表現在建築藝術上，其風格守成者多，開創性不足，在建築細部上，以裝飾性的多，實用上建築題材少，如日光東照宮之細部，其裝飾可謂富麗堂皇，但建築風格之代表性卻不足。而幕府大將軍之權勢無與倫比，故與幕府有關的府邸家廟顯得壯麗輝煌，此爲本時代的主要特色，以下將其建築各細部特徵列述如下：

一、平面

　　宗教建築仍採用軸線建築之配置方式，如萬福寺與崇福寺之佛寺建築、湯島聖堂之儒教建築，廟建築則與山嶽佛寺一般，殿堂自由配置，如日光之東照宮，其殿堂除正面陽明門內進前唐門，拜殿、拜殿石之間、本殿、後唐門之軸線建築外，其餘如東西迴廊五重塔、表門、神廄舍、上中下神庫、經藏、本地堂、鐘鼓樓、神輿舍、神樂殿等諸殿舍皆自由配置。幕府京都府邸二條城內二之丸、白書院、黑書院、大廣間、行幸御殿、遠待、臺所、式臺、舞臺、唐門、中門、塀重門皆錯落有致，形成開放之平面，江戶大名之府邸如毛利家江戶屋

敷，雖然平面爲長方形，惟自御門進入後，玄關、式臺、臺所、御藏、寢所、風呂（溫泉浴室）、長屋（妻小之住房）等按尊卑由前而後隨意配置。一般住宅店舖如江戶中期的滋賀縣栗太郡栗東町大角家住宅，係由西北西玄關入內，內有學問場（書房）、納戶（寢室）、臺所（廚房）、宴會間、中央間、上段間、佛間（佛堂）皆比室相連，前面有東西中三間店舖，其平面並不講求對稱。綴景式之建築平面按地形而配置，如三溪園臨春閣，粟林公園掬月亭採用曲尺形（或雁行狀）配置，又是特例。

二、立面

　　江戶建築的立面在禪寺方面如萬福寺、崇福寺與室町桃山時代的唐樣無異，惟江戶重建之東大寺大佛殿、清水寺本堂、善光寺本堂則採用江戶和樣風格，大佛殿下簷加唐破風，善光寺本堂上簷千鳥破風（即歇山博風），下簷加唐博風，清水寺本堂則用比翼千鳥破風等屋頂變化方式尋求立面之變化。皇室建築物最凸出如京都大宮御所御車寄（停車間）正面之單唐破風雙千鳥破風層層而上之屋頂，猶如欲飛翔之蒼鷺。商店民居方面，由江戶時期屏風畫如《江戶名所圖屏風》與《洛中洛外圖屏風》，顯示當初盛行木構造瓦頂建築，地板高架，木造結構層屋建築構成相當樸實之立面，如今仍保存在鄉間如中山道木曾路妻籠宿場町。三溪園聽秋閣玲瓏立面則明顯有模仿桃山時代飛雲閣之韻味。

三、門窗

　　廟建築之門奢侈工巧，如日光東照宮陽明門，其屋頂之軒簷有四面唐破風，中間斗栱平座上有鬼板勾欄，勾欄之角柱承以唐獅子木雕，角柱頭做成覆鐘形，其旁有雙龍馬護持，更上又有九龍頭作掀口吐水狀，全部皆覆以金銅，此爲誇耀其權勢。一般王室門皆用木板如大宮御所之正門，離宮有時更簡單，如桂離宮者門用竹門。一般民居商店用木拉門或落地木門或落地木窗，一般窗用木櫺窗（又稱連子窗）居多。橫格條落地木門即是舞良戶的簡化，落地木窗是明障子簡化而來，直格固定櫺窗（又稱欄間）首先用於龍吟庵。付書院部份外部用固定格子窗，裡面用明障子亦常用於採光。大名府邸之表門（即圍牆大門），門外常做左右兩番所（守衛室）（如圖 10-77 所示），其中國持家之兩番所用唐破風。

圖 10-77 大名屋敷門規制圖

四、屋頂

屋頂覆蓋材料施工法，有本瓦葺即用筒瓦（日人稱為丸瓦）平接成直筒狀，行基葺，筒瓦做成下大上小鋪成套接。此外尚有木瓦葺，分為檜皮葺及柿皮葺，即以檜木或柿木刨成扁平片狀，其尺度寬 5～10 公分，長 20～30 公分，膠黏成瓦，平砌於屋頂上。茅葺即以茅草結成束狀平鋪於屋頂，檜皮葺與柿皮葺通常以膠黏於屋頂，茅葺則需將茅片以草繩結紮牢固。

五、裝飾

室內有傳統障壁、襖繪、屏風做室內裝飾，承桃山時代之作風，至於屋頂破風面裝飾，如二條城二之丸御殿御車案唐破風與千鳥破風面之裝飾（如圖10-78 所示）和桃山時代之冊封將軍有關。

圖 10-78　二條城二之丸御殿破風　　　　　圖 10-79　詩仙堂

六、紀念堂

　　在京都市左京區一乘寺附近有詩仙堂是在德川家康時三河武士捨宅供文人石川丈山歸隱之山莊，丈山佈置幽雅之庭院，稱爲「凹凸窠」，並展掛我國古代三十六位詩人之畫像，故稱爲「詩仙堂」，堂前有池沼庭圃、深樹鳴禽、芳卉點綠，猶如人間仙境（如圖 10-79 所示）。

第十一章　東京時代之建築

　　水戶藩士發動「櫻田門外之變」與「阪下門外之變」後，幕府權威一落千丈，尊王攘夷派遭到公武合體派的排擠，雖遭「蛤門之變」的挫折，但在薩英戰爭後，更演變爲尊王討幕派，第二次討長洲藩失利，註定幕府大勢已去，以薩、長二藩的同盟在天皇密詔支持下，勢力正如怒潮澎湃。慶應三年（1867），明治天皇親政，在討幕派支持下發布王政復古宣言，宣佈成立以天皇爲中心之新政府，末代將軍德川慶喜在薩摩與長州二藩倒幕威脅之下，不得不宣佈大政奉還，改元明治（1868）。明治二年（1869）遷都江戶，改名東京，戊辰之役，佐幕勢力被鎮壓，幕府大勢已去，樹倒猢猻散，各藩陸續版籍奉還，交出所轄土地與人民，但仍然被任命爲新的「知藩事」，掌握藩城內政。但新政府得寸進尺，於明治四年（1871）七月又頒布廢藩置縣，分日本爲三府七十二縣，罷去知藩事，另派府縣知事，實行中央集權制度，結束了七百年武家政治，號稱「明治維新」，並參與國際社會，積極建設近代國家，推行富國強兵，殖產興業，開化文明政策。新政府積極向外擴張，在甲午一戰（1895）擊敗清朝，獲得臺灣與澎湖領地，對俄德法三國干涉而被迫歸還遼東半島之舊恨，於明治三十七年（1904）發動日俄戰爭，獲得庫頁島南半土地與東三省經濟權，並併吞朝鮮（1910），躍居世界強權，在一次大戰後，資本主義急遽發展，並實施帝國主義侵略政策，發動九一八事變，揭開侵華戰爭序幕，昭和天皇與軍閥之搭配，發動大東亞戰爭及太平洋戰爭佔領菲律賓、印尼、馬來西亞及緬甸，並偷襲珍珠

港，妄想與德日瓜分世界，但在二顆原子彈落到長崎與廣島上空後，軍國主義受到應有懲罰。二次大戰後，實施君主立憲制度，靠了韓戰之賜，經濟復興，迄今人均國民所得也超出美國，成為世界第三大經濟體，轉變為經濟強權，但在平成二十二年（2010），日本GDP被中國超越，降為第三經濟體。由明治維新（1868）迄今平成二十六年（2014）計一百四十六年間，無論是前期（1868～1945）天皇親政時代，還是後期之立憲時代，都是由東京政府發號司令，故吾人稱之為「東京時代」，此時代之建築稱為「東京時代建築」。

第一節　東京時代建築概述

綜觀日本史，德川幕府是日本最後以中國為代表的東洋文化影響朝代，明治維新以後，全盤西化，對西洋文化無比尊崇，洋學與洋風文化成為社會主流，建築方面也是引入西洋建築思潮與結構，所謂「洋風建築」為當時所崇尚，於是招聘外國學者專家協助設計並教導，如大正八年（1919）聘請美國現代建築專家法蘭克賴特（Wright Frank）設計之東京帝國大飯店即是一例。政府並大規模設立教育機構，培養洋風建築人才，故政府營建公有建築大都採用西洋風格，並設立磚、水泥、鋼鐵工廠以應付鋼筋混凝土及鋼骨造建築物之需要。在中日甲午戰爭與日俄戰爭以後，日本得到大量經濟利益，都市產業更行發達，人口都市化現象日益顯著，造成大都市地價的節節高昇，因此高層建築之發展如雨後春筍。大正十年（1923）關東大地震後，東京地區建築物遭受慘重的破壞，故耐震耐火構造物逐漸提倡。二次大戰後，日本托韓戰之福，成為韓戰軍需品後勤中心，賺了一大筆戰爭財，產業逐漸復興，人口都市化更加嚴重，東京人口達一千多萬，故對超高層建築需求日益迫切，以昭和四十三年（1968）完成之38層霞關大廈開其先鋒，其後昭和四十年（1965）東京都新宿新都心計劃超高層大廈群之集中，鶴立雞群，成為大都會另一景觀。

一般都市郊區或鄉下農家，町屋（即商店）以及當時神社、佛寺因舊文化深植人心，無法一夕之間轉變為洋風，因此只將洋式設備如電燈、空調瓦斯等裝設於室內，本質上仍是傳統式樣，此種式樣有別於洋風建築而稱為「和風建築」，但結構上已有變動，摒棄了傳統土藏壁而改用磚牆，外表也加上魚鱗板，必要部份也用R.C柱樑加強，而傳統毛廁所也改用密閉式腐化池稱為「大正式

便所」或改為洋風之化糞池設備，此種建築物稱為「改良和風式樣」。

　　洋風式樣中之構造有所謂「木造洋館」之建築物，有所謂土藏塗壁造或海鼠壁造係傳統之土牆壁造，但外表卻是有文藝復興式樣之屋頂與軒簷，牆角護以隅石，牆壁用海鼠漆油漆裝修，最著之例為築地賓館，高二層，面闊 42 間，進深 40 間，中央高塔高 94 尺（28 公尺），清水喜助設計，明治元年（1868）竣工；其二係石張木骨造即以木構架為裡，外表貼砌塊石，如三井銀行前身之駿河町三井組，建成於明治七年（1874），亦為清水喜助設計；其三為木骨下見張造為純粹木構造簡易洋館。明治十年（1877）完工的文部省本館，到了明治初期以後，開始用磚造興建洋風建築，日本最早磚造洋館為竹橋內之軍營稱為「竹橋陣營」，明治七年（1874）竣工，係文藝復興式三層建築物，使用千住小菅燒製的紅磚，其後，明治政府依據瓦特氏（Thomas James Waters）意見，提倡磚造家屋以資防火，並強制東京銀座街店家皆用磚造構造，如明治六年（1873）十月竣工的銀座京橋南大通商店街建築，採用希臘柱廊之文藝復興式樣的二層磚構造即為著例（如圖 11-1 所示，為明治七年（1874）安藤廣重所畫的京橋銀座通商家）；但是因成本較高，紅磚無法大量供應以及居民用木構造習慣根深蒂固，故民居推行不廣，直至關東大地震後，市民懍於防火需要，始漸盛行。

　　大正十三年（1924）東京市長後藤新平執行關東震災後之七億日元東京復興計畫，到昭和五年（1930）完成，將東京市道路重新更新改造，創導鋼筋混

圖 11-1　安藤廣重所繪明治七年京橋銀座通商家

凝土造、鋼骨造、磚造之建築代替以往木構造，使新構造設計理論及技術逐步更新，建築風格並吸收歐洲近代合理主義、表現主義的新思潮，揚棄大正末期分離派傳統，成為昭和前期日本建築主流。

　　昭和前期，因日本軍國主義抬頭後的「八紘一宇」的國粹主義的昇高，建築風格表現所謂「帝冠式」式樣的流行，建築物塔樓的醒目成為視覺的焦點，如昭和五年（1930）東京大學校舍、昭和六年東京警視廳、昭和十一年（1936）的國會議事堂、昭和三年（1928）神奈川縣廳舍皆是，其建築表現上是簡潔、樸實、原重之風格。

　　戰後到昭和三十五年（1960）代，日本建築仍迷思著現在建築國際會議（CIAM）主流的追求，但由於受西方教育建築家之提倡，對追求新構造技術不間斷，如丹下健三在昭和二十七年（1952）設計完成的廣島和平紀念公園之馬鞍狀薄殼、昭和三十年（1955）愛媛縣民館之碟形穹窿屋頂薄殼、昭和三十三年（1958）內藤多仲之東京鐵塔、村田政眞在昭和三十四年（1959）之東京國際貿易中心之龜殼薄殼屋頂等等；因對近代主義情有獨鍾，故前川國男在昭和二十九年（1954）之神奈川縣立音樂堂及圖書館掌握大面積玻璃（代表空）與側面水泥牆（代表實）之空實合一的真昧；而靈活變化之塊體面以引人入勝則以村野藤宮在昭和三十二年（1957）之東京讀賣會館出奇致勝，其垂直正樓之塔樓猶如大山崖上之風動石，馬上映入眼簾；而菊竹清訓在昭和三十四年（1959）之島根縣立博物館，則又有承襲法蘭克萊特落水莊（Falling House）之餘韻。

　　自昭和三十五年（1960）至今，此時間，日本戰後第三代建築家丹下健三、菊竹清訓、前川國男所追求的西方傳統的日本化，使西方建築師為之震憾。而緊接著第四代建築家磯崎新、黑川紀章、石井和紘主張建築之新陳代謝主義（Metabolism in Architecture），故稱為「代謝派」。磯崎新在昭和四十一年（1966）設計福岡相互銀行大分分行舍，茅屋以暴露結構柱所夾開放鋁帷幕牆，如雙臂擎手支撐覆以石板高大塔樓，令人嘆為觀止，又在昭和四十九年（1974）設計完成之群馬縣立圖書館，以臨水之格子狀構架中嵌玻璃倒映於水波中，猶如鏡花水月，出奇致勝，在平成四年（1992）所設計巴賽隆納奧運會館，仿如將中世紀古代歐洲城帶進了二十一世紀，至今他仍提倡網路城市的新

理念，將日本舊有城市如福岡、金澤、大分等城市實施一點一點的改造，以新的設計理念，將城市建築物、街道、町坊等都市元素在商業開設之帶動下，提昇新的建築風格，以塑造舊城市之新氣象。代謝派健將黑川紀章代表作是昭和五十七年（1982）完成的崎玉縣美術館，其特點是在 R.C 框架牆外與彎曲惟幕牆之空間，設有在傳統建築稱爲「廣緣」的遊廊，爲人與建築物之緩衝空間，使人與建築物如桂林峰林一樣，相近而不相接。近年來，因日本安田火險公式捐贊興建阿姆斯特丹梵谷美術館由其設計，其特點是以橢圓曲面構成金屬帷幕牆，並用曲輪形採光面，猶如蚌蛤掀殼，其外牆材料大膽採用鈦與灰褐色火山岩。而石井和紘昭和五十年（1925）所設計神奈川縣五十四扇窗住宅，以令人眼花撩亂五十四種各種造型的窗，讓人爭論不息，但也永遠膾炙人口。黑川紀章之建築哲學企圖以日本文化（尤其是禪宗哲學「空」的思想）與西方巴洛克精神之融合，也就是鶩求有傳統靈魂之西方式樣，成爲現代式樣，故所倡導利休灰之妙喜庵中灰綠色當做「空寂」之多顏色，並認爲異文化之共存可融合新的文化，而建築之外部環境與內部空間之協調共存，可以創造新的空間理論，此導源於中國的家庭即有家必有庭（建築物與理境之協調），並延伸出「天（即自然）人（即人造建築物）合一」之哲學觀念。

第二節　東京時代之官廳建築

　　東京時代在明治初期，官廳（即政府機關）建築主要由大藏省主持，明治七年（1874）一月則改由新設的工部管理，除官廳外，也參與學校及民間工程之設計與監督，當時敦聘許多西洋建築技師參與官廳建築之設計與監督，故洋風建築大盛，直至明治十八年（1885）12 月工部省裁廢爲止，其後日本產業浸盛，挾其中日、日俄戰爭之勝利，國強民富，工部大學建築系畢業學生之養成，建築設計遂不假手於他人。至於工程施工，民間在舊幕府時代除遺留下來營造廠如清水組、竹中工務店外，並設立日本土木工會社、大林組、安藤組等新的營造廠。建築材料方面，日本在江戶末年也就是在安政四年（1857），長崎飽浦製鐵所（即三菱造船所前身）在荷蘭人哈爾第斯的指導下首先設置磚窯工場，並燒製日本史上第一批紅磚（日人稱爲煉瓦），比我國用磚歷史慢了三千年以上（我國在西周初期之豐鎬兩京即開始用磚建屋），但產量不多，初期向

需輸入，如明治五年（1872）竣工的工部大學博物館尚用英國輸入紅磚，明治
七年（1874）產量漸增，才大量應用。水泥之製造，以明治四年（1871）內務
省土木寮著手創立，於明治十六年（1883）在淺野創立淺野水泥工場及小野田
水泥工場，終於在明治十七年（1884）生產出全日本第一批水泥，明治十九年
（1886）後逐漸應用於建築工程。鋼筋混凝土之應用，日本最早使用於明治三
十九年（1906）竣工的京都琵琶湖輸水路上架在山科日岡隧道東口之弧形桁橋
樑上，明治四十年以後始用於建築物上，如明治四十二年（1909）完工之澀澤
倉庫係日本最早鋼筋混凝土造建築物，故紅磚、水泥及鋼筋混凝土在日本應用
之歷史甚短。

　　明治初期之官廳建築主要是木造洋館建築，設計工作大部份出自洋人之
手，屬於土藏塗壁造的建築物，如明治七年（1874）完工的四日市驛遞寮，萬
世橋際租稅寮，以及明治八年（1875）竣工的元老院議事堂，明治九年（1876）
完工的礦山寮以及內務部各寮；屬於石張付木骨造（木構造石牆）的有東京延
遼館，木挽町之蓬萊社（外賓接持館）；磚造洋館有明治七年（1874）完工的竹
橋陣營，明治四年（1871）完工之大阪造幣寮係瓦特（T. J. Waters）設計爲希
臘山牆正面及六支陶立克柱（Doric column）之正面，瓦特並於明治十一年
（1877）設計東京銀座煉瓦街洋房，明治五年（1872）之工部大學生徒館，係
二樓哥德式樣，由孟賓（M' Vean）設計，使用英製紅磚，以及明治七年（1874）
完工之工部大學博物館，總建坪達 2,200 平方公尺，爲二樓哥德式樣；其次康
多（Josiah Condor）與波維爾（C. de. Boinvile）設計了許多磚造洋館官廳，如
波維爾各設計外務省本廳明治十四年（1881）竣工，波維爾與瓦特（T. J. Waters）
聯合設計之紙幣寮製造所明治九年（1876）竣工，波維爾與戴克（J. Daick）設
計工務部大學講堂明治十年（1877）完工，爲三層巴洛克式樣門面。康多設計
的二層磚造上野博物館完工於明治十五年（1890）以及明治十六年（1891）竣
工的鹿鳴館，二樓維多利亞式樣，耗資十八萬日幣，明治十八年（1885）完工
之北白川宮邸宅（三層磚造，北白川宮死於 1895 年 8 月侵臺之役），和東京帝
大法文校舍（竣工於明治十七年），瓦特設計木挽町電信中央局於明治十年
（1877）完工，雷卡斯（Lescasse）設計之永田町印度公使館，康多並設計明
治十三年（1880）完工之開拓使物產賣別所，爲二層十九世紀多鐸式建築物，

以及明治十五年（1882）完工的東京帝室博物館，雙層長形橫列式建築，中央塔樓有伊斯蘭式之蔥花栱，以及明治二十七年（1894）完工之三菱舊一號館為三層文藝復興式樣。瓦特之大阪泉市觀（1870）為典型殖民地二層維多利亞式；戴克在明治二十六年（1893）之江田島海軍兵學校生徒館則為雙層仿羅馬建築式樣，格林（Greene）於明治十九年（1886）設計京都同志社禮拜堂則為二層歌德式樣，市利會（R. P. Bridgens）於明治四年（1871）設計之橫濱驛（火車站）為雙樓夾廊之維多利亞式樣。

明治中期，德國建築師恩得（Ende）和波克曼（Bockmann）來日本主持日比谷地區官衙建築計畫，計畫包括司法省等八省以及帝國議會議事堂、東京裁判所等官衙集中建築計畫，除引進德意志建築風格外，為求地質穩固，曾經開挖 100 尺（30 公尺）見方，深 60 尺（18 公尺）的大坑進行地質調查，做為建物載重之依據，帝國議會議事堂完工於明治二十三年（1890），東京裁判所完成於明治二十八年，司法省於明治二十九年竣工，這是明治中期官廳建築之大事。

明治末期，人口集中於一萬人口都市，約為明治中期二倍，達全日本城市之 25%，促使建築趨向高層化，而鋼筋混凝土構造之運用，更促進民間建築高層化（十層以下）大量發展，但官廳建築因基地不受限制以及為求辦公方便起見，層數仍然不高，大部份在五樓以下，而殖民地之官廳建築卻不然，為表示殖民地總督權威，除了高於民居之官衙外，另置高於官衙二倍以上塔樓凸出於建築物中央，高聳入雲，以震懾殖民地被統治的異族，如臺灣與朝鮮總督府皆如此，這是符合政治情勢而形成的建築風格，這種建築物稱為「殖民地官廳建築式樣」，蓋仿效英國之印度及馬來亞殖民地官署建築物之樣式。其次，明治末期，洋風建築之官廳已不假手於洋人專家，而由日本建築師主導，例如明治二十六年竣工的東京府廳舍，係德意志文藝復興式樣之磚造建築，由妻木賴黃設計；明治三十二年（1899）瀧大吉設計之東京參謀本部係仿羅馬萬神廟（The Pahthecn Rome）設計；明治三十二年（1899）落成的東京商業會議所，三層磚造，德意志文藝復興式樣，亦由妻木賴黃設計；明治四十一年完工的表慶館，為磚造文藝復興式樣，由新家孝正設計；明治四十三年（1909）完工之赤阪雜宮，鋼骨磚造三層，仿造凡爾賽宮外形法蘭西巴洛克式樣，為明治時代最大官

廳建築（如圖 11-2 所示），由宮殿建築家片山東熊設計，總面積 15,000m²，昭和四十九年（1974）改為引賓館，其大廳天井採用巴洛克弧稜橢圓鏡板，鏡板有天棚畫，頗為華麗；明治四十四年（1911）福岡常次郎設計之東京警視廳為英吉利文藝復興式樣，正面圓頂上有方形塔樓。

圖 11-2　赤阪離宮

大正時代是鋼筋混凝土構造（以下簡稱 R.C 造）以及鋼骨構造之興盛期，並有高層官廳出現，舉例如下：

大正四年（1915）竣工的福岡縣廳舍與大正五年竣工之山口縣廳舍係磚造建築；大正七年完工的大阪市中央公會堂係鋼骨磚造建築；大正十年（1921）完工的大阪市廳舍係 SRC 造建築，同年完成的樞密院廳舍亦為鋼骨鋼筋混凝土造（S.R.C 造）；同年亦有純日本式樣 RC 造建築之明治神宮寶物館，外表仿昭和正倉院式樣；福井縣廳舍亦為 RC 造，大正十二年（1923）完工；而明治神宮繪畫館係關東大地震後之大建築，RC 構造外部砌貼石材。

昭和初期，日本本土之分離派建築新思潮產生，受表現主義影響之風格處處可見，舉例如下：昭和二年（1927）之京都市廳舍，開始有官廳高高在上帝冠式樣之高聳塔樓；昭和四年（1929）東京市政會館，五樓建築主體卻堆疊逐層縮小塔樓，為分離派大將佐藤功一之傑作；昭和六年（1931）東京警視廳震

災後改建完成，利用逐層縮小平面 R.C 塊體有原重樸素之美；昭和三年（1928）神奈川縣廳舍，其高聳之塔樓有如雨後春筍爬地而起；昭和八年（1933），內田祥三設計東方文化東京研究所，則係不對稱凵字形平面之廡殿屋頂建築，正房為高廂房，右廂高於左廂，為傳統之復蘇式樣。

　　日本國會議事堂，原稱「帝國議會」，在東京日比谷公園內，建於明治二十三年（1890），原為木造二層英吉利復興式樣，分為貴族院與眾議院，但是完工二個月後，在明治二十四年（1891）二月及大正十四年（1925）九月兩度遭火燒焚毀（如圖 11-3 所示）。大正九年（1920）原政內閣提出重建計劃，但限於財政關係，共歷十六年，直至昭和十一年（1936）始完工，由大藏省議院建築局設計，平面日字型，為折衷式樣，三層總面積 52,000 平方公尺，外表貼砌花崗岩風格簡潔樸實，塔樓方型，上方有南美馬耶金字塔型屋頂，塔樓全高 62 公尺（如圖 11-4、11-5 所示）。

圖 11-3　火燒帝國議會圖（1891 年 1 月 20 日）小林清親繪

圖 11-4　國會議事堂鳥瞰圖　　　圖 11-5　由天井眺望國會議事堂

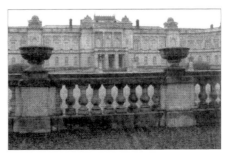

　　戰後，各市廳舍常因地價關係而高層化，如丹下健三設計於昭和三十二年
（1957）竣工之東京市第一廳高九層，總樓地板面積31,316平方公尺，前高後
低，後方都民大廳；同年完工的岡山縣政府廳高九層，前川國男設計；丹下健
三設計之香川縣政府廳舍高九層，昭和三十三年（1958）完工，平面丁字形，
前高後低，立面凸出懸臂樑、樓版、橫欄構成幾何形組綴圖案，引人入勝，公
眾廳及會議室在前，行政部門在後面，前高後低；佐藤武夫設計之新潟市政府
廳舍，前面八層為行政部門，後面三層為議會，中央中庭，建在一長方形基地
上，八層行政樓平面正方形，均衡整齊。由競圖比賽出線的下關市政府廳舍由
田中誠設計，高八層，L形，一樓全是市民公眾廳，不設行政廳，頗有以市民
為主人的感覺。這些建築物，以使用之需要定出設計房屋之面積，其外表亦強
求親民作風，而無如前專制體制之中央高塔以震懾百姓，使萬家歸心之風格；
昭和三十三年（1958），佐藤武夫設計之旭川市廳舍，採用高低建築式樣，同
時具有水平及豎向感覺，受勒戈必意（Le Corbusier）聯合國大廈高低建築之影
響。浦邊鎮太郎在昭和五十五年（1980）設計興建完成的岡山縣倉敷市政廳，
係一組九層樓為公廳、十層塔樓及三層之會議廳組成，其特色在主要出入口處
以反射玻璃照射八角形內庭，古典式塔樓及顯著轉角石，及淵源於希臘愛奧尼
克柱子夾峙拱門，其設計構想據浦邊自稱得自於歐特堡（Ostberg）市政廳之靈
感，但外形企圖籍高矗塔樓吸收常人視線卻是非常成功的作品（如圖 11-6 所
示）。

圖 11-6　岡山縣倉敷市政廳配置圖（左），二樓平面圖（右）

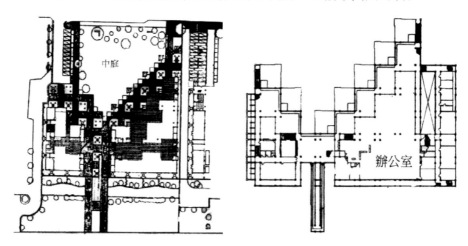

　　琉球之名護市政廳由大竹康市設計，昭和五十六年（1981）竣工，其間單元由雙層框格連結圍成北廣場，並堆積成三個金字塔狀塊體之結構型式，面對廣場則設有連續臺階及平臺，稱爲「朝儀」，而兩個建築塊體間之坡道，可提供南方海面及北方城市之景觀。屋頂上用混凝土塊與粉紅色混凝土塊組成屋面，象徵琉球傳統屋面形式。本設計可稱建物與當地景觀民俗絕佳之融合（如圖 11-7 所示）。

圖 11-7　琉球名護市政廳配置圖（左），一樓平面圖（右）

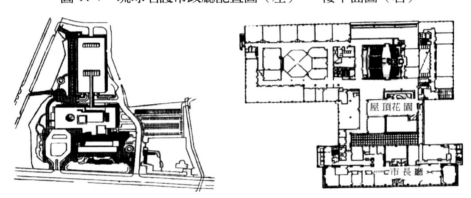

第三節　東京時代之神社建築

　　明治維新以後，王政復古，以天皇爲神，強調了神佛分離，故神社成爲單純不再有佛教建築的個體，舉如堂、塔一律廢除，但千年以來佛教風格仍影響著神社建築。皇室興建神社稱爲「官國幣社」，依其規模大小可分爲大中小三種社格，並規定本殿之規模，大社三間三面，中社三間二面，小社正方一間，並設置千木及勝馬木裝飾，而拜殿規模，大社三間二面，中社三間三面，小社三間二面，屋頂採用歇山形式，茲列舉明治期間著名神社說明如下：

一、靖國神社

　　位在東京市千代田區九段北三丁目靖國通，距皇居西面約 0.7 公里。建於明治二年（1869），原奉祀戊辰戰爭（即明治維新時討幕之戰）勤王之陣亡烈士，原名東京招魂社，明治十二年改名爲靖國神社，再祀奉甲午、日俄、一次大戰、侵華戰爭以及二次世界大戰以來陣亡將士之靈，現共計奉祀靈位已達2,466,000 位，遂成爲日本國家忠烈祠，然奉祀二戰超級戰犯東條英機等人之靈

位，更增東亞各國非議。

　　靖國神社平面呈旗旛形，神社由伊藤平左衛門設計，屬於神明造型式。主要出入口在東面（即旗杆部），社號標碑在前，左右有社燈籠，標碑進內為木牌坊大鳥居，大正八年（1919）用臺灣千年檜木建造，屬神明鳥居樣式，其內為明治二十六年（1893）所建大村益次郎銅像，再西進為青銅第二鳥居，亦為神明鳥居樣式，明治二十年（1887）建竣，左有大手水舍，舍內有18噸花崗石洗手水盆，銅鳥居內即為神門，昭和九年（1934）建，三間二面，有門無壁，雙扇大門有1.5m菊花徽，懸山檜木皮屋頂，屋脊兩端伸出義柱，平成六年（1994）更換銅板瓦。

　　神門內為拜殿，建於明治三十四年（1901），七間五面，歇山屋頂，正面三間具千鳥破風及唐破風之拜亭抱廈。拜殿後為本殿，建於明治五年（1872），正面五級臺階，本殿為唯一神明造，前簷中央有伸出拜亭，正脊排柱，脊端義柱。本殿與拜殿以迴廊連接。本殿左有元宮及鎮靈社，為祭幕末及後代戰死之靈的小祠；右後方有神池庭，為迴遊式庭園，園內建有行雲、洗心、靖泉亭，園北有明治二年所建相撲角力場。本殿之北方有軍用動物慰靈處，如鳩魂塔、軍馬及軍犬慰靈像，並設招魂齋庭之露天庭。神門北方設有能樂堂，有能樂舞臺，其北角有遊就館，建於明治十五年（1882），收藏日本歷次戰爭史料及文物，取《荀子・勸學篇》所云：「君子居必擇鄉，遊必就士。」之文而名，原為磚造城堡建築，大正十二年（1923）關東大地震崩塌，翌年改建成二層加強磚造建築，其一層陽臺用成排水泥蟬肚形雀替支撐，二層中央懸山屋頂，昭和六十年（1985）修建（如圖11-8、11-9、11-10所示）。

圖11-8　靖國神社拜殿　　　　　　圖11-9　靖國神社本殿

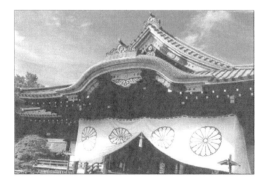

圖 11-10　昭和十二年（1937 年）上原古年所繪《靖國神社全景》掛圖

二、平安神宮

在京都市上京區岡崎公內，創立於明治二十八年（1895），奉祀桓武天皇，
爲流造式樣之神社，屬於官幣大社。紀念桓武天皇遷都 1100 年而建，由伊東忠

太與木子清敬聯合設計，模仿平安宮大內裏朝堂院之制，平安神宮配置採用對稱中軸建築，由應天門、龍尾壇、大極殿、神壇爲軸線建築（如圖 11-11 所示）。

其神宮門即應天門（如圖 11-12 所示），爲重簷歇山大殿，下簷上有平座勾欄，其內有龍尾壇，高五尺，兩旁有蒼龍與白虎兩樓（如圖 11-13 所示），社殿（即大極殿）高 55 尺（16.5 公尺），丹塗碧瓦，屋脊兩端有金銅鴟吻，社殿東西面寬 110 尺（33 公尺），南北進深 40 尺（12 公尺），十一開間，有朱欄及石階，依據平安京朝堂院八分之五比例設計興建。

圖 11-11　平安神宮配置平面圖　　　圖 11-12　平安神宮大極殿

圖 11-13　平安神宮蒼龍樓外觀（左），剖面圖（右）

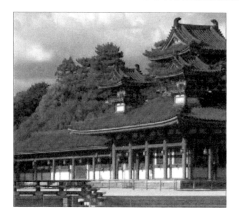

三、臺灣神社

　　日本統治臺灣五十年期間於臺灣各地興建的神社共 68 座，其中最宏偉的臺灣神社位於臺北市劍潭附近的劍潭山山頂，是日據時期所建的神社中最大中社。建於明治三十四年（1901）2 月，於同年 9 月 26 日完工，並在 10 月 24 日舉行落成大典，是臺灣第二座神社（註1），主要是祭祀侵臺大將北白川宮能久親王，昭和十九年（1944）6 月 17 日增設天照大神後，正式升格成為臺灣神宮。原本預計於同年 12 月 28 日舉行鎮座祭，慶祝遷移至新境地（臺灣神宮），然而在 10 月 25 日，一架要降落至松山機場的客機不幸失事墜毀在臺灣神社新境地附近，引發的大火燒毀了神社內眾多的建築，包含鳥居、石燈、臺灣總督府警察招魂碑等，一直到戰爭結束後都沒有再復原。

　　神社總面積約 5 公頃（約 15,000 坪）左右，屬於神明造之官幣大社，係伊東忠太與武田五一聯合設計，再由日本專門負責社寺及皇家建築的傳統工匠「宮大工」木子清敬來負責督工建造，包含了狛犬（註2）、鳥居、石燈籠、社務所、手水舍（洗手間）、拜殿、本殿等，由下而上分成三階梯的形式，本殿位在最高處的位置。神門共五道，為神明鳥居樣式，再登上臺階直達本殿，本殿為單層破風造，前簷凸出唐破風為拜亭，本殿與拜殿之間以幣殿連接成為「權限造」的配置，依山而建，氣勢雄偉（如圖 11-14 所示），並將臺北火車站做為參拜起點，經此街道（今中山北路）直達位於劍潭山的臺灣神社祭拜。

圖 11-14　臺灣神社插圖（左）及臺灣神社本殿（右）

〔註 1〕　第一座為臺南的開山神社，現今的延平郡王祠。

〔註 2〕　狛犬就是石獅子，日本神社之鎮社吉祥獸，有謂石獅無角張口、狛犬有角閉口，惟臺灣神社遺留狛犬現置於臺北劍潭公園前，係無角張口，與石獅無異。

神社已在 1945 年光復時拆除，原址即今臺北市圓山今太原五百完人祠及圓山大飯店所在，神社本殿內所擺飾金龍銅雕現置於圓山大飯店金龍廳內；另臺灣神社原置有一對銅牛，係昭和十年（1935）日本殖民地當局臺灣總督府為紀念統治臺灣四十週年，特別盛大舉辦了「始政四十週年」紀念博覽會，正值當時日本關東軍扶持的滿清遜帝溥儀在中國東北建立了偽「滿州國」，偽滿州國特別致贈這對銅牛給臺灣總督府，今遷至國立臺灣博物館前。

四、明治神宮

在東京澀谷區代代木公園內，佔地達 75 公頃，建於大正九年（1920），從日本各地和朝鮮、臺灣運來 365 種 12 萬株樹木種植其中。為造營局設計之官幣大社，奉祀明治天皇及其后昭憲，原制三重圍牆，第一社牆內有便殿，第二道社牆內有拜殿，屋頂為懸山式，中央唐破風抬高，第三道社牆由中門入內為本殿，中門為五間重簷歇山殿門，本殿為十一間大殿，正脊有唐式鴟吻，神宮共有三道鳥居（如圖 11-15 所示）。神宮前南北參道交會之處的第二迹大鳥居，是日本最大的木製鳥居，高 12 公尺，兩柱間距 9.1 公尺，柱徑 1.2 公尺，重達 13 頓，是日本最大的木製明神鳥居，屬於「明神鳥居」的型式。原始的鳥居在昭和四十一年（1966）因遭雷擊而損壞，除本殿及其後方寶物殿外，其他明治神宮的主要堂宇在昭和四十一年（1945）4 月二戰末期被炸毀，直到昭和五十四年（1958）11 月才重建完成，其新建大鳥居則是由昭和五十年（1975）向臺灣採購巒大山樹齡 1,500 年的扁柏製成。

圖 11-15　明治神宮本殿（左）及明神大鳥居（右）

第四節　東京時代初期殖民地官衙建築

　　日本於明治二十八年（1895）屠滅義軍，佔領臺灣，並於明治四十三年（1910）毒殺閔妃（即明成皇后）吞併朝鮮後，在這二個重要殖民地設立總督府，以控制殖民地的政治、經濟與文化，茲敘述如下：

一、臺灣總督府廳舍

　　臺灣總督府的位置於日據時代在臺北市榮町一丁目（今臺北市重慶南路、博愛路、寶慶路、貴陽街所夾之街廓），亦即今總統府介壽館，佔地 7,158 平方公尺，係日據第五任總督佐久間馬太創建，由長野宇平治設計，於大正一年（1912）六月開工，歷經七年於大正八年（1919）三月竣工，塔樓及建築物的中、東、北部在二次大戰末期（1945 年 5 月 31 日）被盟機轟炸造成嚴重損害，臺灣光復後二年，由臺灣省政府開始進行修復，派高啓明、劉漢朝、李重耀等人負責修復設計，現今仍有修復痕跡（如圖 11-16 所示）。

圖 11-16　殖民地象徵——臺灣總督府立面圖

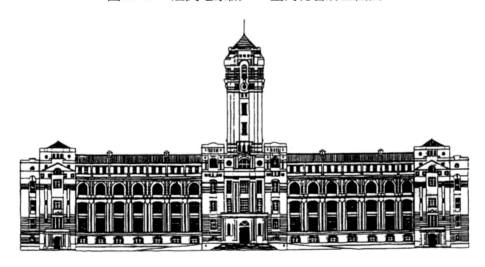

　　總督府為地下一層地上四層法蘭西文藝復興式樣，正面寬約 140 公尺，側面寬約 85 公尺，總面積 31,600 平方公尺，主體構造為 R.C 造，外面砌以磚石，一樓貼砌石材，二至五樓貼砌紅磚，窗楣砌石，四樓連續半圓拱圈以雙簇柱間隔，五樓退縮，有露臺平座及欄杆。四隅角塔屋頂為金字塔型，高度略低於中央塔，角隅截角，以兩面山形牆支撐稍高方尖屋頂，平面「日」字形，中央二

處中庭，分處南北，平角或南北兩菀，將建築物分隔成「口字形」。建築物門前有多柱門廊，門廊凸出，有六組科林斯簇柱夾峙拱門石砌。建物內部有中央挑高達 16.5 公尺之敞廳內後方有四根科林斯光，梭柱夾 18 級臺階，直接中央馬蹄形壁龕，旁有室內環廊，以支撐其上疊澀之上簷，其天花為平棋簷，上有馬蹄形之圓窗及方窗之飾壁，敞廳之屋頂凸出四面坪頂上。中央塔樓高達 60 尺（24 公尺），平面方簾隅形，塔頂以八方簇柱夾峙壁體，其上有金字塔形屋頂及旗桿，主體五層建築物高 24.5 公尺，方向向東，總高 49.5 公尺，為日據時代全省最高大建築物，當時耗費 280 萬元日幣。

　　本建築物超出主建築二倍之高矗塔樓睥睨臺北市，象徵殖民地總督高高在上之用意，其面向東，是叫臺灣子民永遠地不要懷念西方的故國——中國，以防殖民地臺灣人民與中國裡應外合來推翻殖民總督之設計觀念（如圖 11-17 所示）。

圖 11-17　今日臺灣總督府外觀

二、朝鮮總督府廳舍

　　在韓國首爾世宗路光化門內景福宮勤政門前，係昭和一年（1926），朝鮮總督寺內正毅創建。

　　朝鮮總督府廳舍主體建築四層，平面又是日字形，有二個中央中庭，中央有塔樓，並有一個聖彼得教堂式的羅馬圓頂，係意大利文藝復興式樣，圓頂立

於環形圓樓上，圓樓開十二面窗，並有四支方柱夾撐，前後面各有一四柱門廊，柱高四層爲科林斯柱式，本廳舍外表裝飾較臺灣總督府簡潔樸實（如圖 11-18 所示）。

圖 11-18　朝鮮總督府舊觀

　　朝鮮總督府爲日本帝國主義侵略象徵，其位置擋在朝鮮王室正宮——景福宮之前，以鎮壓朝鮮王氣，曾在二戰後做爲美軍辦公處。昭和二十三年（1948）大韓民國成立，將其門前廣場做爲慶祝會場，但韓國人民對此建築永懷胸中之痛，朝鮮總督府對於具有民族思想之韓國人有如荊棘在背，故在平成七年（1995）十月由金詠三總統下令拆除此日本帝國主義殖民之遺跡，如今已夷爲平地，歷時 70 年之殖民象徵終於灰飛煙滅，大快韓國人心。

第五節　東京時代之佛寺建築

　　明治維新以後到二次大戰前，王權發達，神佛合一思想變爲神皇合一思想，故神社建築昌盛，而佛寺建築日漸式微，舊佛寺只當做美術古蹟看待，民間也是當做儀式場所式場。明治三十年（1897）六月頒布古社寺保存法會指定 40 棟佛寺爲特別保護建築物，二次大戰後實施君主立憲，日人信仰中心移往日

本固有神社，以及崇尚西方基督教、天主教，故佛寺修繕較多，新建佛寺較少，
茲舉以下數例說明之。

一、京都東本願寺

在京都寺下京區，烏丸通與七條通之交界處，西距西本願寺 500 公尺，爲
淨土眞宗大谷派之本山，於慶長七年（1602）自本願寺分離之獨立寺院，先建
御影堂，安置妙安寺親鸞上人之自作像，並建本堂及書院，復移建桃山伏見城
之二唐門並新建鐘樓，寬永十六年（1639）德川家光擴充寺域於東院洞以東六
條及七條之地，寺地增爲東西 194 間（370 公尺），南北 297 間（567 公尺），並
建百間新屋供累代法主之奉棲處；庭園稱「涉成園」，並建學寮，爲高倉大學寮
濫觴，天明八年（1788）重建兩堂，但在文政六年（1823）又遭火焚，再經安
政五年（1858）、元治元年（1864）兩把無名火遂夷爲廢墟，直至明治十三年
（1880）著手重建，由伊藤平左衛門設計，明治二十八年落成，現寺域達 7,400
平方公尺，主要伽藍有阿彌陀堂（本堂）、大師堂、本堂門、大師堂門、鐘樓
堂、敕使門、宮御殿、大寢殿、大玄關、白書院、黑書院、集會所、寺務所、
內事所、香部屋、寶藏寺等堂宇。

本堂面寬 21 間五尺（33 公尺），進深 26 間 2 尺 2 寸（47.9 公尺），高 5 間
五尺 5 寸（10.8 公尺），大師堂（即御影堂）面寬 35 間（67 公尺），進深 32 間
3 尺（62 公尺），高 21 間 4 寸 4 分（40 公尺），重簷歇山屋頂，其規模僅次於
東大寺大佛殿，本堂門建立於明治四十二年，原係桃山城遺物，大師堂門俗稱
「大門」，明治四十三年建立，敕使門一名「菊門」，其門扉上有菊花大紋章，
其庭園涉成園有石川假山及林園泉石等十三景，爲一池泉迴遊式庭園。

二、築地本願寺

在東京築地，昭和九年（1934）完工，係日本東洋建築史家伊東忠太設
計。

正面採用印度阿姜塔石窟寺（Rock-cut Temple Ajanta）之招提（Chatya）
型式，正面洋蔥拱形凹縮圓蓋頂由四石柱支撐，與印度招提石窟寺不同，後者
四柱放在石窟洞口，圓蓋由岩石鑿成的月形洞口，如桑齊（Sanci）之招提石窟
寺，正是伊東氏尋根復古之嘗試作品（圖 11-19 所示）。

圖 11-19　東京築地本願寺外觀

三、臺北西本願寺

　　原日據時代臺北市新起町一丁目（今長沙街二段與中華路交會南口），建於昭和七年（1932），爲單簷破風造大殿，搏風面甚大，殿在約 3 公尺臺基上，牆外有廊，臺基內應爲辦公空間，旁邊御願所爲信徒祈願處，重簷寶蓋頂，其上之刹有九層相輪，其前有唐破風拜亭，此外尚有鐘樓輪番所（宿舍）等建築物。此寺爲日本淨土眞宗本願寺派在臺惟一傳教寺院，可惜光復以後缺乏維持，已漸傾圮，又遭人佔住違建，益形破落，再經 1975 年及八十年代兩次大火，至今僅剩其整理之基址而已，惟近年已指定爲古蹟，並稍事整理（如圖 11-20 所示）。

圖 11-20　臺北西本願寺外觀（左），御願所（右）

第六節　東京時代之商業建築

明治前期〔明治元年～十八年（1868～1885）〕係所謂洋風建築發軔的時期，由西歐人傳入洋風建築；明治中期〔明治十九年～三十八年（1886～1905）〕爲全盤學習洋風建築時期，也是民間商業建築發達時期，舉凡商店、銀行、事務所皆日益鼎盛，就事務所而言，由曾彌達藏及康多（J. Condor）設計之事務所共五號館，第一號館由三菱本社、銀行及高田商會合署辦公，在明治二十七年（1894）竣工，爲三層哥德復蘇式樣，正面有三座尖塔，第三號館（郵船會社）在明治二十九年（1896）竣工，第四號館（古河事務所）明治三十八年（1905）竣工，第五號館明治三十八年完工；明治末期以後，事務所因水泥、磚及鋼筋之廣泛運用，其風尚漸趨高層化，如明治四十五年竣工之三井貸款事務所爲六層 S.R.C 造，大正三年（1914）完工三越吳服店爲五層鋼骨造，大正六年（1917）完工之東京日清保險會社，佐藤功一郎設計，L 形平面，屋面採用千鳥破風，L 形之會合點採用圓形四層塔樓，其上有八角形屋頂。大正十二年竣工的丸之內大廈爲高九層之事務所，由三菱建築部設計，並由美國普蘭公司（Plan co）精確估算經費，正側立面完全一致，一樓中央有三個拱門廊，是大正時代最龐大的事務所；而昭和九年（1934）竣工的明治生命館在千代田區東京驛西南，岡田信一郎設計，則爲洋館建築之頂峰，高八層，立面分爲三部份，以粗石嵌貼基層以及五層高聳之科林斯列柱身和有線簷之雙頂層構成，比例極佳，基層採用拱窗點綴於天然粗石壁之中，中央有中庭，並以玻璃覆蓋形成採光之光庭，爲近代事務所建築之佳例。

昭和十三年（1938）完成的東京第一生命本館，渡邊仁設計，高七層，R.C 造，正面八根高達五層之方形巨柱配合其上二層雙排矩形窗，建築物臨水倒影，有如海上郵輪。昭和八年（1933），安井武雄設計之大阪煤氣大廈，八層，L 形平面，前面凹入空間佈置前庭，壁面凸出飾柱。昭和三十四年（1959）村田政貞設計東京國際貿易中心，其外形爲縮頭烏龜之薄殼構造，頗標新立異。昭和四十三年（1968）郭茂林設計日本第一高樓三十八層東京霞關大樓，其高聳入雲暨柱具有令人震憾之垂直效果。

昭和二十六年（1963）完成之東京日本生命日比谷大樓，高僅七層，但其以石條分隔之立字形窗組綴成有機之立面，被稱爲反現代主義之簡潔立面，但

卻是感情充沛之奔放風格（如圖 11-21 所示）。

　　完成於昭和四十一年（1966）之東京新力大樓，蘆原義信設計，SRC 構造，地下六層，地上八層，大樓正面用鋁百葉窗，樓梯間用 2,300 支電視真空管，夜間時，百葉窗如隔著珠簾的水晶宮，真空管則映出了各種高新科技之變景，令十字路口的行人駐足並感受到公司之創新與躍進。昭和四十一年完成林昌二設計皇居旁綜合辦公大樓，其外觀為預鑄窗框與暴露之落水管之單調機械式大樓，但是前後配置兩個高聳圓柱形白色服務圓核，使建築物產生高度協調，而室內供報社、雜誌社及其他用途辦公室，並有購物商店街設施，由服務核居中聯繫，其機能無懈可擊（如圖 11-22 所示）。

圖 11-21　東京日本生命日比谷大樓　　　圖 11-22　皇居旁綜合辦公室

　　昭和四十一年（1966）完工丹下健三設計的山梨傳播中心，為具有傳播公司、新聞報導、印刷公司之綜合大樓，為了解決不同用途之靈活機能，丹下依用途分為上中下層，並以 16 個核心圓柱解決垂直交通，以及平面聯繫之問題（如圖 11-23 左所示）。此種創造了三維彈性思維，外觀上幾個高低不同之核心圓柱襯托各平面層地板，遠望如海上遊輪駛向世界（如圖 11-23 右所示）。

　　銀行方面，以已毀的舊第一國立銀行最早，明治六年（1973）竣工，係二層洋館建築，一樓用連續拱形窗，二樓屋簷用古典希臘式線簷（cornice），建築屋頂上之塔屋採用唐破風及千鳥破風交互運用，猶如天守閣加上西洋望樓，故本館可謂和洋折衷式樣，為清水喜助式設計。駿河舊三井銀行係木造洋館，外壁貼以石材，立面垂直線條，屋簷用線簷，屋頂凸出物加一鯱飾，此銀行已毀於關東震災。

圖 11-23　山梨傳播中心平面圖（左）及立面圖（右）

明治中期後，銀行立面漸趨穩重，如明治二十八年（1895）竣工之日本銀行本店係石造三層建築，文藝復興式樣，由辰野金吾設計，一樓較高，入口採用拱門門廊凸出有線簷，用四根圓柱來支撐露臺，第二層有四根科林斯貼牆壁柱支撐山牆（如圖 11-24 所示）。

日本勸業銀行亦爲和洋折衷式樣，三層木造建築，明治三十二年（1899）竣工，妻木賴黃設計，有千鳥破風及唐破風屋頂（如圖 11-25 所示）。

明治三十五年（1902）竣工之三井銀行本店，係鋼骨磚造三層之英吉利文藝復興式樣，屋頂採用英國都鐸式式樣（Tudor style）〔註 3〕，外表貼以面

圖 11-24
東京日本銀行入口門面

圖 11-25
明治時代之日本勸業銀行本店

〔註 3〕都鐸式式樣（Tudor style），英國都鐸王朝（1485～1603）建築式樣，裝飾性的半木結構，具有高聳的雙面斜頂、凸出交錯的山牆、高而窄的窗戶、門窗上的小型方格玻璃、巨大的裝飾性的煙囪管帽等特徵。

磚，一樓及窗框牆角嵌砌石材，係洋館貼面磚之嚆矢，由橫河民輔設計（如圖
11-26 所示），可惜銀行已毀於關東震災之火。

圖 11-26　明治末年東京三井銀行本店

　　弘前之青森銀行紀念館在明治三十七年（1904）完工，二樓式折衷樣，基
層窗楣有山牆，一面有斜屋頂，另一邊為有欄杆的屋頂平臺（如圖 11-27 所
示），堀江佐吉設計。同年完成的橫濱正金銀行，妻木賴黃設計，三層意大利復
興式樣，正門為馬蹄拱門，二樓雙窗上有半圓拱楣，正面最上為希臘式山牆，
屋頂上有中世紀哥德式圓頂，圓頂弧稜間開圓窗（如圖 11-28 所示）。明治四十
三年（1910）完成的三菱銀行大阪支店，曾彌達藏設計，二層意大利復興建築
式樣，其角隅之高矗圓形塔樓高出建築物一倍，一層高有山牆之大門，二樓開
有山牆之窗三面，三樓開設十面聯式法圈半圓拱窗，四樓六柱支撐上面圓頂
（如圖 11-29 所示）。

圖 11-27　弘前之青森銀行紀念館　　　圖 11-28　明治時代橫濱正金銀行

 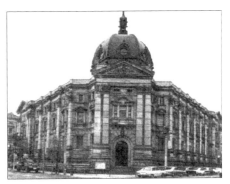

圖 11-29
明治末年三菱銀行大阪支店

圖 11-30
大正時代東京日本興業銀行

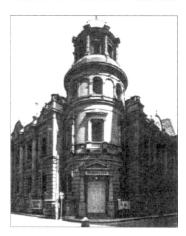

　　大正十二年（1923）東京之日本興業銀行本店，六層 R.C 造建築，新技術傳入的分離派表現主義作品，渡邊節設計（如圖 11-30 所示）。

　　大正十二年（1923），石本喜久治設計山口銀行東京支店，七層，二面臨街各開一大菇形窗，其上做聯式垂直角窗直達屋頂，有強烈表現主義特色（如圖 11-31 所示）。大正十一年（1922）東京三菱銀行本店，正面八根大愛奧尼克柱子支撐，櫻井小太郎設計，為三十年代分離派所追求的折衷式樣，因係鋼骨造，外牆貼砌磚石，增加震度抵抗力，倖免於當年之震災。昭和四年（1929）東京日本勸業銀行本店震災後的重建完成，五層以下六根科林斯柱圍成四樓高拱門

圖 11-31　大正時代
山口銀行東京支店

圖 11-32
昭和時代東京第一銀行本店

道，顯出銀行之氣派，渡邊節設計，爲典型折衷式樣，西村好時在一年後也設計完成同式樣的東京第一銀行本店（如圖 11-32 所示）。

　　戰後，傳統與近代主義交錯之際，第三代建築師前川國男設計東京日本相互銀行本店完成於昭和二十七年（1952），八層 R.C 造，正面帶狀玻璃窗與帶狀牆壁所形成水平感覺，正是當初新的嘗試，角隅部份除一樓外，凹入可做爲銀行招牌，正是商業建築所強調之要素。而昭和五十年（1925）完成之長崎新和銀行本行爲白井晟一設計，此銀行分三階段施工，每一階段型式材料不同，第一階段爲大理石被覆八角塊體，被黑色花崗石覆面的橢圓柱體貫穿，第二階段爲表面粗石且有狹長勾縫之塔樓，第三階段才是建物本體，而白井歷經十年工期將不同時間及材料之空間協調處理有條不紊，其構思導源於現代之義崇尚理性化、共通化及一致性之理論。昭和四十一年（1966）完成的福岡相互銀行大分分行爲磯崎新大膽前衛的嘗試之作，正面雙柱架支撐碩大之石板貼面之塊體，頗有雙臂擎天之感覺（如圖 11-33 所示）。

　　娛樂建築以明治四十三年（1910）完工之帝國劇場最著名（如圖 11-34 所示），在千代田區有樂町，臨日比谷壕，供爲日本歌舞伎介紹給外國之表演場，舊場係磚面鋼構三層建築，爲法蘭西文藝復興式樣，橫河工務所設計，因建築年久朽壞，現已改建爲八層玻璃維護幕牆建築，倒影在波光瀲瀲之中，仿如水下之水晶宮，景觀極佳。

圖 11-33　福岡　　　　　　　　　　圖 11-34
相互銀行大分分行　　　　　　　明治時代帝國劇場

　　大正十四年（1925）一月竣工之歌舞伎座位於東銀座驛旁，爲純和風建築，由岡田信一郎設計，鋼筋混凝土構成，高三層，屋頂有並排之歇山破風、千鳥破風，一層有瓦簷，中央爲唐破風，二層之邊間有凸出壁面之平座勾欄，立面樑柱浮出壁外，結構雄渾（如圖 11-35、11-36 所示）。

圖 11-35　歌舞伎座正面外觀　　　圖 11-36　今日歌舞伎座正面外觀

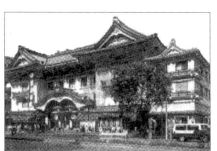

　　昭和四十四年（1969）完成之東京新宿一番館及昭和四十五年完成的二番館，爲竹山實對日本傳統娛樂文化精神的大嘗試，一番館外型如啤酒瓶形，但是其下半部凸出之角塊陽臺及頂部之凹陷，加上如圖案似的色彩，令人想像係美工的勞作，下半部八層樓有反射玻璃，白天就像照耀大地的鏡子，晚上則如水晶宮，使室內碩大挑空覺得是人間仙境（如圖 11-37、11-38）。二番館在一番館對面，其外形如幾個斜切盒子堆塑而成，有的鑲嵌玻璃，有的繪畫圖案，有的凸出雕塑品，其外形變化多端但仍有對稱均衡之視覺觀感（如圖 11-39、11-40 所示）。此二館可謂竹山實對消費文化之浮世繪作品。

圖 11-37　東京新宿一番館平面圖　　　圖 11-38　一番館外觀

圖 11-39　東京新宿二番館平面圖　　圖 11-40　二番館外觀

旅館建築方面，原渡邊讓設計，明治二十三年（1890）完工之東京帝國飯店爲二層維多利亞式斜屋頂、具有老虎窗之洋樓，磚木構造，三十年後因木構腐蛀而空建禮聘。大正十一年（1922）由二十世紀建築大師佛蘭克賴特（Frank Lloyd Wright）設計，採

圖 11-41　帝國飯店

用筏式基礎並打入木樁，結構主體爲 R.C 構造，三層，四周飾以精工之欄杆，外表飾以空心磚、黃石與青銅，客房建在 150m 長的雙翼，通廊高出路面 5m，連接餐廳、客房及戲院，戲院容一千座位，內部棟樑飾有圖案及孔雀，並有展覽室及游泳池，佛蘭克設計酬金高達美金 38 萬元，佛蘭克賴特此設計式樣對日本建築風格影響很大，日本人稱此種式樣爲「賴特式建築」。而帝國飯店之基礎又經過大正十二年（1923）關東地震的考驗，證實其樁式筏基在沉泥質黏土基礎之正確性（如圖 11-41 所示）。

明治四十二年（1909）建成的奈良飯店，歇山及懸山屋頂，外表磚木結構，爲傳統建築用近代技術之嘗試（如圖 11-42 所示）。

昭和五年（1930）興建完成的遠藤新設計的東京甲子園飯店，爲對稱式，具有四注式斜屋頂之群樓，各樓由前而後立面節節昇高，再由橫向渡樓連接，渡樓兩邊做成雙塔，以爲視覺之平衡，純粹之表現主義特色（如圖 11-43 所示）。

圖 11-42　明治末期奈良飯店　　　　圖 11-43　東京甲子園飯店

　　昭和三十八年（1963）建成的倉敷國際飯店，由浦邊鎮太郎設計，以較大傾斜之 R.C 造頂層來象徵傳統之斜屋頂，只是表現傳統之盲目摸索（如圖 11-44 所示）。

　　昭和五十七年（1982）完成的東京新高繩王子大飯店，地上十五樓 SRC 造，其立面窗臺及欄杆用半圓形構成如玉米粒型式，每個機能空間皆不獨立造型，各獨立服務設施最後由門廳相連，宴會廳採獨立出口可避免動線之紊亂，故其平面佈置是合理化與人性化，這是川野東鄉折衷主義之傑作（如圖 11-45 所示）。昭和五十八年（1983）完工的赤坂王子飯店，係丹下健三作品，以強調反射玻璃和曲折外牆來創造高聳垂直感，係丹下的高技術建築物之創新作品，與以往雕塑性藝術塊體風格迥異，正面的鋁帷牆、帶狀反射玻璃、曲折型線條正是八十年代登峰作品（如圖 11-46 所示）。宴會廳、懸垂探光箱與牆上反射鏡子更形成如無限空間之迷宮。從空中鳥瞰其鋸齒緣之雁行狀平面，正如振翼之飛雁，風格輕盈靈活。此飯店為丹下摒棄裝飾而走抽象空間之佳作。

圖 11-44　倉敷國際飯店外觀　　　　圖 11-45　新高繩王子大飯店

圖 11-46　赤坂王子大飯店一般層平面圖（左），外觀（右）

第七節　東京時代之文教建築

　　前文曾述及明治維新以後，聘請西洋建築家來日設計洋館，包括許多文教建築，最早的是以舊幕時代工學寮改成的工部大學，其生徒館由法人曼賓（M' Vean）設計，於明治五年（1872）竣工，係二樓哥德式磚造建築，本館亦由曼賓設計，係文藝復興式樣三樓磚造建築，於明治十年竣工（1877）；工部大學博物館則為面積達 2,200m^2 之二層哥德式大建築，明治七年竣工。明治九年（1876），立石清重設計之松本開智學校校倉，在信州（長野縣）松本，二層、四注瓦頂、正面、門廊下層疊澀，下有垂花雀替支撐 RC 虹樑上有雙龍飾平座，有雲紋山形欄杆、擬寶珠及花欄柱，其上為唐破風頂有一對有翼天使夾持匾額雕飾，屋頂上有雙層八角塔，每面皆有拱窗，為表現明治時期洋化初開之洋風建築（如圖 11-47 所示）。

圖 11-47　明治時期開智學校外觀（左），開智學校正面細部（右）

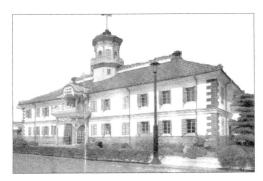

　　上野帝室博物館在明治十五年（1882）竣工，二層磚造，英人康多設計，窗戶下層用馬蹄拱窗，上層爲上蔥花拱窗，正面門廊屋頂有二個伊斯蘭式樣圓頂柱亭，係印度回教式樣（如圖 11-48 所示），已毀於關東震災。

圖 11-48　上野帝室博物館

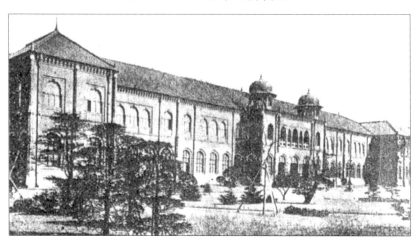

　　明治十三年（1880）竣工的東京帝國大學法文學部本館，亦爲康多設計，哥德式樣，由工部省興建，亦毀於關東震災。明治二十七年（1894）竣工的奈良博物館及二十八年竣工的京都博物館則係模仿西方文藝復興式樣的建築。明治四十三（1910）年竣工的東京國立近代美術館工藝館在東京皇居東御院平川門外，原爲近衛師團司令部廳舍，昭和四十七年（1972）改爲工藝館，係二層磚造哥德式建築，由陸軍技師田中鎮設計，兩旁有凸出之翼樓，山牆式雙坡屋頂，正面凸出門廊，有由雙柱支撐的圓拱門，屋頂上有通風樓及瞭望臺，立面簡樸莊重（如圖 11-49 所示）。

圖 11-49　東京近代美術館工藝館　　　　圖 11-50　慶應大學圖書館舊館

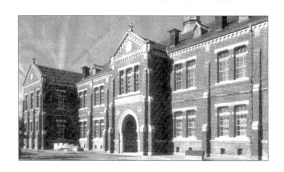

圖 11-51　慶應大學新舊圖書館原始設計透視圖

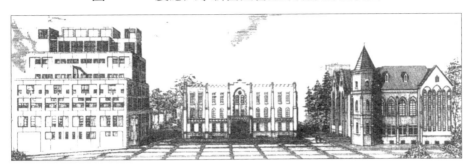

　　明治四十五年（1912）曾禰與中條事務所設計之東京慶應大學圖書館，亦為英國哥德式樣，立面屋頂有凸出三山牆面及一六角形的塔樓，在昭和五十五年（1981）完成新館，槇文彥設計新館，SRC 造三層樓，強調新舊館之協調，新館縮進以讓出人性化空間（如圖 11-50、11-51 所示）。明治三十七年日高伴所設計大阪府圖書館則採用仿羅馬萬神殿設計（如圖 11-52 所示）。

　　大正三年（1914）曾禰與中條事務所又設計東京大正博覽會工業館，正門大拱門旁採用兩個有凹槽的大圓柱形塔樓，導源於法蘭克福大教堂雙塔構想（如圖 11-53 所示）。

圖 11-52　大阪府圖書館	圖 11-53　東京大正博覽會之景館

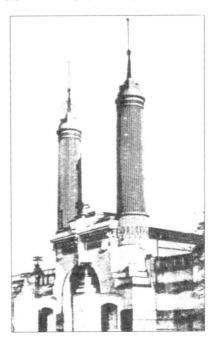

　　大正十四年，今井兼次設計的早稻田大學圖書館，具有表現主義之特色（如圖 11-54 所示）。昭和五年（1930）東京商科大學校舍爲文部省建築課設計，採用帝冠式之意大利仿羅馬式樣，其圓拱窗及連續拱圈入口正是其特徵（如圖 11-55 所示）。二次戰前，昭和九年（1934），CIAM 抬頭強調合理主義，因此鈴木忠雄設計之東京四谷第五小學校，採用兩棟軸線垂直之高低建築。

圖 11-54　早稻田大學圖書館　　　　圖 11-55　東京商科大學校舍

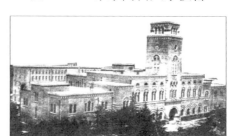

　　昭和十四年（1939）堀口捨已設計的東京大島測候所，一排長條低建築具有橫帶窗戶，其前面豎立高可入雲之氣象塔，爲垂直水平協調之作品，極富合理主義所強調形與功能的合一（如圖 11-56 所示）。

　　韓戰後，日本工業復興而帶動整個建築的興盛，在昭和二十六年（1951）阪倉準三設計之日佛學院，利用地形高低差，基層配置開放空間，二、三、四層由截面圓柱體之樓梯間聯絡，趨向國際主義之風格。而菊竹清訓設計，在昭和三十四年（1959）建造完成之島根縣子立博物館，以巨大圓柱支撐有厚壁的上層，下層縮進，以小柱支撐有帷幕的下層，令人想起了萊特落水莊之韻味。昭和三十九年（1964）完成的東京日本武道館，山田守設計，SRC 結構，在日本皇居附近，其外型一目而瞭然係仿照日本法隆寺夢殿之平面八角形，屋架由

圖 11-56　　　　　　　　　　　　圖 11-57
東京大島測候所　　　　　東京武道館平面圖（左），外觀（右）

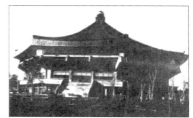

鋼構屋頂爲銅板組成之八角攢尖屋頂，座位 15,000 個，其競技場設於中央，是視覺之焦點，此用現代結構來表現傳統之式樣，只是承先起後之作法，與丹下健三設計的日本體操館相比，其創新作風略有遜色（如圖 11-57 所示）。

　　昭和三十九年（1964）丹下健三設計之東京奧運會體育館爲 SRC 造及鋼構造 15,000 人及 4,000 人體操館。其外形由雙曲拋物面以無數鋼纜懸拉垂曲而成，而鋼纜則由二個主鋼索懸掛在 RC 高塔上，室內空間也展示相同曲面，結構上使用輕型材料，使整個屋頂有振翼欲飛之勢，而雙曲面交叉形成開口爲入口處；另一小館也是採用懸拱式結構，其主結構由拱塔旋繞而下以承撐屋頂及附屬鋼纜，丹下此作品不但表現大膽結構「力」的善，更發揮雕塑形狀「眞」的美，可謂戰後日本建築之躍進式時代來臨之代表作（如圖 11-58 所示）。昭和四十九年（1974）完成的群馬縣立美術館，RC 造以鋁框格之玻璃帷幕與鋁板牆構成的兩個鮮明單元，並藉水中倒影而有鏡花水月之思，此爲磯崎新由宇治平等院鳳凰閣構思出傳統與現代之靈感（如圖 11-59 所示）。

　　昭和五十三年（1978）完成的資生堂博物館，二層 RC 造，谷口吉生設計，其平面爲 3／4 圓弧的大小圓，用直線連接，如彈簧勾型，室內包括兩部份，一爲藝品展示空間，一爲化妝品發展歷程史，其平面在大圓內有正方廣場，以及在正方平面內有一圓形內庭（小圓），兩部用外牆包圍，入口與建築物成 45 度角，其焦點有一半圓梯，其平面上之圓形、方形、坡道、圓梯、高低地板使視覺產生不同起伏。此作品係谷口對幾何形體之有機處理，爲現在科技時代之雕塑建築物。

圖 11-58　東京奧運體育館

圖 11-59　群馬縣立美術館　　　圖 11-60　崎玉縣美術館

　　昭和五十七年（1982）完成的崎玉縣立美術館，RC 造，黑川紀章設計 RC
構造之框架牆與外面之玻璃帷幕牆之緩衝空間，黑川認爲如傳統建築的廣緣
（走廊），地下室之樓梯可達挑空中庭，使地下室與地面樓連成一體，其入口玄
關由框架牆外伸而引導，每個房間都可獨自利用樓梯或坡道與外面連接，增加
避難逃生之方便（如圖 11-60 所示）。同年完成的東京日本民俗藝術增建，係山
下和正設計，以增建後一樓後面走廊和二樓天橋與舊館相連，舊館增開大面積
窗戶增加採光，而增建之展覽廳用四面封閉牆包圍，用人工照明及天窗採光，
正面貼上二種顏色磁磚，並加上傳統屋瓦以爲承先啓後之特色。

　　昭和五十五年（1980）完成的日本國立歷史博物館係蘆原義信作品，其主
體包括歷史展示館、研究中心及資料中心三部份，面積共計 30,000 平方公尺。
蘆原爲減少建築物碩大塊體之壓迫感，將地下層作有限利用，設計自中央間廳
向四周延伸建築體，並將許多展示空間集中在一戶外中庭之四周，使參觀者隨
時得以到中庭休憩，此種封閉建築物塊體與開放中庭間成爲鮮明對比，是建築
物經水平及垂直之配置，使其外型在參差錯落中有統一之協調感（如圖 11-61
所示）。

　　昭和八十五年（1983）完成茨城縣筑波學園中心，RC 結構，磯崎新作品，
磯崎新在 13 位比圖建築師中脫穎而出，其應用廣場與下降庭園以步道連接高
程較低之街道，其內各有表演廳、集會館、商業設施建築群體成 L 形平面，除
了旅館爲高樓外，其餘爲四樓建築物。外牆低層用粗石，高層用面磚。磯崎新
善用引人入勝之視覺元素與各式建築符號，以多種材料及色彩表現出無懈可擊
的美感（如圖 11-62 所示）。

圖 11-61　日本國立歷史博物館平面圖（左），外牆細部圖（右）

圖 11-62　筑波學園中心主出入口（左），筑波學園中心外觀全景（右）

第八節　東京時代之教堂建築

　　明治時代教堂建築最著名的是駿河臺尼古拉教會堂，為明治二十四年（1891）竣工的俄羅斯東正教會之教堂，採用拜占庭建築式樣（Byzantine Architecture Style），由康多設計，中央大圓頂置於八角形厚牆上，其上有八個尖拱窗，圓頂置於拱窗法圈弧稜上，兩翼上有方形塔樓，樓上有哥德式之尖塔，所有窗戶皆用馬蹄拱窗，其比例及造形獨步全東京，但是關東地震後尖塔及圓頂倒塌，圓頂改採半球形狀，由十二聯式拱圈支撐，拱圈內開窗，哥德式之尖塔也改為八柱聯式拱圈圍成圓座，與主圓頂配合，形狀一新。平成十年（1998）本教堂進行修理，在今千代田區御茶之水地鐵車站外藍圓頂仍然聳立在天際線上傲視東京之各式教堂（如圖 11-63 所示）。

圖 11-63　明治時代東京尼古拉教堂（左），今日之東京尼古拉教堂（右）

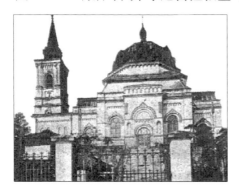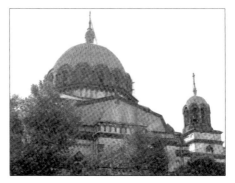

　　昭和七年（1932），雷蒙多設計之長野縣聖保羅教會堂建成，其外形奇特，下大上小，如一具日本武士之盔甲，下半部角錐形，上半部方形，有四方百葉窗，脊飾如箭簇（如圖 11-64 所示）。同爲雷蒙多設計在昭和三十一年（1956）完工的東京聖安顯謀教會堂，其正面採用長條水泥牆與長條玻璃窗交互排列的設計（如圖 11-65 所示）。

圖 11-64　長野聖保羅教堂　　　　圖 11-65　東京聖安顯謀教會堂

　　昭和五十七年（1972）完成的東京神田聖經教堂，位在神田河畔，東孝光設計，R.C 及鋼結構。因受法規限制（高速公路用地不得興建永久建築），東孝光用三種構造材料，其在非限制區用 R.C 造的主教堂部份，包括禮拜堂、會議室、辦公室等空間，其二在高速公路用地上用鋼構架，其上覆蓋鋁板及反射玻璃，其三是沿河建造永久性鋼構，以山牆形鋼構其上建有金字塔型鋼構以立十

字架象徵教堂用意，在河對岸可以看出有塊狀實質混凝土本體、鋼架投射影子及構架之延伸，襯托在高矗上十字架，視覺上有教堂海市蜃樓的夢幻景象，稱爲「多韻律之建築組構（Polyphonic architecture composition）」，其成功的運用多材料手法（如圖 11-66 所示）。

　　昭和五十五年（1980）完成的福岡金鋼教堂，係六角鬼文設計，其外型爲橫臥圓柱體大建築，圓柱體一端隱在牆內，另一端爲巨大法輪（如圖 11-67 所示），其室內空間包括了二層高的大廳、三樓集會廳及服務空間，一樓則爲內

圖 11-66　東京神田聖經教堂

圖 11-67　金鋼教堂外觀

殿，圓柱體部份可劃分爲通樓（二層挑空），另一部份則依機能而變形。在入口門廳看圓柱體內部就像進入石窟寺，進入後空間卻豁然開朗，故內部空間極富機能性，做爲磯崎新得意門生之六角定然發揮師門建築幾何形體之絕招，而本案六角嘗試有機性與幾何形體的象徵主義相融合，其創新風格可謂青出於藍而勝於藍（如圖 11-68 所示）。

圖 11-68　金鋼教堂入口門廳

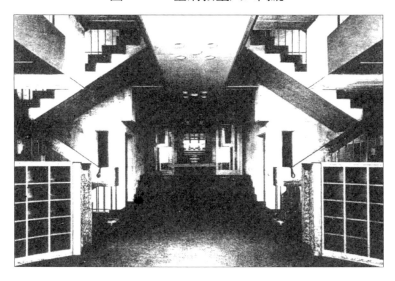

第九節　東京時代之住宅建築

明治前期，住宅沿襲書院造型式，中期以後，因西洋文化大量輸入，住宅遂受洋化薰染，因此洋風住宅應運而生，原有傳統住宅亦加入洋化的自來水、電燈及瓦斯設備後稱爲「和風住宅」，和風住宅與洋風住宅各有所尚，其後兩者漸次合併成和洋折衷式建築，亦即以障子做爲隔牆，以疊席舖床，進門有玄關，臥室有壁櫥（即押入），尚有飲茶室稱爲「茶之間」（面積通常四帖半）。臥室每塊疊席（俗稱塌塌米）稱爲帖，即三尺寬六尺長，面積 18 方尺（1.65m²），六帖之臥室面積約爲 10m²，每二帖稱爲一坪（6 尺×6 尺）。舉例如下：

一、西鄉邸

在愛知縣，爲西鄉從道之別莊，建於明治十年（1877），爲法國建築師雷斯卡西（Lescasse. J）設計，二樓木構造，法蘭西文藝復興式樣。其平面進口玄關

在前面中間部份，中央有走廊可通達各室，而側面中央凸出半圓形陽臺（如圖 11-69 所示）。此乃上流階級之洋風住宅。

圖 11-69
西鄉邸一層平面圖

二、巴沙門宅

在兵庫縣之神戶港高臺上，明治三十五年建（1902），巴沙門（Pasaman）為英國貿易商，平面為二樓木造，英吉利復興式樣，正面為凸形柱列陽臺，樓梯在中央，一樓為應接室（會客室）及食堂，二樓為臥室（圖 11-70 所示）。昭和三十八年（1963）本室已移建於神戶市相樂園。

圖 11-70　巴沙門宅一層平面圖（左），巴沙門宅外觀（右）

 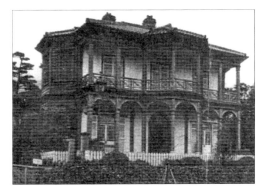

三、夏目漱石住宅

夏目漱石為明治時代自然主義文學家，其明治三十六年（1903）建在文京區千馱木的住宅現移至明治村，其平面由玄關進入，左邊為書齋，右邊為臺所（廚房）及風呂場（溫泉澡堂），中央走廊分成左右邊，左邊有客間及寢室，右邊有下女房（女傭房）、茶之間及六疊之間（如圖 11-71 所示），其構造一樓為木構造，屋頂 L 型，屋坡由脊斜向屋簷，共六坡面。此為一般中等的日式住宅。

四、明治十年（1877）東京之標準住宅圖

其中八帖（13.2m²）為會客室，四帖半（7.4m²）為喫茶室，押入為壁櫥，二帖為小臥室，三帖為臥室，臺所為廚房，為薪水階級之庶民及下層武士住宅（如圖 11-72 所示）。

圖 11-71　夏日漱石住宅外觀

圖 11-72　明治初朝東京之標準住宅圖

　　至於大正時代，因日本居民喜好洋風，故洋風外型的住宅應運而生，其平面特徵即所謂「中廊下」之出現，一改明治時期書院造中各室由障子門互通的習慣，而中廊下就是由入口玄關而內，將居室劃分二個空間，一是北向服務空間，如臺所、風呂場、便所、女中部屋（女傭房），南側則配置家族性之寢室、茶之間、書齋、起居室等，使私密性更為增加（如圖 11-73 所示）。

　　其次，外型樣式又仿照洋風建築之斜屋瓦頂，玄關做成拱門形，窗戶用玻璃拉窗。到昭和時代，為了適應傳統生活，將平面用和風而外觀用洋風的式

圖 11-73　大正初期中廊下住宅平面圖

樣，稱為「和洋折衷住宅」。其範例保岡勝也設計和洋折衷小住宅為代表，舉例如下：

　　大正初期如大正二年（1913）《日本建築圖案百種》所載住宅尚帶有書院造風味，居間、客間、茶之間、臺所皆可相通。

五、大正末年保岡勝也之歐美化日本住宅

　　為大正六年及十年（1921）繪製，已經有中廊下隔開茶之間、客間、便所、納戶（內寢室）（如圖 11-74、11-75 所示）。

圖 11-74　大正六年保岡勝也之歐美化日本住宅

圖 11-75　大正十年保岡勝也之歐美化日本住宅

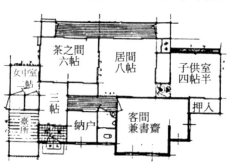

　　大正末年，野繁繁造「瀟灑小住宅圖案」圖集，仍爲書院造型式，而無中廊下，私密性較低（如圖 11-76 所示）。

六、東京馬場邸

　　建於昭和十年（1935），平面曲尺形，分爲一、二樓，由玄關進入廣間（大廳），左邊爲服務空間，即廚房、女中室（下女房）、物置（貯藏室）、車庫，右

圖 11-76　大正末年野繁繁造「瀟灑小住宅圖案」

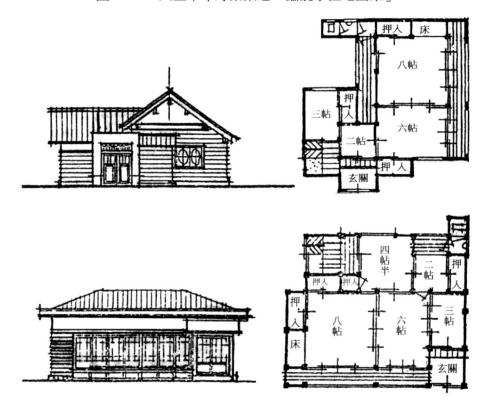

邊有居間（起居室）、日光室、子供室（兒童臥室），樓上設兩寢室一臥室，一樓全面設置落地窗，平面、立面簡潔，採光充足，爲吉田鐵郎以當時崇尚合理主義之作品（如圖 11-77 所示）。

圖 11-77　東京馬場邸一樓平面圖（左），外觀（右）

以上是大正、昭和初期之上流階級居家，再舉昭和十二年（1937）已完成之中下階級市民之居家如下（依據日本電話建物株式會社所編寫眞家設計集）。

七、神戶須磨區西代字西山宅

一樓木構造，前面圍牆門凹進，直通凸出之玄關，玄關右邊爲六帖之廣間（白天客廳使用，夜間可當臥室，面積 10m^2），後面有喫茶室四帖半（7.4m^2），各設押入（壁櫥），玄關後有二帖可做臥室，其後有鋪木板地坪的板之間，後面即是臺所（廚房及浴室），而廁所則置於前面廊下之右端，凸出廊下獨立興建，本宅總面積 51.7m^2，造價當時日幣 1,180 日元。

八、東京澀谷區幡個谷本町二樓宅

其一樓玄關上中廊，其右爲四帖半之會客室，中廊內有居間八帖，其後有廁所、臺所、浴室、居間、三帖茶之間，二樓有客間（客房）八帖及居間四帖半，其中廊之使用極爲凸出（如圖 11-78 所示）。此房當時造價 1,612 日元，一樓面積 57.9m^2，二樓爲 31.4m^2。

九、神戶市灘區高羽字柳和洋店鋪住宅

一樓磚造，二樓木造，正面一樓店鋪，內店鋪後之中廊下可通至後面炊事間、居間、廁所，二樓分爲三帖及六帖之寢室，六帖前面有中廊可通至室外屋

圖 11-78　東京澀谷區本町宅一樓平面圖（左），二樓平面圖（中）及外觀（右）

頂露臺。其外形正面爲洋風門窗，二樓則有千鳥破風之和風立面，故爲和洋和店鋪住宅，當時造價 1,818 日元，樓下面積 53.6m^2，樓上面積 29.4m^2。

十、北村邸

　　係吉田磯野融合日本傳統與現代的作品，在京都市內，昭和三十八年（1963）完成。吉田運用木構造瓦頂入口連接原有倉庫，茶室與新建的 RC 造客室、餐廳、臥室之服務空間，入口有硬栗木，大廳用茶室式之編竹天花，讓現代人住在洋風造住宅仍能享受日本傳統茶室的意味，而茶室可以拉動之落地明障子及落地窗更可將庭園松石映入眼簾之中（如圖 11-79、11-80 所示），這是吉田傳統現代化風格之嘗試。

十一、輕澤村

　　建於昭和三十七年（1962），吉村順三設計，位於長野縣輕澤。基層及基礎 R.C 造，其上有一木構造斜屋頂渡假房屋，其二樓平面有起居室、雙臥室、廚房、餐廳，門扇用落地拉門，可整片推入門櫥內以增加視野，此屋掩映在天然樹林之中，是融合日本精緻與西方景觀設計風格之作品（如圖 11-81、11-82 所示）。

圖 11-79　北村邸一樓平面圖　　　　圖 11-80　北村邸茶室眺望室外

圖 11-81　輕澤村二樓平面圖　　圖 11-82　輕澤村外觀

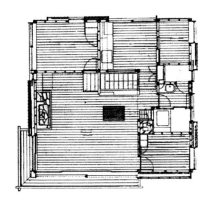

十二、傘形住宅

傘形住宅在 7.4×7.4 公尺方形平面上，因屋頂有三十二根垂形屋椽（垂椎）而得名。為符原一男設計東京西郊的住宅，建於昭和三十六年（1961），平面南半為客室，北半為和室及浴廁。其設計構想導源於日本古代寺廟八角堂屋頂之傘椎，並強調住宅即藝術而不忘記傳統之觀點（如圖 11-83 所示）。

十三、高壓電線下的住宅

由於都市高壓電線之限制，必須退縮若干距離，也是昭和三十六年（1961）完成的東京某高壓電線私宅，係篠原一男認為本作品為對昭和時代初期分離派主義的反思。其立面用雙凹曲線可避開高壓電線之電磁波，但陽臺及室內有連續半圓楞之曲皮、水平格窗、格子圓孔外牆組綴成美麗圖案，室內迴梯配合凹牆就像赤裸裸野性奔騰那樣無拘無束（如圖 11-84 所示）。

圖 11-83　傘形住宅內部天花仰觀　　圖 11-84　高壓電線下的住宅

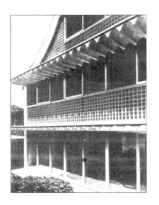

十四、空中住宅

　　菊竹清訓設計自己岡山縣的私宅——空中住宅，完成於昭和三十二～三十三年（1957～1958）。其外型是利用四片 R.C 承重牆，支撐房屋，其平面上只有客廳及臥室皆是固定的，其餘像廚房、衛浴可隨時代之變化而更動，材料上除了四片承重牆外，皆用工廠化預鑄構件產品。菊竹是代謝派之中堅，其提倡建築空間可以隨未來狀況而變更的可活動體觀念，這是代謝派六十年代的新思潮，這可以節省未來室內隔間變更時整體拆除重修之費用，以及減少建築垃圾的產生（如圖 11-85、11-86 所示）。

圖 11-85　空中住宅外觀　　　　圖 11-86　空中住宅正面外觀

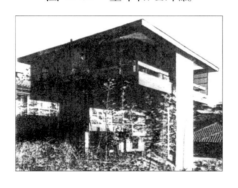

十五、北勢通邸

　　為出江寬設計，完成於昭和五十五年（1980）私邸。其平面係 L 型平面，整個住宅窗戶開向植櫻之內庭，臥室無窗猶如倉庫，九帖的和室無探柱，其牆及天花漆以銀漆，在外觀上只有單純 R.C 牆支撐覆蓋瓦的斜屋頂。這是出江寬藉現代住宅重現日本傳統之精神，也是日本傳統特質的「生生」風格，北勢通此作品為其風格之重現（如圖 11-87、11-88 所示）。

十六、白鯨小築

　　在山梨縣富士山下，完工於昭和四十一年（1966），宮脅檀早期作品。為了氣候寒冷因素，宮脅設計一間密閉式之安樂窩住宅，其外型有不規則弧形屋面，由白色外牆支撐房屋架結構，用跨距 30cm 的屋椽承托本瓦葺屋頂，而屋架結構椽暴露成為室內天花裝飾，稱為傳統「化妝屋根裏天井」，玄關對應屋頂最高處，其內之結構包含壁爐、廚房和樓梯，由四柱圈圍，像見「屋中

圖 11-87　北勢通邸一樓配置圖　　圖 11-88　北勢通邸內庭外觀

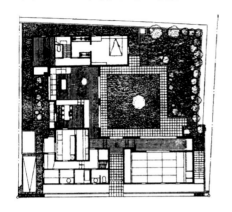

屋」狀況。此種箱盒狀造型正是宮脅所堅持應用自然之裸露型式（如圖 11-89
所示）。

十七、五十四扇窗住宅

　　為石井和紘設計，完成於昭和五十年（1975），座落在神奈川縣。其特點在
建築物四周的五十四扇窗戶居然有五十四種不同型式，令人眼花撩亂，且每一
扇窗內又夾有小窗，故窗戶共 171 個，表面上窗戶之多讓人有「盧溝橋的獅
子，大獅背小獅，數來數去數不清」的感覺，這正是石井強調的特點，但其
三層 R.C 構造平面只是一般平實之平面，並無像立面這樣的標新立異（如圖
11-90 所示）。

圖 11-89　白鯨小築外觀

圖 11-90　五十四扇窗住宅平面圖（左）及背面外觀（右）

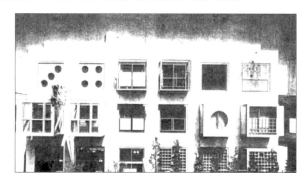

十八、蒙得里安式住宅

荷蘭畫家蒙得里安‧皮特（Modrian Piet，1872～1944）為風格派運動主要藝術家，也是非具像繪畫創始者之一。相田武文設計東京蒙得里安式住宅，完成於昭和五十五年（1980），其平面呈山型矩形塊組構，入口玄關之西側為客廳及餐所，東側為臥室與浴廁，立面形狀有三個由四根鋼柱支撐的金字塔，而室內壁畫、雕塑、傢俱等等都可以看出導源於蒙得里安畫作之構思，尤其是一瓶薑汁與靜物之抽象畫。本住宅可謂是相田風格派超凡立體象徵主義之作品（如圖 11-91 所示）。

圖 11-91　蒙得里安式住宅平面圖（左）及正面外觀（右）

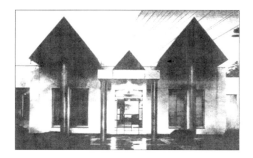

十九、岡室邸

岡室邸為奈良市祇園旁之私邸，建成於昭和五十六年（1981）。渡邊豐和設計，外型斜屋頂，出簷以側面山三牆下斜牆支撐，正面四窗一門一大窗，中央有三長柱，外觀如兒童之積木房子（如圖 11-92 左所示），平面中央前平後圓，對稱於中軸，客廳置於中央，其上有六支圓柱支撐之穹頂天花，旁有雙梯，中

央弧形天窗在中軸線中央，而挑高之穹頂使人感覺屋中有屋。渡邊自評本作品，一種為了外面的社會，一種為了裡面的屋主，建築物是具有此兩種機能的小宇宙，意指房子外觀可與當地傳統環境協調，室內空間則可讓屋主進入了後現代主義思潮之現代住宅（如圖 11-92 右所示）。

<p style="text-align:center">圖 11-92　岡室邸平面及剖面圖（左）及外觀（右）</p>

岡氏邸一樓平面圖

岡室邸橫向剖面圖

第十節　東京時代建築之回顧

　　東京時代是日本歷史上變動最激烈的時代，日本由古老走入現代，由東方文明的守護者變成西方文明崇拜者。慶應三年（1861），二條城的大政奉還儀式，象徵日本舊時代的結束，明治維新又代表新時代的開始，明治維新全盤西化，師法西洋的物質文明，不到三十年間，居然在甲午之戰，擊敗我國，再過十年，擊敗俄國，躍居當時亞洲強權，此間建築住宅的歷程亦與政治息息相關，此段期間（1968～1910）亦即日本建築史上全盤歐化時代，整個國內重要機關的建築物，全盤由西歐來的建築家、建築技師設計並指導施工，甚至連飯店、住宅、商店、學校、教堂、博物館、工廠、車站、倉庫全部都交給洋人設計與監工，對洋風建築的喜愛，舉國若狂。若說大化革新是建築全盤學習唐化的時代，明治維新建築則可謂全盤學習西化的時代。

　　明治末期至昭和初期（1910～1930），日本建築界篤信四、五十年來學習洋
風建築的木造、石造、磚造之折衷主義式樣已趨成熟，遂由其本土建築家及技
師設計浪漫式復古主義與折衷主義的建築，當時日本建築名家輩出，如清水喜
肋（1815～1881）、曾禰達藏（1853～1937）、妻木賴黃（1859～1616）、橫河民
輔（1864～1945）、渡邊節（1884～1967）、片山東熊（1854～1917）、辰野金吾
（1854～1919）、長野宇平治（1967～1937）、伊東忠大（1867～1954）等人，
其作品不但遍及日本，更擴及當時日本殖民地朝鮮及臺灣。當然在臺灣的日本
建築技師諸如野村一郎、森山松之助、小野木孝治、近藤十郎等人，係東京帝
大畢業，對此時臺灣官廳建築也頗有貢獻，例如前面所提的臺灣總督府係長野
宇平治作品爲法蘭西文藝復興式樣；臺灣總督官邸（今臺北賓館）係野村一
郎、福田東吾、宮尾麟及片岡淺治郎合作設計，原爲法蘭西文藝復興式樣，大
正元年（1912）重修，由森山松之助與八板志賀兩人設計，成爲現今新古典主
義型式；在明治三十三年（1900）臺北火車站第二次改建案 ﹝註4﹞ 也是野村一郎
設計，爲四注式屋頂具有老虎窗與千鳥破風之和洋折衷造型式樣。總督府遞信
局（即今日交通部）係明治四十二年（1909）由森山松之助設計爲法蘭西復興
式樣，森山同時設計的臺南郵局及基隆郵局，及近藤十郎設計的臺北帝大病院
（今景德路臺大醫院）舊樓同爲法蘭西復興式樣，完成於昭和十一年（1936）
臺北公會堂（今中山堂）係井手薰作品爲具有合理主義之國際式樣，大正二年
（1913）興工臺北博物館係野村一郎與荒木榮一的作品爲古典主義花花式樣
（Beaux-Arts classcism）等等，其建築宏偉、耗資龐大、樣式及細部之精緻令
人嘆爲觀止，其目的在使殖民地之傳統建物相形具拙，以增加統治之權威感。
同時因此段時期，正是日本國力澎漲時期，爲了顯示大日本帝國之強盛，國粹
主義風靡日本其建造建築物皆用當時最先進之技術（R.C 造及鋼骨造）、最新樣
式（折衷主義與近代主義式樣），聘請第一流建築家，其興建之建築物皆冠以
「帝國」之名，如帝國議會、帝國飯店、帝國圖書館、帝國劇場等等，以建築
物的龐大豪華，來代表帝國之強大。

﹝註4﹞ 第一次係清代臺灣巡撫劉銘傳於 1885 年聘德國建築技師貝克（Becker）建立連拱
　　　　牆四注式屋頂型式火車站，第三次係昭和十三年（1938）改建之 R.C 造火車站，
　　　　第四次係 1991 年改建今日之火車站，王大閎設計。

昭和五年至昭和三十五年時期（1930～1960），當時強調合理主義、機能主義（形隨機能而生 Form follows function）的國際式樣（Internatioal style）新思潮追到日本，在戰前（1945 以前），日本的大和民族主義高揚，當時建築家如伊東忠太、內田祥三、岡田信一郎、渡邊仁、川元良一，其設計作品可謂傳統之現代，亦即以新材料、新技術注入傳統內涵產生和洋折衷式建築，其傑作當推岡田信一郎之東京歌舞伎座（1925）、伊東忠太東京震災紀念館〔昭和五年（1930）〕、川元良一東京軍人會館〔昭和九年（1934）〕、渡邊仁東京帝室博物館〔昭和十二年（1937）〕等等，這些折衷式建築式樣是隨著誇耀帝國強盛之主旨爲機能而產生其形狀。其次更有所謂帝冠式樣建築物，通常在高層建築物上方加一高矗之塔樓，以顯示天皇之威權，例如東京商科大學舍〔昭和五年（1930）〕、東京警視聽〔昭和六年（1931）〕、東京服裝時計店〔昭和七年（1932）〕、帝國議會〔昭和十一年（1136）〕等等，這也是形隨政治機能而生的例子。

二次大戰後，日本建築界趕上當時國際 CIAM（現代建築國際會議）合理主義潮流並大力追求最新構造技術，吸收國際式樣之建築特點，創造一些新的框架構造建築，例如國際貿易中心之龜殼狀萍殼結構型式，以及 1964 年東京奧運會室內體育館之雙曲拋物線型式，以及同爲丹下健三設計之香川縣舟形體育館，和昭和五十三年（1958）內藤多仲 333 公尺之東京鐵塔等等，都是日本誇耀趕上國際水準之高科技建築物，但是這些建築物本身僅是西方建築世界之附屬品，較少含有日本傳統建築靈魂。

但在昭和三十五年（1960）以後迄今不到四十年間，日本第三、四代建築師似乎開始覺醒，我們看到 1958 年（昭和三十三年）完成的川野東鄉設計的大阪新歌舞伎劇院（如圖 11-93 所示），以層層連續唐破風上平座勾欄，其上加一個大型千鳥破風，猶如洶湧波浪上的大船舶，有穩定的質量感。

昭和四十七年（1972）橫山公男設計之大石寺昭本堂舟形薄殼構造之靜殿，由斜坡引著信眾進入妙壇，自然光由巨樑間揮灑而下，讓信徒不知不覺之中感覺神的奧妙與偉大，這是日本神社之傳統觀念（如圖 11-94、11-95 所示）。

圖 11-93　大阪新歌舞伎劇院

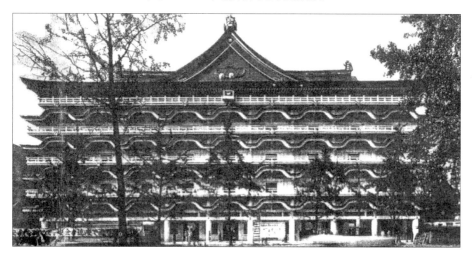

圖 11-94　大石寺本堂外觀　　　　圖 11-95　大石寺本堂列柱廊

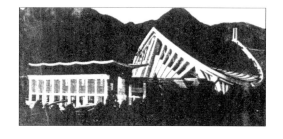

　　完成於昭和五十年（1975）愛知縣願王寺之更新案，爲山崎泰孝之作品，
他將整個舊寺原封不動，新設計一棟以千鳥破風形狀的鋼構架將舊寺包在其
中，形成寺中有寺，而不致拆毀原有傳統建築新的結構物又極合乎傳統風格，
此乃建築問題上「窮則變，變則通」的大膽嘗試（如圖 11-96 所示）。

　　大江宏東京帝國能劇院於昭和五十八年（1983）完成，大江宏設計了大小
不一四注式屋頂單元，並將傳統能舞臺包容於一大單元之內，因此外國人感覺
如數個埃及金字塔，卻是象徵日本傳統屋頂，裡面也是原封不動日本韻味濃厚
的能舞臺，這眞是傳統配合現代的高明手法（如圖 11-97、11-98 所示）。

　　昭和五十六年（1981）完成的蛋形穹窿係石山修武摒棄機械文明，以手工
完工（931 人工）完成的度假屋，此屋之意涵中透露著穹窿屋在山林之中，有
如日本桃山時代隱居式的千利修待庵茶室之恬靜，有反樸歸眞之用意（如圖
11-99 所示）。

圖 11-96　愛知縣願王寺外觀

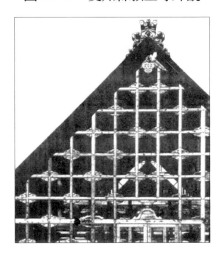

圖 11-97　東京帝國能劇院外觀

圖 11-98　東京能劇院能舞臺

圖 11-99　蛋形穹窿

　　總之，東京時代是日本政治史、日本建築史上變化最激烈的時代，由全盤西化、盲目崇洋到反思自己的文化傳統，其整個歷程是一百年。日本最主要長處是師法比他更高文明的外國，從以前大化革新到現在的明治維新，日本永遠是高度文明的衛星國，但是日本能求變求新，並保持自古以來傳統神道文化中心思想，不受歷史洪流淘汰，日本昔日無法達成政治上的大東亞共榮圈，但現已達成大東亞經濟共榮圈，亞洲給予日本大多資源（包括文明及物質），但日本能給亞洲帶來些什麼？崇尚西方霸道文化使它嚐了二顆原子彈，日本覺醒了嗎？但是日本當代建築師及建築家們卻比政治家早日的覺醒，努力的保存自己傳統，成為東洋建築史上重要一環。

第十二章　日本建築史之回顧

　　日本是我國的近鄰，細數中日交流史，從《後漢書》載第一次中日往來是倭奴國於東漢中平二年（2 A.D）受封「漢委奴國王」算起距今已達 2,012 年，若以日本第一次派遣使臣小野妹子在隋煬帝大業三年（607）來華也已達 1,507年，唐朝期間，日本共派遣 17 次遣唐使，率領判官、錄事、留學生、學問僧、技術人員學習大唐帝國典章制度、宗教、技藝，中日往來可謂源遠流長。可是歷史上中日之間卻不幸發生五次戰爭，即唐日爭奪朝鮮百濟的錦江（日名白村江）口海戰〔註1〕（663）、元世祖征日海戰〔註2〕（1274、1281）、明神宗抗日援朝之戰〔註3〕（1592）、清德宗甲午年（1895）中日對朝鮮控制權爭奪戰〔註4〕以及二戰時日本的侵華戰爭〔註5〕（1937～1945），雖然互有勝負，但最後結果卻都是兩敗俱傷；中日地理這麼近，歷史上卻是競爭的對手，這都是互不瞭解對方所致〔註6〕，中國人應徹底瞭解日本的地理、歷史、文化、典章、風俗、民

〔註1〕 日人稱為「白村江戰役」。

〔註2〕 日人稱為「元寇來襲」的 1274 年「文永之役」以及 1281 年「弘安之役」。

〔註3〕 日人稱為「文祿之役」。

〔註4〕 甲午之戰日人稱為「日清戰爭」。

〔註5〕 抗日戰爭日人稱為「日中戰爭」。

〔註6〕 明成祖詔書稱足利義滿為源道義，冊封足利義滿為日本國王；明神宗稱豐臣秀吉為源秀吉，欲封秀吉為日本國王而不果，可知明廷對日本缺乏瞭解。

情，才能知己知彼，這是我研究日本建築的動機。

第一節　中國建築對日本建築的影響

　　泛論日本建築史，大化革新以前的建築爲日本本土性神權建築孕育時代，其代表建築爲天地根元造的神社，大化革新以後至明治維新以前爲中國建築影響時代，其代表建築爲木構破風造的殿堂，明治維新以後爲西洋建築影響時代，其代表建築爲磚造及鋼筋混凝土構造的國際式建築。

　　日本古代建築爲避毒蛇野獸、避風雨、避潮發展出高腳、板床、茅蓋屋室，又因受游牧的蝦夷人板牆茅蓋屋影響，支撐屋頂斜桿凸出屋脊成爲脊端叉柱，即爲原始神社的雛形。其後，將成排包夾茅頂之斜桿皆伸出屋脊，即成爲排叉脊之神社。到了飛鳥時代以後，北朝的一斗三升的斗栱、穿斗式樑架、四注式屋架及臺榭構架技術的傳入，出現了法隆寺五重塔、金堂的經典中國建築式樣。爾後的寧樂時代以及平安時代（前期爲弘文時代，後期爲藤原時代）由於大化革新的結果，大量學習隋唐的文化，其中包括建築式樣、風格、技術以及都市計畫，其學習之勤可以說是全盤模仿，代表唐代水殿建築精華之「曲江芙蓉苑」正是藤原時代「寢殿造」模仿原型；而在鎌倉時代（1192～1333）以及室町時代（1333～1573）的日本幕府時代的前期約 400 年間，正值我國宋、元朝時代，日本人吸收大量宋元建築文化的精髓，尤其是江南禪宗建築文化，並在日本本土播種、開花、結果，形成日本建築史上鼎盛的黃金時代；日本建

圖 12-1	圖 12-2
《平家物語繪卷》之武家造屋宇	書院造——江戶時代西本願寺黑書院

左爲遠侍，前爲中門，右爲客殿及通廊，寢殿在右側（不現圖上）　　　　具有疊席床、付書院及違棚

築史所謂主殿造、武家造、書院造的住宅式樣以及唐樣、天竺樣、和樣、折衷樣的佛教式樣，皆在此時期創立。現將其式樣、建築細部、配置及各方面探究中國宋代影響建築敘述如下，藉以再度證明大化革新以後、明治維新以前的日本建築乃是中國建築式樣所孕育成長並包涵自我創新之元素。

一、隋唐建築對飛鳥、寧樂、平安時代建築的影響

　　日本在飛鳥時代（593～644）、寧樂時代（645～793）和平安時代 〔註7〕（794～1191）三個時代大量吸收隋唐典章、文化、技藝、建築與平安城市規劃在內可以說照單全收，例如元明天皇的平城京與桓武天皇的平安京的營都計劃完全仿照大唐帝國長安城的都城計劃與室町時代京都的京都町屋佈局相類似，令人想起其主從關係店鋪，佈局源於北宋《清明上河圖》虹橋上的攤鋪。〔註8〕其它如宮殿、佛寺、邸宅之式樣、配置甚至連名稱（如平城京的太極殿、東西朝堂，平安京的紫宸殿、棲鳳樓、翔鸞樓及朱雀門都是唐長安宮殿門樓名稱及朱雀門、朱雀大街）都模仿，平城與平安兩京城簡直都成了小長安城，但是唐朝末年藩鎮之亂與五代的分裂，日本在寬平五年（894）中止了遣唐使的派遣，也中止中日文化的交流。日本適逢平安時代的後期——藤原時代（898～1185，該時代因藤原氏世代家族攝政專權而得名），此時代日本採取閉關鎖國

圖12-3　北宋張擇端的《清明上河圖》顯示宋代開封沿路店鋪的佈局

〔註7〕　平安時代分成前後兩期，前期自延曆十三年（794）平安京正式奠都到昌泰元年（897）稱為「弘仁時代」，後期自昌泰二年至建久二年（1191）稱為「藤原時代」。

〔註8〕　山本武天之《新研究日本史》稱：「平安京、平城京與唐之長安都城制度相同」，陳志華教授《外國古建等二十講》稱：「像奈良的平城京一樣，平安京的格局也模仿唐長安。」

圖 12-4　室町時代京都風俗圖　　　　圖 12-5　鎌倉時代平治物語繪卷

《洛中洛外屏風圖》顯示室町時代橋邊　　三條殿夜討圖顯示京都東三條殿的廊廡，源自宋代宮殿的廊腰縵迴

政策，並將吸收的唐文化細嚼慢嚥、慢慢消化並融入日本傳統文化中，更因民族的覺醒，遂創造具有日本本位風格的文化——國風文化，國風文化的盛行，影響所及，建築式樣由「唐風」變成「和風」，紙屏風與障子門代替室內隔間，這 200 年來日本建築與中國建築交流脫節，直到鎌倉幕府成立後禪宗文化輸入才改觀。

圖 12-6　宋代臨水樓閣——李嵩夜潮圖

二、鎌倉與室町時代禪寺布局屬於江南禪寺格局

　　鎌倉與室町之禪寺（如鎌倉與京都五山）其佈局方式完全依照禪宗七堂伽藍之制，而七堂伽藍之制主要是將南宋五山十剎的眾多伽藍擇要配置，也是百丈懷海別立禪居之必要伽藍堂宇，其主旨還是我國中軸建築與對稱建築的配置方式，而七堂因佛家有燃灯有七葉之蓮華以及法華有七寶之塔，如來有七種無上，而定七數。姑不論蘭溪道隆仿徑山寺而創建長寺（圖 12-7、12-8），俊芿（1166～1227）創建泉湧寺稱「大唐」（日稱宋朝亦沿稱大唐）皆如此之風，日本金澤大乘寺開山祖師徹通義价（1219～1309）走遍南宋五山十剎，親繪大乘

圖 12-7　建長寺伽藍佈局　　圖 12-8　徑山寺總平面圖

寺藏本的五山十刹圖，做爲其創建大乘寺的藍本〔註9〕。建築式椽禪寺的仿寫甚至與五山十刹之寺院制度仍然模仿的室町的足利幕府重明令規定（1386）建立五山之上寺——南禪寺〔註10〕；鎌倉五山中有三山（建長寺、圓覺寺、淨智寺）係渡日宋僧所創建；京都五山中，東福寺由入僧人圓爾宋開山，天龍寺及相國寺由圓覺寺祖師無學祖元的徒孫夢窗疏石所創建，由此可知禪寺佈局移植宋代禪寺風格，因果甚明。我國五山十刹經過宋末江南戰亂之兵燹，已呈衰落的態勢，故渡元日僧天岸慧廣勸徑山寺僧竺仙梵仙（1293～1349）稱：「我觀此土皆無叢林，唯日本尚有，公若不信，則一同往觀而同」〔註11〕，竺仙師果與他同渡日本；這就是禮失而求諸野仙，復原南宋五山十刹之制有必要參考現在日本鎌倉室町禪寺及日僧之五山十刹圖。

三、鎌倉與室町時代佛寺殿堂平面基本上是宋代江南禪寺的翻版

　　無論是禪宗樣佛殿近乎方形的平面，還是天竺樣的長方形平面，以及和樣

〔註 9〕　詳見《大百科事典》第 33 卷，大乘寺條，頁 97。

〔註10〕　仿元的五山之上，統三等諸刹的金陵龍翔集慶寺，參見張十慶《中國江南禪宗佛寺建築》，十刹，頁 19。

〔註11〕　引見張十慶《中國江南禪宗佛寺建築》，頁 33。

及折衷樣的長方形平面，其爲增大殿堂、禮佛及佛壇空間的減柱移柱手法都是江南禪寺的通例。鎌倉與室町時代的四重塔，雖是飛鳥時代北魏永寧寺塔所遺留下夾的方形平面，但安樂寺八角三重塔之八角平面更是自五代以來北宋佛塔平面的主要型式，多寶塔文獻記載唐代已有，現雖無實例，但是方形塔內包容覆缽的外型，其平面基本是方形的平面，也可說是唐宋之制。

四、鎌倉與室町時代佛寺殿堂平面是宋代禪寺九脊殿堂之制

鎌倉與室町佛寺之立面基本是宋代九脊頂（歇山）殿堂，後期爲增加拜亭而屋簷伸出的縋破風的山部份更動，竟成以後桃山江戶時代社寺外型的主流，日本也因此稱其爲「日本風格建築」，但主體還是宋式九脊殿堂，連傳統神社也趨向此風格；高牀式殿堂其實導源於日本上代原始先民巢居的遺意；其它宇治上神社之千鳥破風以及石上神宮撥社拜殿正面的唐破風，都是應用宋式九脊殿之山花面及禪宗的歡門做爲屋頂凸出的裝飾，這些都讓日人用於區別宋風建築之所在，也是日人所認爲的日本風之精髓。

五、鎌倉與室町時代佛寺殿堂木架結構基本上是宋代抬樑構架

無論是禪寺樣的木構架立蜀柱抬樑手法或天竺樣現層出踞丁頭栱撐簷結構，以及和樣與折衷樣的複水牀、構架系統都是江南佛寺引進的建築技術手法。斗栱方面，禪宗樣與天竺樣係直接由宋風移殖，和樣與折衷樣或採用平安時代唐代斗栱制度，基本上與唐宋斗栱型式大同小異。

六、鎌倉與室町時代佛寺禪意庭園基本上是唐宋庭園之模仿

鎌倉與室町的舟遊式庭園是模仿唐代皇家與私人園林、池庭、中島三山之制，迴遊式庭園，正是唐宋文人山水庭園與禪宗靜寂之禪意庭園，枯山水石庭更是宋代艮嶽石庭與佛教恆河沙交融禪意空玄之庭園，這些庭園配合日本海島，夏日潮濕秋涼氣爽之氣候所造成的丹楓、蒼松翠葉及苔蘚濕草，正是日本禪宗迴遊式庭園的特殊環境，這也是日本得天獨厚的環境而能普遍創造禪宗庭園的原因。

七、主殿造、書院造、武家造的寢殿淵源於唐宋園林邸宅

藤原時代寢殿造，是主殿造、書院造及武家造等廊屋式住宅的祖型，但

是配置風格正是以唐宋池沼園林、邸宅的臨水樓閣殿堂爲藍本的模仿。因日本人多地狹，開闊的寢殿造無法演變成具有中庭的四合院，只好演變成走廊房室同在室內，只留一室外通廊的主殿造、武家造及去掉室外通廊改成室內活動拉門通行與居住共用的書院造之居住方式，這是受用地限制所影響之住宅方式。

八、町屋源於宋代院落式與臨街式市井建築

宋代商店建築的兩種型式爲院落式與臨街式，在《清明上河圖》所繪的店鋪是有這種建築〔註12〕，《東京孟華錄》所稱相國寺內寺是爲院落式市井，而御街市、潘樓街巷市、馬行街鋪席市，則爲臨街式之店鋪或攤鋪，〔註13〕而日本《一遍上人繪傳》（作於 1299）第 1 卷所描寫鎌倉時代院落式的市井町屋狀況，而上松本的《洛中洛外圖屏風》（作於室町末期，永祿年間 1558～1569）就是沿街式店屋及院落式的店鋪，其店鋪的開店方式，與店鋪屋頂歇山式有雙坡懸山式與《清明上河圖》北宋的市井建築及交易方式相同，故町屋形成應受宋代市井建築的影響。

第二節　日本建築對中國及世界建築界的貢獻

一、日本中世時代〔註14〕建築可供研究隋唐建築參考

我國古代每一次改朝換代，新朝代創建者以除舊佈新的心態劚除前代都城宮室不遺餘力，如項羽火焚秦咸陽宮，李唐拆毀隋代大興城宮殿、楊州離宮，明成祖劚除元大都宮室；除外，又因盜寇軍閥的破壞，如赤眉賊火燒西漢長安宮室、董卓火燒東漢洛陽宮室等等，唐以前木造建築物保留至今也只剩五臺山南禪寺、佛光寺大殿等寥寥幾棟而已。日本奈良與京都保留了飛鳥、寧樂及平安時代（正值我國隋唐時代）古建築多處，禮失而求諸野，該時代之建築物尤其是佛教殿堂式樣、木構、斗栱及寺院配置、布局皆可以作爲研究隋唐建築

〔註12〕引自依據郭黛姮教授主編《中國古代建築史》第三卷，商業手工業建築，頁 606～609。

〔註13〕引自拙著《中國建築史》下冊，汴京諸寺，頁436。

〔註14〕日本中世時代即鎌倉與室町時代，詳參本書第一章。

的參考。

二、鎌倉與室町建築可復原爲宋代五山殿堂之參考

宋代尤其是南宋之五山十刹，因元明末年戰亂而衰落或已改建成明清建築
（如靈隱寺、淨慈寺、天童寺等），成已淪圮（如徑山寺），宋代五山殿堂，至
今無存實例。而鎌倉與室町的五山禪刹，雖因火災有局部改建重建，但大部份
仍然保存，其創建原樣於描寫宋代五山十刹殿堂的五山十刹圖，在日本也有數
卷存在，禮失而求諸野，我認爲可以用來復原五山殿堂的重要依據，這正是日
本鎌倉與室町對宋代母體的最大回饋，也正是子體反哺報恩之深意。

三、破風造屋頂的錯綜變化亮化了屋頂天際線

破風造即宋代的九脊殿亦即清代歇山屋頂殿堂，其特徵爲屋頂兩側有博
風，這種殿堂漢代就有了，如漢揚雄（53 B.C～18 A.C）〈甘泉賦〉「列宿乃施
於東榮」，「東榮」爲南向殿堂東面的博風，博風也是歇山式殿堂最大特徵，兩
千年前就已出現，但是直到今日有博風的歇山式殿堂（如臺北景福門）也是老
樣子沒有什麼變化；可是南北朝時經百濟傳到日本的歇山式殿堂日人改稱「破
風造」殿堂大爲盛行，到鎌倉時代已創造出將正面屋簷順著屋坡凸出一間做爲
遮蔽拜亭的屋頂稱爲「縋破風」，或將屋簷中央部份用禪宗歡門的花頭飾頂的
「唐破風」，也有將屋頂或下簷用山花飾頂就稱爲「千鳥破風」，到飛鳥時代這
幾種破風造混合應用在天守閣屋頂上，如桃山時代的姬路城，形成白鷺飛翔之
狀；室町時代吉備津神社屋頂有雙千鳥破風稱爲「比翼破風」；織錦神社將宋式
的十字脊殿的四向博風的脊端凸出雙叉，猶如展翅欲飛的群蝶等等，這些錯綜
變化的屋頂形成美麗的天空線，成爲日本建築運用博風最創意的特色。

四、鎌倉與室町的禪意建築爲「淨心建築」之象徵

禪意建築強調寂靜、自然、幽玄、樸素、枯淡的意境，並以顏色對比、曲
徑生幽、沙石有情、景物和諧手法佈局建物及庭園，其迴遊式庭園中的臨水樓
閣、枯山水石庭成爲當今充斥著喧囂嘈雜水泥森林中找到心中的寧靜，這是禪
意建築日漸在世界建築界受到重視並有一席地位的原因。但是禪意庭園建築源
於我國的禪宗思想，最先也是宋元禪僧帶到日本並首先建造，受到日本佛教界

及幕府將軍的喜愛與大力提倡而盛行於日本民間，其中的枯山水石庭設計意念雖在於我國禪宗思想及山水畫訣，但在我國並未有文獻記載且未發現實物，故可以斷言是日本禪僧首創的庭景，吾人將此禪意建築以唐孟浩然的〈題義公禪房〉詩：「看取蓮花淨，方知不染心」之詩意命名為「淨心建築」，這是日人師法他人但卻有青出於藍的創作。

第三節　日本建築之展望

日本建築以明治維新為分水嶺，先後吸收代表東方建築主流的中國木構建築式樣和西方圬工 [註15] 結構建築式樣，前者經日本消化以後演變為破風造建築式樣，後者日本建築界模索了一百多年，也只有在混凝工框架結構建築式樣打轉，但在 1955 年丹下健三設計東京聖瑪利亞主教座堂採用葉片薄殼構造已建立起突出傳統的思維，其後他在 1964 年設計東京奧運代代木競技館更創出飛簷薄殼構造，更是日本企求現代化建築風格的指標，於 1991 年由建築師槇文彥主導改造其成為飛碟型的的東京體育館欲做為 2020 年奧運之用；1995 年安藤忠雄得獎設計岐阜縣的長良川國際會議中心，外型像一個以天地為帳床的和尚橫躺沈思，處處充滿禪意；2003 年妹島和世與西澤立衛合作 SANAA 事陽所設計金澤 21 世紀美術館其設計外形用落地窗上托載水泥方塊如漂浮的海島，吾人卻認為此設計應是以海市蜃樓為構思之泉源；而 2001 年完工的仙臺媒體中心是伊東豐雄設計的另一嘗試，他試圖解構現代建築柱樑框架結構的傳統改由 13 根金屬交叉纖簇柱支撐 6 塊金屬板的內部裸露結構，有超越現代感，當然也有意體現古神社叉脊之根源；以上日本五位普立茲克建築獎（Pritzker Architecture Prize）的作品代表日本建築擺脫傳統束縛追求創新的急迫感，但是吾人認為只驚求新奇而放棄傳統的理念只像漂萍，繼往開來才能達到建築真善美的地步。

[註15] 圬工就是水、沙、石子、灰漿、水泥、磚混合施工方式。

參考文獻

1. 《中國古代建築史第三‧宋遼金西夏建築》，郭黛姮編著，中國建築工業出版社，北京，2003年。

2. 《中國古代建築史第四‧元明建築》，潘谷西編著，中國建築工業出版社，北京，2001年。

3. 《中國江南禪宗寺院建築》，張十慶編著，湖北教育出版社，武漢，2002年。

4. 《五山十剎圖與南宋禪寺》，張十慶編著，東南大學出版社，北京，2001年。

5. 《營造法式註釋卷上》，梁思成著，清華大學，北京，1980年。

6. 《日本美術史》，徐小虎著‧許燕貞譯，南天書局，臺北，1996年。

7. 《日本通史》，依田憙家著，揚智文化事業公司，臺北，1996年。

8. 《禪宗三百題》，黃夏年著，建宏出版社，臺北，1996年。

9. 《佛學大辭典》，丁福保著，廣化寺，福建莆田，1990年。

10. 《日本建築史圖集》，日本建築學會著，彰國社，日本，1996年。

11. 《新研究日本史》，三本武夫著，旺文社，日本，1979年。

12. 《禪‧生命的微笑》，鄭石岩著，遠流出版社，臺北，1990年。

13. 《日本文化史》，葉渭渠著，廣西師範大學出版社，貴陽，2003年。

14. 《新研究日本史》，飯倉晴武‧工藤雅樹合著，小學館，日本，1961年。

15. 《日本の歷史》，青木美智男‧淺井和春‧朝治武合著，朝日新聞社，日本，1995年。

16. 《日本建築樣式》，大岡實著，常磐書局，日本，1942年。

17. 《旅王國2‧京都》，昭文社著，日本，1996年。

18. 《建築學大系4-1‧日本建築史》，太田博太郎著，建築學大系編集委員會，日本，

1973 年。

19. 《中國建築史》，梁思成著，三聯書店，北京，2000 年。

20. 《中國建築史》，潘谷西著，六合出版社，臺北，1984 年。

21. 《中國美術史》，馮作民譯，藝術圖書公司，臺北，1993 年。

22. 《營造法原》，姚丞祖原著‧張至剛增編‧劉敦楨校閱，明文書局，臺北，1987 年。

23. 《故宮藏畫精選》，臺北故宮博物院編，讀者文摘，香港，1981 年。

24. 《中國傳世名畫鑒賞》，中國民族攝影出版社，西安，2001 年。

25. 《中國建築史話》，喻維國著，明文書局，臺北，1983 年。

26. 《道元禪師御繪傳》，酒井大岳著，佛教企畫有限會社，日本，1993 年。

27. 《東京博物館》，呂清夫編譯，光復書局，臺北，1977 年。

28. 《A history of Far Eastern Ar》，Sherman E.Lee. t 著。

29. 《早期日本》，喬納森‧諾頓‧雷納德著，徐東濱編輯，時代公司。

30. 《The Art and Architecture of Japan》，Paine and Soper 著，徐東濱編輯，美國耶魯大學，波士頓，1981 年。

31. 《日本建築みどころや事典》，中田武著，東京堂，東京，1996 年。

32. 《圖說日本住宅の歷史》，平井聖著，學藝出版社，1996 年。

33. 《中國古代建築史第二‧三國、兩晉、南北朝、隋唐、五代建築》，傅熹年編著，中國建築工業出版社，北京，2003 年。

34. 《日本住宅史圖集》，藤岡通天、河東義夫、後藤久太郎合著，理工圖書株式會社，東京，1996 年。

35. 《從輞川圖論唐代之造園》，吳梓著，文化大學實業計劃研究所，臺北，1970 年。

36. 《清式營造算例及則例》，梁思成著，銀來書店，臺北，1964 年。

37. 《原色版國寶 7、8、10 鎌倉 Ⅰ‧Ⅱ‧Ⅳ》，高橋清見著，每日新聞社，東京，1976 年。

38. 《原色版國寶 11 鎌倉‧室町》，高橋清見著，每日新聞社，東京，1976 年。

39. 《中國大百科全書‧建築圖林，城市規劃》，中國大百科全書編輯委員會編，中國大百科全書出版社，北京，1988 年。

40. 《文化空間圖式與東西方建築空間》，王貴祥著，田園城市文化事業有限公司，臺北，1998 年。

41. 《外國古建築二十講》，陳志華著，三聯書店，北京，2002 年。

42. 《宋營造法式術語釋，壞案石作大木作制度部份》，郭黛姮、徐伯安合著，丹青圖書有限公司，臺北，1976 年。

43. 《古今圖書集成 77‧考工典上》，陳夢雷主編，鼎文書局，臺北，1977 年。

44. 《大百科事典第 20 卷‧第 33 卷》，下中彌三郎主偏，平凡社株式會社，東京，1937 年。

45. 《陝西古代景園建築》，佟裕哲著，陝西科學技術出版社，西安，1998 年。

46. 《中國茶道》，黃墩岩編著，暢文出版社，臺北，1985 年。

47. 《營造法式の研究二・第 33 卷》，竹島卓一著，中央公論美術出版社，東京，1971年。

48. 《中國畫論類編》，河洛出版社編審，河洛出版社，臺北，1975 年。

49. 《界畫特展圖錄》，故宮博物院編輯委員會編，故宮博物院，臺北，1976 年。

50. 《日本の歷史》，青木美智男、淺井和春、賴治武合著，朝日新聞社，東京，1975年。

51. 《古寺巡禮》，土門拳著，株式會社小學館，東京，1998 年。

52. 《日本古城建築圖集》，三浦正幸著，詹慕如譯，城邦文化事業公司，臺北，2008 年3 月。

附錄一　日本年號與中西紀元對照表

註：大化爲日本初建年號，日本紀元爲該年號元年爲基準。

日本紀元	天皇名	西元	中國紀元	日本紀元	天皇名	西元	中國紀元
	推古	592	隋開皇 12 年	養老	元正	717	開元 5 年
	舒明	629	唐貞觀 3 年	神龜	聖武	724	開元 12 年
	皇極	642	貞觀 16 年	天平	聖武	729	開元 17 年
大化	孝德	645	貞觀 19 年	天平勝寶	孝謙	749	天寶 8 年
白雉	孝德	650	永徽元年	天平寶字	淳仁	757	至德 2 年
	齊明	655	永徽 6 年	天平神護	稱德	765	永泰元年
	天智	662	龍朔 2 年	神護景雲	稱德	767	大曆 2 年
白鳳	弘文	672	咸亨 3 年	寶龜	光仁	770	大曆 5 年
	天武	673	咸亨 4 年	天應	光仁	781	建中 2 年
朱鳥	天武	686	武周垂拱 2 年	延曆	桓武	782	建中 3 年
	持統	687	垂拱 3 年	大同	平城	806	元和元年
	文武	697	天冊萬歲 3 年	弘仁	嵯峨	810	元和 5 年
大寶	文武	701	長安元年	天長	淳和	824	長慶 4 年
慶雲	文武	704	長安 4 年	承和	仁明	834	太和 8 年
和銅	元明	708	唐景龍 2 年	嘉祥	仁明	848	大中 2 年
靈龜	元正	715	開元 3 年	仁壽	文德	851	大中 5 年

日本紀元	天皇名	西元	中國紀元	日本紀元	天皇名	西元	中國紀元
齊衡	文德	854	大中 8 年	治安	後一條	1021	天德 5 年
天安	文德	857	大中 11 年	萬壽	後一條	1024	天聖 2 年
貞觀	清和	859	大中 13 年	長元	後一條	1028	天聖 6 年
元慶	陽成	877	乾符 4 年	長曆	後朱雀	1037	景佑 4 年
仁和	光孝	885	光啓元年	長久	後朱雀	1040	康定元年
寬平	宇多	889	光啓 5 年	寬德	後朱雀	1044	慶曆 4 年
昌泰	醍醐	898	光化元年	永承	後冷泉	1046	慶曆 6 年
延喜	醍醐	901	天復元年	天喜	後冷泉	1053	皇佑 5 年
延長	朱雀	923	後唐同光元年	康平	後冷泉	1058	嘉佑 3 年
承平	朱雀	931	天成 6 年	治曆	後冷泉	1065	治平 2 年
天慶	村上	938	後晉天福 3 年	延久	後三條	1069	熙寧 2 年
天曆	村上	947	後漢天福 12 年	承保	白河	1074	熙寧 7 年
天德	村上	957	後周顯德 4 年	承曆	白河	1077	熙寧 10 年
應和	村上	961	宋建隆 2 年	永保	白河	1081	元豐 4 年
康保	冷泉	964	乾德 2 年	應德	白河	1084	元豐 7 年
安和	冷泉	968	開寶元年	寬治	堀河	1087	元祐 2 年
天祿	圓融	970	開寶元年	嘉保	堀河	1094	紹聖元年
天延	圓融	973	開寶 6 年	永長	堀河	1096	紹聖 3 年
貞元	圓融	976	太平興國元年	承德	堀河	1097	紹聖 4 年
天元	圓融	978	太平興國 3 年	康和	堀河	1099	元符 2 年
永觀	圓融	983	太平興國 8 年	長治	堀河	1104	崇寧 3 年
寬和	花山	985	雍熙 2 年	嘉承	堀河	1106	崇寧 5 年
永延	一條	987	雍熙 4 年	天仁	鳥翁	1108	大觀 2 年
永祚	一條	989	端拱 2 年	天永	鳥翁	1110	大觀 4 年
正曆	一條	990	淳化元年	永久	鳥翁	1113	政和 3 年
長德	一條	995	至道元年	元永	鳥翁	1118	重和元年
長保	一條	999	咸平 2 年	保安	鳥翁	1120	宣和 2 年
寬弘	一條	1004	景德元年	天治	崇德	1124	宣和 6 年
長和	三條	1012	大中祥符 5 年	大治	崇德	1126	靖康元年
寬保	後一條	1017	天德元年	天承	崇德	1131	南宋紹興元年

日本紀元	天皇名	西元	中國紀元	日本紀元	天皇名	西元	中國紀元
長承	崇德	1132	紹興 2 年	建保	順德	1213	嘉定 6 年
保延	崇德	1135	紹興 5 年	承久	順德	1219	嘉定 12 年
永治	崇德	1141	紹興 11 年	貞應	後堀河	1222	嘉定 15 年
康治	近衛	1142	紹興 12 年	元仁	後堀河	1224	嘉定 17 年
天養	近衛	1144	紹興 14 年	嘉祿	後堀河	1225	寶慶元年
久安	近衛	1145	紹興 15 年	安貞	後堀河	1227	寶慶 3 年
仁平	近衛	1151	紹興 21 年	寬喜	後堀河	1229	紹定 2 年
久壽	近衛	1154	紹興 24 年	貞永	後堀河	1232	紹定 5 年
保元	後白河	1156	紹興 26 年	天福	四條	1233	紹定 6 年
平治	二條	1159	紹興 29 年	文曆	四條	1234	端平元年
永曆	二條	1160	紹興 30 年	嘉禎	四條	1235	端平 2 年
應保	二條	1161	紹興 31 年	曆仁	四條	1238	嘉照 2 年
長寬	二條	1163	隆興元年	延應	四條	1239	嘉熙 3 年
永萬	六條	1165	乾道元年	仁治	四條	1240	嘉熙 4 年
仁安	六條	1166	乾道 2 年	寬元	後嵯峨	1243	淳祐 3 年
嘉德	高倉	1169	乾道 5 年	寶治	後深草	1247	淳祐 7 年
承安	高倉	1171	乾道 7 年	建長	後深草	1249	淳祐 9 年
安元	高倉	1175	淳熙 2 年	康元	後深草	1256	寶祐 4 年
治承	高倉	1177	淳熙 4 年	正嘉	後深草	1257	寶祐 5 年
養和	安德	1181	淳熙 8 年	正元	後深草	1259	開慶元年
壽永	安德	1182	淳熙 9 年	文應	龜山	1260	景定元年
元曆	安德	1184	淳熙 11 年	弘長	龜山	1261	景定 2 年
文治	後鳥羽	1185	淳熙 12 年	文永	龜山	1264	景定 5 年
建久	後鳥羽	1190	紹熙元年	建治	後宇多	1275	德祐元年
正治	土御門	1199	慶元 5 年	弘安	後宇多	1278	祥興元年
建仁	土御門	1201	嘉泰元年	正應	伏見	1288	至元 25 年
元久	土御門	1204	嘉泰 4 年	永仁	伏見	1293	至元 30 年
建永	土御門	1206	開禧 2 年	正安	後伏見	1299	大德 3 年
承元	順德	1207	開禧 3 年	乾元	後二條	1302	大德 6 年
建曆	順德	1211	嘉定 4 年	嘉元	後二條	1303	大德 7 年

日本紀元	天皇名	西元	中國紀元	日本紀元	天皇名	西元	中國紀元
德治	後二條	1306	大德 10 年	永德	後圓融	1381	洪武 14 年
延慶	花園	1308	至大元年	弘和	長慶	1381	洪武 14 年
應長	花園	1311	至大 4 年	元中	後村上	1384	洪武 17 年
正和	花園	1312	皇慶元年	至德	後小松	1384	洪武 17 年
文保	花園	1317	延祐 4 年	嘉慶	後小松	1387	洪武 20 年
元應	後醍醐	1319	延祐 6 年	康應	後小松	1389	洪武 22 年
元亨	後醍醐	1321	至治元年	明德	後龜山	1390	洪武 23 年
正中	後醍醐	1324	泰定元年	應永	後小松	1394	洪武 27 年
嘉曆	後醍醐	1326	泰定 3 年	正長	稱光	1428	明宣德 3 年
元德	後醍醐	1329	天曆 2 年	永享	後花園	1429	宣德 4 年
元弘	後醍醐	1331	至順 2 年	嘉吉	後花園	1441	正統 6 年
正慶	後醍醐	1332	至順 3 年	文安	後花園	1444	正統 9 年
建武	後醍醐	1334	正統 2 年	寶德	後花園	1449	正統 14 年
延元	後醍醐	1336	至元 2 年	享德	後花園	1452	景泰 3 年
曆應	光明	1338	至元 4 年	康正	後花園	1455	景泰 6 年
興國	後村上	1340	至元 6 年	長祿	後花園	1457	天順元年
康永	光明	1342	至正 2 年	寬正	後花園	1460	天順 4 年
貞和	崇光	1345	至正 5 年	文正	後土御門	1466	成化元年
正平	後村上	1346	至正 6 年	應仁	後土御門	1467	成化 2 年
觀應	崇光	1350	至正 10 年	文明	後土御門	1469	成化 4 年
文和	後光嚴	1352	至正 12 年	長享	後土御門	1487	成化 22 年
延文	後光嚴	1356	至正 16 年	延德	後土御門	1489	弘治 2 年
康安	後光嚴	1361	至正 21 年	明應	後土御門	1492	弘治 5 年
貞治	後光嚴	1362	至正 22 年	文龜	後柏原	1501	弘治 14 年
應安	後光嚴 後圓融	1368	明洪武元年	永正	後柏原	1504	弘治 17 年
建德	長慶	1370	洪武 3 年	大永	後柏原	1521	正德 16 年
文中	長慶	1372	洪武 5 年	享祿	後奈良	1528	嘉靖 7 年
永和	後圓融	1375	洪武 8 年	天文	後奈良	1532	嘉靖 11 年
天授	長慶	1375	洪武 8 年	弘治	後奈良	1555	嘉靖 34 年

日本紀元	天皇名	西元	中國紀元	日本紀元	天皇名	西元	中國紀元
康曆	後圓融	1379	洪武 12 年	永祿	正親町	1558	嘉靖 37 年
元龜	正親町	1570	隆慶 7 年	寬延	桃園	1748	乾隆 13 年
天正	正親町	1573	萬曆元年	寶曆	桃園	1751	乾隆 16 年
文祿	後陽成	1592	萬曆 20 年	明和	後櫻町	1764	乾隆 29 年
慶長	後陽成	1596	萬曆 24 年	安永	後桃園	1772	乾隆 37 年
元和	後水尾	1615	萬曆 43 年	天明	光格	1781	乾隆 46 年
寬永	後水尾	1624	天啓 4 年	寬政	光格	1789	乾隆 54 年
正保	後光明	1644	清順治元年	享和	光格	1801	嘉慶 6 年
慶安	後光明	1648	順治 5 年	文化	光格	1804	嘉慶 9 年
承應	後光明	1652	順治 9 年	文政	仁孝	1818	嘉慶 23 年
明曆	後西	1655	順治 12 年	天保	仁孝	1830	道光 10 年
萬治	後西	1658	順治 15 年	弘化	仁孝	1844	道光 24 年
寬文	後西	1661	順治 18 年	嘉永	孝明	1848	道光 28 年
延寶	靈元	1673	清康熙 12 年	安政	孝明	1854	咸豐 10 年
天和	靈元	1681	康熙 20 年	萬延	孝明	1860	咸豐 10 年
貞享	靈元	1684	康熙 23 年	文久	孝明	1861	咸豐 11 年
元祿	東山	1688	康熙 27 年	元治	孝明	1864	同治 3 年
寶永	東山	1704	康熙 43 年	慶應	孝明	1865	同治 4 年
正德	中御門	1711	康熙 50 年	明治	明治	1868	同治 7 年
享寶	中御門	1716	康熙 55 年	大正	大正	1912	民國 1 年
元文	櫻町	1736	清乾隆元年	昭和	昭和	1926	民國 15 年
寬保	櫻町	1741	乾隆 6 年	平成	平成	1989	民國 78 年
延亨	櫻町	1744	乾隆 9 年				

附錄二　常見日本建築術語彙集

一、度量衡

（一）長度

1 日尺＝30.3 公分＝0.303 公尺

1 丈＝10 日尺＝3.03 公尺

1 間＝6 日尺＝1.818 公尺

1 町＝360 日尺＝60 間＝109.08 公尺

（二）面積

1 坪＝3.3058 平方公尺

1 町＝3,000 坪＝9,917.4 平方公尺

二、城池

1. 天守閣

日本在桃山時代城砦上的瞭望閣樓，後漸漸演變爲城主邸宅兼辦公處，裝潢奢華，且層樓增高，外觀宏偉壯麗，櫓、石落、狹間等防禦構築堅強。1579年織田信長首建安土城天守閣開始，到慶長十四年（1609），有天守閣之城達到25座，至江戶時代應在百座以上，明治六年（1873）頒布廢城令，開始拆毀各地城堡，最後還保留了 60 多座，現因戰火的破壞，江戶以前的天守閣只剩下姬路、松本、犬山、彥根、弘前、丸岡、備中松山、松江、伊允松山、丸龜、宇

和島和高知等 12 城。

2. 櫓

中文原意爲沒有頂蓋的瞭望樓，如《孫子·謀攻》：「修櫓」。日人借用爲弓箭武器倉庫，稱其爲「矢間」或「矢藏」，或當爲發射弓箭的陣地，故又稱其爲「矢之座」。櫓因爲處於城的各角隅，故又名「隅櫓」；因其所處之方位而以八卦方位命名，如位在城郭的西北方稱爲「乾櫓」，在城郭的東南方則稱爲「巽櫓」等；櫓構造通常爲層樓型，亦有只有頂層開口之望樓型，依層數不同稱爲平櫓（僅一層）、二重櫓、三重櫓。

3. 丸

中文原意爲卵，如《呂氏春秋》：「有鳳之丸」，後通用爲圓形之小物件，如藥丸、彈丸。而日本原始聚落多爲圓形即所謂「環濠聚落」，演進爲城郭時亦用圓形之郭，稱爲「丸」，又稱「曲輪」。丸有爲圓形之意，且兩者都有クワ（kuwa）的母音。桃山時代的山城不只有一個城郭，甚至有數個或十幾個，其最先建造的城郭稱爲「本丸」，次建者稱爲「二之丸」，再次建者稱爲「三之丸」等，若由當中城郭延伸而凸出者稱爲「出之丸」等。

4. 櫓門

城門爲二層以上者的櫓，稱爲「櫓門」。櫓門建於石壁或土基上，上有屋頂，有堅固的防守設施，因櫓門二樓橫跨在兩邊石壁上，故又稱「渡櫓」。

5. 高麗門

豐臣秀吉入侵朝鮮後所帶回來的新式城門，在門兩側立柱（日名鏡柱）上冠木上豎立一個懸山屋頂，門後立控柱及枋木（日名貫）架以穩定門框。

6. 虎口

虎口中文原意爲危險的地方，如《後漢書·陰皇后傳》：「幸得安全，俱脫虎口」。日人借用爲城郭的入口稱爲「虎口」，以喻敵人攻陷城時由虎口進入燒殺掠奪的危險通口。

三、房室及設備

1. 玄關

玄關語出《佛經》：「玄關大啓，正眼流通。」，在佛教中被稱爲「入道之門」。

從唐岑參（710～770）〈丘中春臥寄王子詩〉「田中開白室，林下閉玄關」，可知玄關自唐代起就是門口的穿堂，是有門可以關閉的，除供穿越外，因北方冬天天氣寒冷，玄關可擋風寒直接進入室內，應是通用的空間；玄關位置是大門進入客廳的緩衝區域，現在泛指廳堂或住宅室內與室外之間的一個過渡空間，也就是進入室內換鞋、更衣或從室內去室外的緩衝空間，也有人把它叫做斗室、過廳、門廳、穿堂；宋以後此辭罕見，日本卻保留下來，且為流行用語。

2. 臺所

就是廚房。在德川時代「御臺所」為將軍正室之名，御臺所的住處是在大奧御殿東北稱為「新御殿」的地方。在大奧日常生活中，御臺所最主要工作只有進餐，需兩次試毒，試毒後若無異常方可食用。推測後人即將御臺所常到的廚房也簡化成「臺所」名稱。

3. 納戶

為收納雜物之處，即收納間，也就是儲藏室或倉庫。

4. 部屋

為正室外另一區房間，亦即偏室或偏房，出入不必經過正室，如女中部屋即指下女房或女佣人房。

5. 子供室

即兒童房。

6. 風呂

即浴室，二戰以前風呂皆附有燒熱水木桶，水以炭火鐵煙囪加熱。日人將風呂當浴室的來源應與日人自古以來之露天溫泉浴有關，呂者從雙口，侶也，結伴侶作露天溫泉浴而風由頭上吹拂，故稱「風呂」。

7. 茶之間

室町時代議政在同仁齋茶室，在四疊半付書院讀書，室內有朦朧光線並可聽到滴滴雨點打在柿板瓦淅瀝之聲，猶如自然音籟，於其間飲茶、談禪、論國事，正是東山文化所追求的意境。斗室、四疊半茶室兩種茶室建築風行於當時，室町末年對田珠光提倡飲茶藝術的「侘茶」方式，提倡在品茶閑聊之餘可供欣賞書畫，遂成為舉國風潮。現今日式住宅後方面臨後院之四帖半茶室演變成書房兼茶室，稱為「茶之間」，也是日人的起居室。

8. 應接室

即客廳，因爲應門接待客人而得名。

9. 食堂

飲食之堂，即餐廳。

10. 居間

居住的房間，即臥室。

11. 客間

客人的房間，即客房。

12. 便所

就是廁所，爲大小便的場所。

13. 廣緣

居室前面的過廊，用障子門與室內相隔，用明障子與室外相隔。

14. 押入

即壁櫥，以押入牆壁間而得名。

15. 違棚

違棚即壁架櫃，是書房、茶之間用來放置藝術品之處，主要由上櫥、下櫥、擱板及層架構成，可以稱爲「文房櫥架」。

16. 床之間

就是放置棉被的被櫥。

17. 廊下

屋簷下面的走廊，今稱「雨庇」。

18. 廣間

住宅內之大廳，供會議或宴席之用。

19. 座敷

玄關進入後之通間，可通至居間、臺所及部屋等室內各房間。

20. 付書院

日式木造住宅之窗戶推出一、二尺，前置明障子，底鋪木板，可供坐或躺，在上面看書的設備稱爲「付書院」，也就是讀書座。

21. 障子

爲日式住宅的推拉式木框糊紙之紙屛門。「障子」一辭唐代已是通用，如杜甫（712～770）〈題李尊師松樹障子歌〉「障子松林靜杳冥，憑軒忽若無丹靑。」其中的障子是上面畫有松樹圖畫。而王維（701～761）〈題友人雲母障子〉詩「君家雲母障，時向野庭開。」中的障子則是雲母的石材制成的屛風。到宋代應用更普遍，如宋景德元年（1004）道原撰《景德傳燈錄》這則公案「師（羅漢桂琛）與長慶、保福入州，見牡丹障子，保福云：『好一朵牡丹！』長慶云：『莫眼花。』師曰：『可惜許，一朵花。』」可見佛寺內也用障子。另如楊萬里〈經和寧門外賣花市見菊〉詩「菊花障子更玲瓏，生采翡翠鋪屛風。」更是用菊花嵌在蘆葦、秫秸等編成的菊花障子。花障子淸代也有應用如《紅樓夢》第 41 回「若不進花障子再往西南上去……可夠他繞回子好的！」但民初後少見。障子應是由唐代傳到日本，日本自平安時代起應用障子，持續至今。

22. 明障子

木框格障子，格心嵌入半透明的書院紙，可以採光。

23. 襖障子

障子門有繪畫，稱爲「襖障子繪」或簡稱「襖繪」，這種有襖繪的障子稱爲「襖障子」。內心嵌入絹綾織，可繪的體裁如唐人物、花鳥、菊松、四季山水等金碧漢畫或大和繪。

24. 腰障子

也就是腰板拉門，如金閣寺二樓即有腰障子。

25. 疊

疊又稱「疊蓆」，中文譯爲榻榻米 [註1] 或腳踏棉、揭笥密；爲稻草編織捆紮而成的厚草蓆，平疊在一起當床鋪。一張榻榻米的傳統尺寸 3 尺×6 尺，亦即寬 90.9 公分，長 181.8 公分，厚 5 公分，面積 1.65 平方公尺。因爲榻榻米的大小是固定的，所以傳統的日本建築中，房間尺寸都是 3 尺×6 尺的模距，典型房間的面積是用榻榻米的塊數來計算的，一塊稱爲一疊或一帖，兩塊就是一坪。傳統的店鋪爲五疊半（9.09 平方公尺），茶室常是四疊半（7.43 平方公尺）。

〔註 1〕黃景福《中山見聞辨異》：「屋內鋪細蓆——內裏草，以布爲緣，名『揭笥密』，今譯作『腳踏棉』之類。」

鋪設組合時，榻榻米鋪置應錯置而不能擺放成格子形，即絕對不能將四塊榻榻米的角隅聚合在一起，這是風俗上的禁忌。

26. 金堂

就是大雄寶殿，為日本佛寺的正殿。金為最珍貴的金屬，故金堂者也有佛寺中最重要堂宇之意。

四、建築式樣

1. 天竺樣

日本鎌倉時代之建築式樣，所謂天竺樣堂並非天竺（印度）式樣，乃是因日僧俊乘坊重源於仁安元年（1166）曾入宋杭州天竺寺學法兩年，順便帶回〈大宋諸堂圖〉；治承四年（1180）東大寺燒毀後，隨即用此圖樣重建面寬十一間、進深七間的東大寺大佛殿，故又稱「大佛樣」，或稱「重源樣」，以紀念其攜回圖樣的貢獻；桃山時代天竺樣再度用於永祿兵燹（1567）後東大寺之重建，惟正面已改成有唐破風的天竺樣。其最大特徵是柱用通柱，全斷面圓形，不用梭柱，柱身細長，以供穿貫而出通肘木來支撐出踩之斗栱，柱頭上由大坐斗直接傳遞屋頂荷重，而不由柱頭上出踩斗栱支撐屋頂，整個結構而言，柱成為承重之主體，樑枋及斗栱只是補助之支撐。

2. 唐樣

鎌倉時代以後中國傳來的東西都加一「唐」字，如「唐樣」、「唐門」、「唐物」、「唐船」等等，鎌倉時代從大陸傳來的禪宗寺院建築之式樣也就稱「唐樣」。由入宋日僧的傳播及渡日宋僧的傳播如明庵榮西（1141～1215）為日本創建福岡聖福寺及京都建仁寺禪寺為濫觴，其特徵配置採用中軸及對稱之禪刹七堂，而以法堂為頭，佛殿為心，山門為陰，廚庫與僧堂為左右手，浴室與西淨為左右足皆與人體對應；其次平面採用減柱法以增加佛壇及禮佛的空間；其三是斗栱鋪作用重栱計心造，單杪雙下昂，承挑橑檐方，昂尾以交互枓做法；其四窗用花頭形，稱為「花頭窗」，或稱「歡門窗」；其五為角隅屋簷配置扇形排列角樑，即稱「扇棰」。此種由中國傳來的建築式樣首先用於興建禪宗寺院，故又稱「禪宗樣」。

3. 和樣

為鎌倉時代日本本土所創之式樣，有別於禪宗樣與天竺樣皆需用巨木建造

樑柱以及斗栱，藻井、勾欄等裝修之繁複、華麗、耗費良多。當時興起佛教派之平民化與日本本土化的提倡，故式樣從簡，巨木改成普通木材，結構簡單、造價低廉成爲新佛教教派興建伽藍之圭臬。和樣最大特徵如地坪必定抬高成高腳地坪或稱高床式地坪，表現在建築手法上如斗栱之單抄、平棋天花、單簷屋頂且無反宇飛簷等成爲和樣之特徵。

4. 折衷樣

以和樣爲主體並吸取天竺樣、禪宗樣之精髓融合而成之建築式樣，其特徵是結構簡樸，實用而不對稱，但是細部上如斗栱、唐戶、棧唐戶、木鼻、臺輪等禪宗樣特色及和樣高床地板仍然混合採用。

五、建築布局

1. 寢殿造

日本在藤原時代，由於受淨土佛教思想以及唐朝權貴、士大夫山水別業建築式樣之啓示，貴族們創造一種集辦公、休憩及居住之住宅布局，即「寢殿造」建築。寢殿造之住宅，中央爲正殿，南向，正殿之東西有東對及西對，正殿者主人常佔之房，對房者眷屬所居之房，正殿前數十步，開挖池沼，池沼中間築中島，島與南北岸建橋供通行，東西對屋之南有通廊，廊之端部，東爲泉殿，西爲釣殿，皆爲臨水殿，東西廊之中殿，三面廊與池沼所圍之空地即爲中庭，南中門外，尚有渡殿及細殿分置東西，西中門外有馬廄及車庫，因正殿通稱寢殿，故此種布局通稱「寢殿造」。

2. 主殿造

乃是鎌倉初期的住宅樣式，將複雜的寢殿造平面簡潔化，去掉了池塘與臨水的釣殿、泉殿、渡殿等，僅留有中間寢殿、臺所（廚房）、廄房、渡廊，供武士生活方便之用，該寢殿爲主房，故稱爲「主殿造」，如《洛中洛外屏風圖》所繪細川管領住宅爲其範例。

3. 武家造

爲鎌倉時代武士住宅的式樣，將主殿造之主殿改爲寢殿與客殿，並有供遠到武士住的客房（遠侍），由通廊連接，各室用活動紙門做爲隔屏，地板高架鋪木板，殿外有圍牆及門戶，武家造高架地板應由日本上古彌生時代高床房屋及我國西南少數民族吊腳樓住居的遺意。

4. 書院造

係室町時代的住宅新式樣，由武家造演變而成，其特色不像寢殿造各種不同功能房間各自獨立，而是將各房室集中建在一起，以障子（紙屏門）做隔間，各房間置疊席床（即日名榻塌米），以屏風畫壁（襖障子）及層架（違棚）裝飾讀書座（付書院）及會客室，並有縱深的玄關（川堂）。疊席床的龕，正面牆上掛著中國式的卷軸畫或書法，地上陳設著香爐、燭臺和花瓶。副書院一般向外凸出，開著糊紙木格窗（明障子），可作為讀書的地方，故稱為「書院造」。

5. 權限造

桃山時代出現的神社建築布局，權現造與寺院開山堂形式差不多，開山堂有祠堂與禮堂渡廊，桃山時代神社亦採用此種型式，在本殿與拜殿之間以「相之間」媒介聯絡，平面呈工字型，其下舖石，其上有軒頂。通常拜殿之歇山屋頂前面有千鳥破風，而本殿為歇山造或流造，其屋頂棟脊相互平行，而「相之間」則與兩者垂直連繫，此兩殿屋頂俱設唐破風，此種構造即為「權現造」。

6. 蜻蛉造

社殿含有本殿、幣殿、拜殿、左右翼廊，各殿間以翼廊連接，由俯視看其屋頂，中央屋頂抬高，有翅有首有尾如蜻蛉展翼，構成一個奇巧平面，故稱為「蜻蛉造」，殿之平面及手法有推陳出新風格，在室町晚期大放異彩，如土佐神社社殿。

7. 天地根元造

「天地根元造」之構架，以雙木交叉出頭即雙脊叉人字頂的樣式（如圖 2-3 所示），應是日本本土原始住居架構型式，而此種樣式影響中世神社建築。

六、屋頂型式

（一）基本型

1. 屋根

就是屋頂（roof）。日人原始本土屋頂只有神社雙脊叉屋頂，自輸入先進隋唐建築風格後，吸收歇山式屋頂精華另創各式各樣破風屋頂，加上三重、五重

塔所用四方攢尖屋頂，構成美麗古建築天空線。屋頂為日本建築的精華，也是根本，故稱「屋根」；而中國營建房屋首重立基定礎，基礎穩固則房屋屹立不倒，成語「萬丈高樓平地起」其條件就是要基礎穩固，因此中國人的屋根是基礎，亦即所謂「根基」，屋頂只是房屋的頂部而已！

2. 入母式屋根

就是歇山式屋頂，惟日人將屋脊有中式鴟吻者稱為「入母式屋根」，沒有鴟吻者稱為「破風造」。如四天王寺金堂。

3. 切妻式屋根

就是硬山式屋頂，屋頂兩山面與牆壁平齊者稱為「切妻式屋根」。

4. 寄棟式屋根

就是懸山式屋頂，屋頂兩山面凸出牆壁者稱為「寄棟式屋根」。如東大寺轉害門。

5. 四注式屋根

就是廡殿式屋頂，屋頂可以四面排洩雨水。如唐招提寺金堂。

6. 寶蓋式屋根

四角、六角、八角圓攢尖屋頂，日名「寶蓋式屋根」。如法隆寺夢殿。

（二）變化型

1. 破風造

日人稱的「破風」亦即中文的「博風」，破風造泛指具有中國歇山式屋頂博風面的建築物。博風面除設置於屋頂兩側外，亦置於屋頂各面，同一向屋頂面上亦可用二個以上博風面。破風造在飛鳥時代已傳入日本，如法隆寺金堂就是破風造，當時稱為「九脊殿」。破風造一辭起源於鎌倉時代，破風造建築在桃山時代以後大為盛行。

2. 千鳥破風

破風造建築的屋頂用歇山式三角形博風面就稱為「千鳥破風」。千鳥是日本一種雀，因三角形博風面之雙博脊如千鳥飛翔而得名。

3. 唐破風

破風造屋簷中央部份用捲棚頂，就稱為「唐破風」。唐破風形狀是兩側凹

陷，中央凸出成弓形，類似遮雨棚的建築，在中國建築稱為「捲棚」或「和尚頂」，脫胎於禪宗歡門的花頭飾。

4. 縋破風

「縋」出於《左傳・僖公三十年》：「夜縋而出」，中文原意為以繩子懸吊物體讓其下墜。破風造殿堂之正面屋簷順著屋坡凸出一間做為遮蔽拜亭的屋頂稱為「縋破風」，此破風猶如屋簷懸物故名為縋破風。

5. 比翼破風

破風造屋頂正面用兩個千鳥破風，如比翼雙飛的飛鳥稱為「**比翼破風**」。如室町時代吉備津神社本殿。

七、木構架

1. 組物

就是斗栱鋪作系統。

2. 虹樑

就是月樑。

3. 肘木

就是華栱。

4. 大斗

就是櫨斗。

5. 尾垂木

就是昂。

6. 瓶束

就是蜀柱，臺名南瓜柱。

7. 隅棟

就是垂脊。

8. 床板

就是木地板。

9. 垂木

就是木花架椽。

10. 卷斗

就是散斗。

11. **欄間**

就是障日板。

12. **隅木**

就是角樑。

八、窗戶

1. **唐門**

日人稱有中國風格的門爲「唐門」。唐門，其型左右爲懸山、前後爲唐破風屋頂之四腳門，其裝飾秀麗，手法誇張，式樣奇特，具有自由奔放的建築色彩，首用於豐臣秀吉的聚樂第，最華麗的唐門爲江戶時代日光東照宮的唐門。

2. **棧唐戶**

就是槅扇門。

3. **格子戶**

就是格子門。

4. **妻戶**

寢殿造房屋的雙開門。

5. **舞良戶**

亦稱「雨戶」，也就是**防雨門**。它主要功能是用來防風、防雨、防盜的木板門，通常雙層門外面用舞良戶，內面用明障子，只要舞良戶開啓，即可以透進光線。

6. **蔀戶**

小網格的格子戶中，其格子洞開的透氣門。「蔀」出自《易經・豐卦六二》：「豐其蔀，日中見斗」，蔀有遮蔽的意思，遮蔽陽光後白天可見北斗星，日人用「蔀戶」這個名辭有遮蔽陽光只可供通氣之用意。

7. **連子窗**

就是直櫺窗。

8. 花頭窗

就是歡窗。窗上部有上凸的花頭飾，禪寺常用之。

九、天花板

1. 天井

日人稱天花板為「天井」，天井原出於《孫子・行軍》：「凡地有絕澗、天井、天牢、天羅……」，係指四周高聳中央低窪的地形。漢代的天花板叫「藻井」，如張衡（78～139）〈西京賦〉：「蒂倒茄於藻井，披紅葩之狎獵。」因天花板畫水藻有防火意味且中央有圓形凹槽而得名，但到唐代已用天井為天花板，如溫庭筠（812～870）〈長安寺〉詩：「寶題斜翡翠，天井倒芙蓉。」芙蓉為水芙蓉，就是蓮花，寺廟天井用倒垂蓮花雕刻裝飾，也可知天井名稱已流行，估計天井此語應於唐代傳到日本並流用至今；近代我國則通指四合院中間之空地。

2. 格天井

如棋盤式之格子狀天花稱為「格天井」，亦即宋代《營造法式》所稱的「平棊」。

3. 小組格天井

格天井之格子縮小至三寸之網格稱為「小組格天井」，如室町時代東山殿東求堂天井。

4. 猿頰天井

天井有直格，無橫格，上鋪木板，其格條削成倒梯形，如猿之面頰，故稱為「猿頰天井」，如室町時代龍吟庵天井。

5. 鏡天井

格天井中央有多角形、圓形或菱花形的鏡心板者稱為「鏡天井」，如室町時代金閣寺天井。

6. 化粧屋根裡

如天花未設天井，可直接仰望木構屋架，則稱為「化粧屋根裡」，也是宋代之徹上明造，如善福寺釋迦堂。

十、庭園

1. 淨土庭園

藤原時代貴族風尚以寢殿造寢殿爲中軸線，前面開闢一個大池沼，池沼中有一中島，可植花木，並由河泉用渠道，水渠（遣水）引入池，渠道底鋪石，池疊石象景，寢殿左右建走廊直達水畔的東西釣殿或泉殿，亦稱「寢殿造池庭」。例如岩平縣毛越寺與宇治市平等院鳳凰堂的庭園，因係藤原時代淨土宗佛寺常用庭園方式，故又稱「淨土庭園」。

「淨土庭園」的庭園布局既是淨土思想所寄託，其建築更強調平和、灑脫之特色，且其建築常臨池沼之畔，藉其倒影，使其眞相（地面建築）與倒影（水中幻影）相映，有今生來世之幻覺，更直接代表淨土思想之發揮。

2. 舟遊式庭園

因園內池沼可行小船而得名。其淵源漢武帝長安太液池，據《考工典·池沼部》稱：「建章宮北治太液池以象北海，刻石爲鯨魚長三丈，中起三山以象瀛洲、蓬萊、方丈，刻金石爲魚龍奇禽異獸之屬，周回十頃，有採蓮女鶴鳴之舟，成帝與趙飛燕常於秋日戲於太液池，以沙棠木爲舟，以雲母飾于鷁首，池畔有避風臺，成帝與趙飛燕結裾之處。」這正是舟遊式庭園的起源。

3. 迴遊式庭園

迴遊式庭園因僅可步行環繞遊覽庭園的景色而得名，常建於禪寺內，故又稱「迴遊式禪庭」。禪庭常建於禪寺內的方丈或法堂前，開鑿井爲池，以石砌岸，引水入池，養錦鯉於內，水池之處架橋，橋爲石板橋，以下水道通水，並疊石爲山，引水流下衝爲瀑布（日名叫瀧），池中或立石或築石爲中島，栽植松、楓、蕨、苔之植物。其源於中國的文人園林，如司馬光的獨樂園，不但需繞池沼看水景，繞園林看藥圃及花圃、竹林，也可登臺眺望洛陽城，正是迴遊式庭園的雛型。

4. 枯山水石庭

以沙石鋪於地象山水畫庭用卻無水，稱爲「枯山水石庭」。石庭無土長樹，無水成池，係以「以沙象水，以石象山」爲主體，讓人以賞畫的心情來鑑賞其山水。枯山水其實是一幅山水畫，且是三維的立體畫，非二維的山水畫，但與山水畫一樣，可看不可即，猶如現在軍事上的「沙盤」或山水風景的「模型」。

枯山水之源流出於佛經之禪意及中國山水畫論，因沙在佛教中便連想到「恆河沙」，故沙代表恆河，恆河爲象水流之河，因此以沙象水，尤其恆河水乃天經地義的事；其次何以「以石象山」呢？這跟中國文人尤其山水畫文人的畫論有關，如宋韓拙撰的《山水純全集》（1121），論石稱「石爲山之體，石無十步眞，山有千里遠」，蓋山無石不成山，故以石象山，乃是順理成章之事。

十一、其他

1. 鳥居

日式的牌樓門，常列置於神社或紀念碑前，最簡單的鳥居爲兩立柱其頂上加一「笠木」，笠木因自兩柱伸出猶如戴笠帽而得名，笠木下加一橫木稱爲「島木」，島木未伸出柱外者稱爲「神明鳥居」，如臺北 228 公園尚存一座。鳥居得名應與鳥常棲居其上有關。

2.本瓦葺

也稱「仰合瓦」，是傳統的瓦形，由下方的平瓦，以及上方的丸瓦構成，多用於寺廟神社建築。屋瓦的歷史悠久，約在 3,000 年前，周朝文王豐宮開始有屋瓦的歷史，而日本屋瓦的出現則是西元 588 年由百濟傳入，日人稱「本瓦葺」，中國的「琉璃瓦」也是仰合瓦，惟日本用素青瓦不用琉璃瓦。琉璃瓦在唐朝已普遍用於屋頂，杜甫〈越王樓歌〉詩云「碧瓦朱甍照城郭」。到明清時，琉璃瓦更是宮殿、王府、祭祀建築和廟宇的屋頂必不可少的建築材料，也是中國古代建築的焦點。

3.煉瓦

就是「磚」，日本在安政四年（1857），長崎飽浦製鐵所在荷蘭人哈爾第斯的指導下首先設置磚窯工場，並燒製日本史上第一批紅磚，日人稱爲「煉瓦」，比我國周代開始用磚歷史幾乎慢了三千年以上。日本最早磚造洋館爲竹橋內之軍營稱爲「竹橋陣營」，明治七年（1874）竣工，使用千住小菅燒製的紅磚。